U0049256

俄羅斯美術史 （上冊）

History of Russian Art I

奚靜之　著

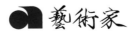

涅斯捷羅夫　伏爾加河上　1922　油彩畫布　73.5×71cm

序言

文：奚靜之

　　俄羅斯的美術，在世界美術史上占有獨特的地位。可是打開歐美學者撰寫的《世界美術史》，幾乎很少篇幅提到俄羅斯美術，即使偶爾提及，評價也往往失之偏頗，這是由於諸多原因造成的。

　　19世紀俄國奠定了自己的民族文化，產生了許多具有世界影響的作家、音樂家、美術家，創造了許多藝術瑰寶。1917年俄國發生了十月革命，結束了統治幾個世紀的羅曼諾夫王朝。1922年12月成立了蘇維埃社會主義共和國聯盟簡稱蘇聯。俄國歷史開始了新的一頁。1991年12月21日，「阿拉木圖宣言」宣告存在了70多年的蘇維埃政權不復存在。作為原加盟共和國之一的原俄羅斯蘇維埃聯邦社會主義共和國（它是加盟共和國中占有全蘇四分之三的領土和一半以上居民的最大成員）成為獨立的俄羅斯聯邦。

　　俄羅斯美術，從西元九世紀到今天，經歷了一千多年的歷史，它是在與世界其他地區交流的情況下，不斷發展起來的，它有自己的特點、長處和短處。例如，現實主義（Realism）就是俄羅斯美術的重要特點之一。用寫實的手段，反映客觀生活，是俄羅斯美術的主流，俄羅斯十九世紀的批判現實主義和法國的批判現實主義有很多相同之處，當然也有各自的民族特色。蘇聯時期的社會主義現實主義，則影響到歐美的社會現實主義（Social Realism），對東歐及中國大陸藝術的影響更是有目共睹。

　　當前在西歐、美國廣泛流行現代主義和後現代主義思潮的情況下，具有鮮明現實主義特點的俄羅斯美術就更令人刮目相看。當然，不論俄羅斯的批判現實主義，還是蘇聯時期的社會主義現實主義，除了一部分優秀作品外，不少作品帶有自然主義的痕跡，藝術感染力不夠強烈。這一點，俄羅斯許多藝術家也是有所認識的。

　　近幾年來，俄羅斯美術正發生著令人矚目的變化。它在和世界潮流碰撞的情況下，正在尋找自己的方位，探求繼續生存和發展的道路。在這種情況下，對俄羅斯美術進行研究是十分必要的。

　　本著這個目的，筆者撰寫了這本《俄羅斯美術史》。全書分為兩部分，俄羅斯美術部分，涉及建築、繪畫、雕刻，只是因為俄羅斯的繪畫與雕刻，和建築有密切的聯繫。蘇聯時期美術部分，建築從略，重點寫了成就較大的繪畫和雕刻。

　　本書在撰寫過程中，曾得到許多俄羅斯學者和藝術家的支持，其中有的是筆者的老師和昔日同窗，還有筆者在80年代中期訪問俄羅斯時新結識的藝術界朋友，在此謹表謝意。

目錄 《俄羅斯美術史》 上冊

一、俄羅斯美術

第一章　古俄羅斯的美術 ... 13
——拜占庭文化的移植與古俄羅斯民族藝術的形成
・建築 ... 15
・壁畫、鑲嵌畫與木板聖像畫 33

第二章　十八世紀上期的美術
——俄國的「歐化」
・建築 ... 55
・版畫 ... 63
・雕刻 ... 65
・油畫 ... 67

第三章　十八世紀下期的美術
——在義大利、法國藝術影響下的進展
・建築 ... 77
・繪畫 ... 89
・雕刻 .. 101

第四章　十九世紀上期的美術 ... 119
——民族藝術的奠定
・建築 ... 121
・雕刻 ... 133
・繪畫 ... 149

第五章　十九世紀下期的美術 ... 212
——面向生活和巡迴展覽畫派
・繪畫 ... 215
(1)批判現實主義的奠基者－彼羅夫 215
(2)從彼得堡自由美術家協會到巡迴展覽畫派 220
(3)巡迴展覽畫派的舵手－克拉姆斯科依 227
(4)列賓和他同時代畫家筆下的俄國社會 235

(5) 蘇里科夫和其他歷史畫家 256

(6) 列維坦與俄國風景畫派 306

(7) 巡迴展覽畫派後期有獨創性的畫家 325

(8) 世紀轉折期的大師－謝洛夫、弗魯貝爾等 330

・雕刻 .. 347

・建築 .. 361

第六章「藝術世界」和俄國的前衛藝術 366

──現代派藝術的起步

(1) 俄國的「藝術世界」 368

(2) 俄國的前衛藝術 416

二、蘇聯時期美術 (1917-1990)

第一章　蘇聯美術七十年史略 443

(1) 十月革命初年至二十年代 443

(2) 三十年代 .. 455

(3) 四十年代至五十年代中期 459

(4) 五十年代中期至八十年代 469

第二章　主要美術家介紹 503

彼得羅夫－沃德金 503

格列柯夫 503

勃羅茨基 505

阿・格拉西莫夫 507

謝・格拉西莫夫 509

約干松 509

薩利揚 510

科林 511

傑伊涅卡 515

普拉斯托夫 517

彼緬諾夫 521

尼斯基 521

崔可夫 523

雅勃隆斯卡婭 523

莫伊謝延科 529

梅爾尼科夫 531

特卡喬夫兄弟 533

波普科夫 537

格拉祖諾夫 541

法伏爾斯基 545

基布里克 547

施馬里諾夫 547

普羅羅科夫 548

庫克雷尼克賽 549

克拉薩烏斯卡斯 551

穆希娜 555

武切季奇 561

附錄：美術家譯名對照表(中－俄) 564

A・梅爾尼科夫　婦女肖像　1950　油彩畫布　104.5 × 80.5cm

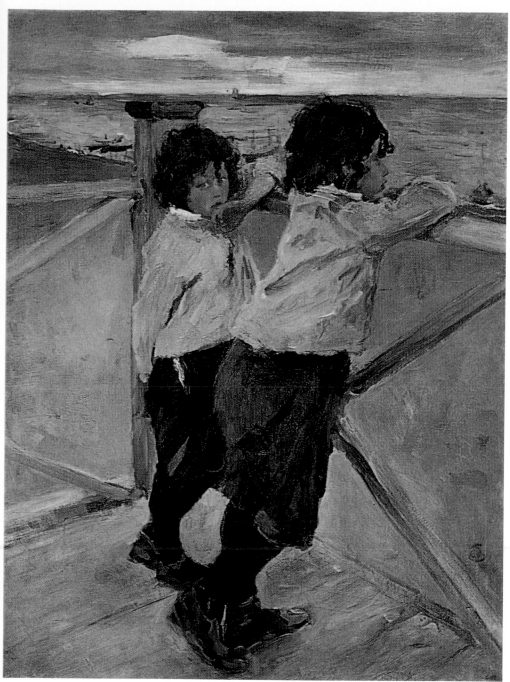

謝洛夫　孩子們　1899　油彩畫布　71×54cm　聖彼得堡俄羅斯美術館

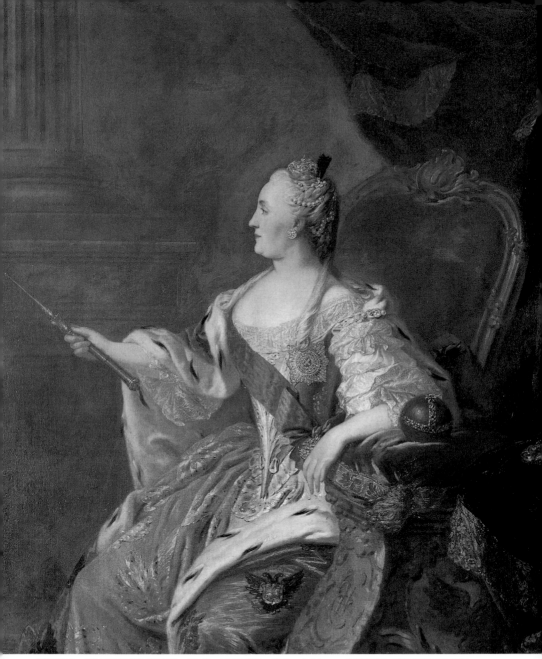

羅科托夫　葉卡德琳娜女皇肖像　1763　油彩畫布　155×136cm　莫斯科國立特列恰可夫畫廊

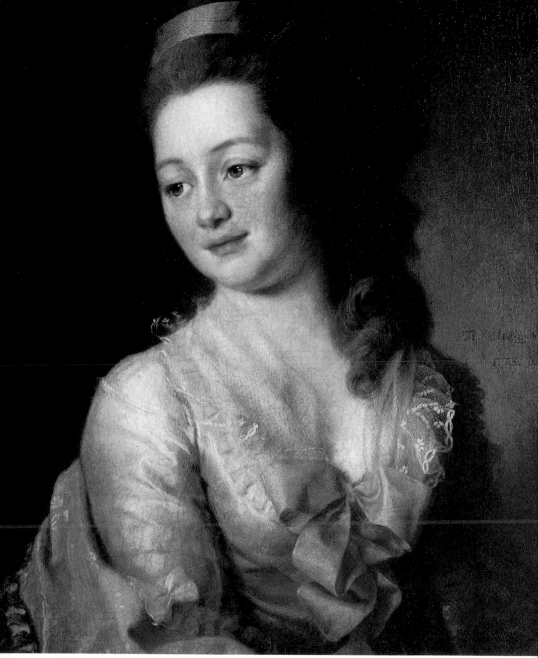

列維茨基　馬利亞迪雅科瓦肖像　1778　油彩畫布　61×50cm（右頁）

一、俄羅斯美術

維什涅柯夫　薩拉・費爾瑪爾（局部）　1750　油彩畫布

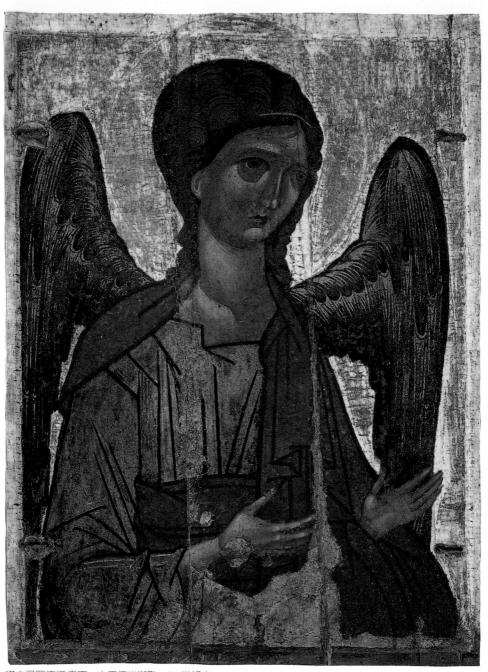

諾夫哥羅德派畫家　大天使米迦勒　14世紀末
三個對板上貼畫布塗石膏蛋彩畫　86×63cm　莫斯科國立特列恰可夫畫廊

12

第一章　古俄羅斯的美術

—拜占庭文化的移植與古俄羅斯民族藝術的形成

通常說的「古俄羅斯美術」是指，從基輔公國形成至彼得大帝改革以前（公元十～十七世紀）這一階段的美術。從公元十世紀到十七世紀，俄國封建社會經歷了它的形成、發展直到衰落的階段。

在九世紀末，東斯拉夫的各個氏族部落聯盟統一在第聶伯河流域地區，十世紀初形成了以基輔爲中心的古俄羅斯早期封建國家，歷史上稱爲「基輔羅斯」。基輔羅斯的最高統治者稱爲大公。十世紀中期開始，基輔公國逐漸成爲當時歐洲的強國之一，與附近的亞洲國家和大多數歐洲國家進行活躍的商務聯繫，積累了一定的經濟基礎。城市的興起和農耕事業的發展，鞏固了基輔公國的封建制度。公元十世紀末，形成了斯拉夫民族的統一和政治、經濟、文化的繁榮。一位中世紀作家曾有這樣的記載：「十世紀末到十一世紀初的基輔城內，有四百座教堂，八個市場和多不勝數的居民。」在基輔公國統治的另一個城市諾夫哥羅德，發現過十世紀時用木頭鋪設的街道和十一世紀的木質水管。這些城市設施，說明了基輔羅斯已進入了較高的社會發展階段。

基輔大公是一位有遠見的統治者，他努力向當時文化發達的拜占庭帝國學習治國經驗，並且迎娶了拜占庭的安娜公主爲皇后，加強了基輔羅斯與拜占庭的聯繫。公元九八八年，基輔公國接受了拜占庭基督教中的希臘正教爲國教，促進了古俄羅斯同歐洲各國宗教和文化上的關係。宗教的統一，也促進了民族內部的一致和經濟的繁榮。

從基輔公國開始的古俄羅斯美術，主要反映在教堂建築和宗教繪畫方面。它的發展，隨著政治中心的轉移而具有不同的地區特點。基輔、諾夫哥羅德、符拉季米爾、蘇茲達爾、普斯可夫、莫斯科等城市，在俄羅斯封建割據時代曾先後當過各公國的盟主，稱爲大公國。但不論藝術中心轉移到那裡，處於歐洲中世紀時代的古俄羅斯美術和其他各國中世紀的美術一樣，具有共同的，爲封建教會和宮廷服務的主要特徵。

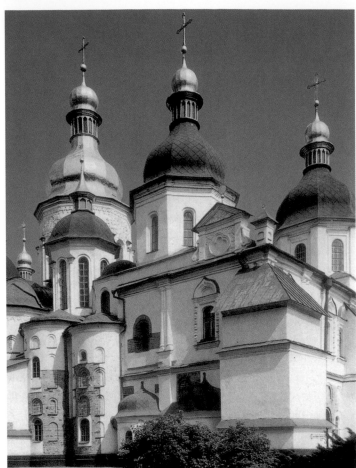

圖 1
基輔的索菲亞教堂
1037
基輔東正教的中心教
堂，按拜庭君士坦
丁堡的索菲亞教堂模
式設計

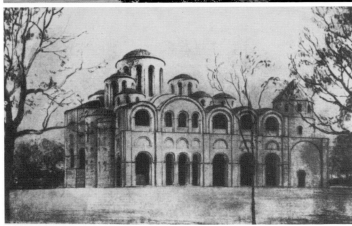

圖 1-1
基輔的索菲亞教堂
1037

14

在十一和十二世紀，基輔公國大興土木，建造教堂，為此從拜占庭請來了很多建築師和繪畫高手。拜占庭教堂的營造結構和濕壁畫、鑲嵌畫，以及聖像畫技術，都伴隨著宗教來到古俄羅斯。

・建　築

基輔公國的建築，主要由拜占庭建築師設計，因此建築形式大多按拜占庭的模式移植而來。至今保存完好的基輔索菲亞教堂（圖1），是十一世紀最出色的建築，這是一座幾乎按照君士坦丁堡索菲亞教堂複製的建築物，於公元一〇三七年奠基，接近正方形的結構，內部有幾條通廊，東面是五個半圓形的壁龕，教堂頂上有十三個穹頂，以金字塔形高高聳立。教堂內有十一世紀的壁畫和鑲嵌畫，直到現在還保存得很好。

基輔索菲亞教堂是東正教的中心教堂，也是大公舉行重要儀典的場所，內部裝飾華麗，外形嚴整，體現了基輔羅斯的統一與強盛。

基輔公國建築的第二個中心是契爾尼戈夫。在保存至今的五個教堂中，以斯巴斯教堂（圖2）為最有名。這個教堂除了在外形上較基輔索菲亞教堂稍顯簡樸外，內部裝修也相當講究。

一〇四五年，在基輔公國的另一個中心諾夫哥羅德開始建造諾夫哥羅德的索菲亞教堂（圖3）。這個教堂的建築設計與基輔索菲亞教堂相似，只是規模較小，有五個穹頂，在教堂西南角有一個覆蓋著圓頂的塔樓。教堂的內部裝飾華麗多樣，壁畫和鑲嵌畫到目前還保存得相當完整。

諾夫哥羅德人一向以「有索菲亞教堂的地方就是諾夫哥羅德」為驕傲。所以索菲亞教堂的外貌端莊，簡樸嚴整，成為該城建築的中心。

從十二世紀起，基輔公國內戰四起，開始了封建城邦割據的局面，以後又遭蒙古入侵者的破壞，基輔公國時代的古蹟受到嚴重的破壞，但從尚存的紀念物中，仍然能使人們想像出基輔建築藝術的雄偉風貌。

基輔公國的衰落，拜占庭影響的削弱，從另一方面卻給古俄羅斯民族藝術的萌生創造了契機。

十二至十三世紀，由於世界商路的變化，一條從東方高加索、中亞到波羅的海和斯堪地納維亞國家的新商路已形成。位於這條商路上的符

圖2
斯巴斯教堂　11世紀

圖3
諾夫哥羅德的索菲亞大教堂（下圖）

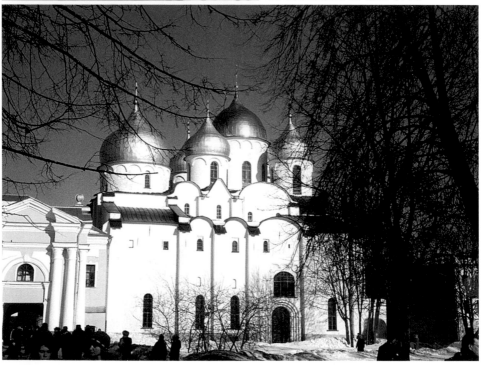

拉季米爾和蘇茲達爾公國，成爲新興的商業城市，它們逐漸代替了基輔公國的地位，成爲這一時期的政治中心。

　　符拉季米爾公國的大公，不惜用最華美的建築來裝飾自己的城市。首先在教堂建築上，經過了改造的拜占庭式樣在這裡摻進了俄羅斯本土的特點。教堂的規模變小，外形小巧精美，穹頂逐漸飽滿，穹頂的外面用木構架支起一層鉛的，或銅的外殼，叫作「戰盔式」穹頂；外牆除了用壁柱和券之外，還以雕刻的線腳和圖案作裝飾。這些處理方法，在俄羅斯民間的木建築中經常可以見到。教堂的外形呈六面體，看起來像是穹頂的基座，輪廓及線條力求體現自然的美。

　　符拉季米爾公國的烏斯平斯基教堂（圖4）（1158-1189），尼爾河畔的波克洛伐教堂（圖5）（1165-1166），和德米特里耶夫斯基教堂（圖6）（1194-1197），就是這類教堂的完美代表。

　　烏斯平斯基教堂建於城中克良齊馬河傍的高地上，是公國的宮廷教堂，也是大公加冕的地方。四周自然風景優美，是符拉季米爾藝術整體的中心。它在一一八五年失火以後重新修建，從教堂的三面添設了走廊，重建了壁龕部分及穹頂，與原來的形式相差無幾，只是比例更顯勻稱，外部裝飾更爲華美。在正門與窗子的上方等主要部分用木雕裝飾，五個穹頂上塗以金色。中央穹頂高四十公尺左右，相當雄偉壯觀。烏斯平斯基教堂外形的富麗堂皇，是符拉季米爾大公著意經營的成果。

　　尼爾河畔的波克洛伐教堂，是爲慶祝新的教堂節日而建的，它是一個精美的小型教堂，呈正方形，比例挺秀飄逸，東西有三個半圓形的壁龕，頂端是一個金盔穹頂。半圓的山牆，牆面被垂直畫爲三部分。牆面及門廊上有白石雕花，雅致精美。在綠蔭水色的襯托下，白石的牆面，金色的穹頂，使它顯得秀麗端莊。來往於尼爾河上的船隻上的外國的大使和賓客們，經過教堂之前，無不爲之讚歎，它爲符拉季米爾公國增添了不少光采。

　　德米特里耶夫斯基是華麗的宮廷教堂。最早是附屬於宮殿的一部分，可以相互走通。現在保存下來的與波克洛伐教堂基本相同，是一個有穹頂的小教堂。教堂牆面上裝飾著各種石雕的動植物圖案，較少宗教特徵。僅正門中間的一小部分，雕刻有大衛及聖者們的形象。在北面的山牆上，飾有大公及其兒子們的肖像。德米特里耶夫斯基教堂繼承了波

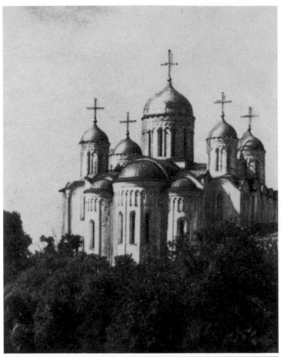

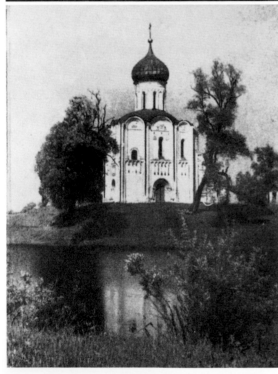

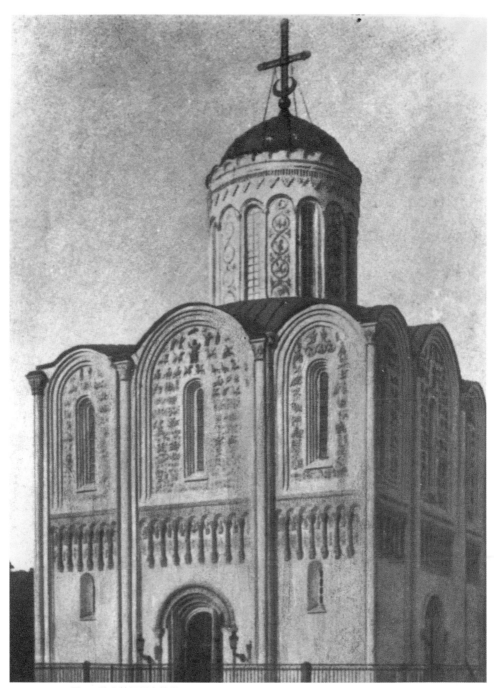

圖6　德米特里耶夫教堂　1194-1197

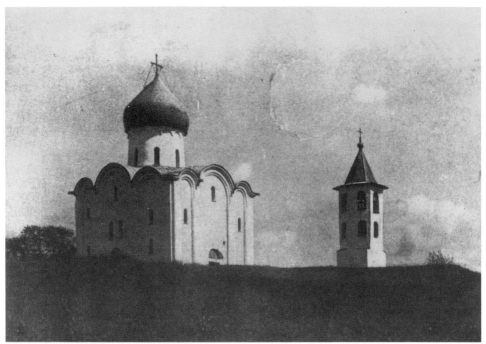

圖7　斯巴斯・涅列基扎教堂　1198-1199

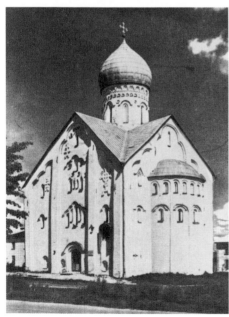

圖9　斯巴斯・普列奧勃拉尼亞教堂　1374

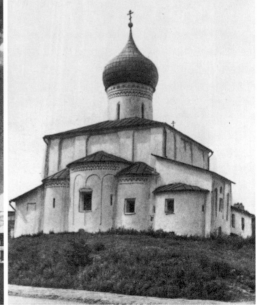

圖10　哥爾克的華西里教堂

20

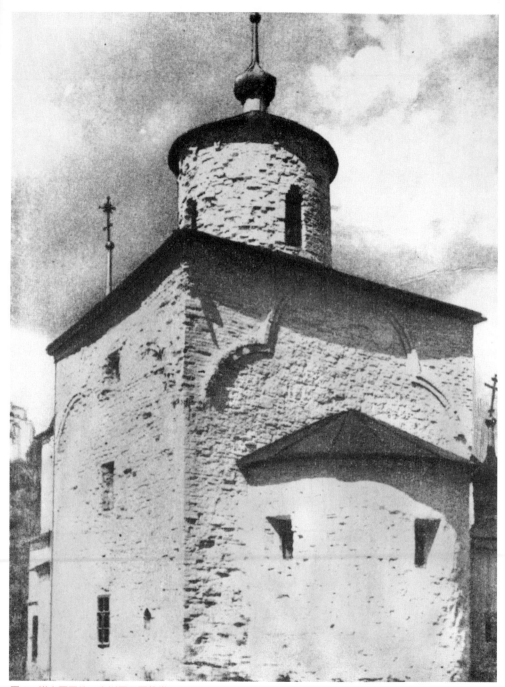

圖8 諾夫哥羅德－烏斯平尼亞教堂 1352

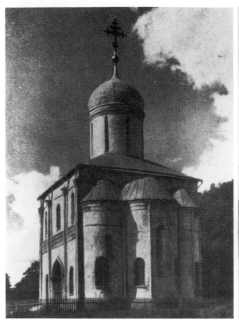

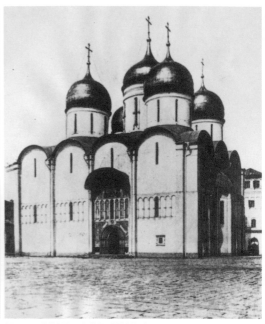

圖11　茲維尼戈羅德－烏斯平斯基教堂
14世紀末

圖12　莫斯科－烏斯平斯基教堂
1475-1479

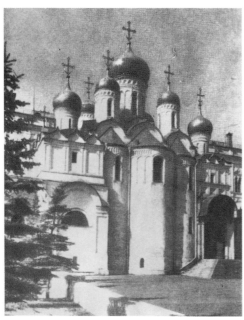

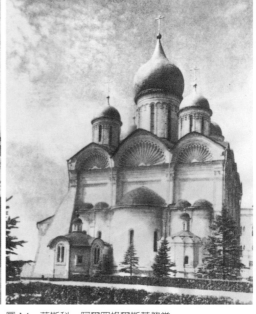

圖13　莫斯科－勃拉各維新斯基教堂
1484-1490

圖14　莫斯科－阿爾罕格爾斯基教堂
1509

克洛伐教堂的形式，並在外部裝飾上更進了一步，它是十二世紀符拉季米爾公國時代最有特點的作品。

原基輔公國的城邦，位居北部的諾夫哥羅德，在十三世紀蒙古人入侵俄羅斯時，得以幸免戰爭的災禍。它繼續發展了俄羅斯的教堂建築文化，並在十四和十五世紀中發揮了積極的作用。

在十三世紀，諾夫哥羅德的軍事領袖亞歷山大‧涅夫斯基，在北方戰敗了入侵的瑞典人和德國人，保證了該城商業的發展。城市的自由與富有，使這一時期的建築業十分興旺。

還在十二世紀末，諾夫哥羅德就建有出色的斯巴斯‧涅列基扎教堂（圖7）（1198-1199）。它位於河邊高地，雖然型式很小，只有一個穹頂，但牆面飄逸流動，具有大型建築物的宏偉效果。教堂內有精采的濕壁畫，可惜在一九四一年爲德國法西斯所毀。

十三和十四世紀，在諾夫哥羅德城內建造了很多大大小小的教堂，但形式比較簡樸，具有民間木建築的特點。里普涅的尼古拉教堂（1292-1294）和諾夫哥羅德郊區的烏斯平尼亞教堂（圖8）（1352）是這一時期的代表作品。從十四世紀後期至十五世紀，諾夫哥羅德經濟繁榮，封建貴族、主教、商人、同業工會都投資建設。建築師大多由城市中的工匠擔任。這些規模不大的教堂，遍布城內各個角落，爲各種職業的手工業者服務的小教堂，雖然簡陋一些，卻以數量之多取勝，在城內造成不一般的景觀。其中有些小型教堂，吸收了民間建築的特點，外型頗爲新穎，如建於一三七四年的斯巴斯‧普列奧勃拉仁尼亞教堂（圖9），以典型的、當地的山尖牆代替半圓立面牆，鼓型座及圓頂上裝飾有雕刻，比例勻稱。教堂內，有拜占庭名師費阿芳‧格列克親筆所繪的濕壁畫，它已成爲這一時期最有名的文物之一。

與諾夫哥羅德鄰近的普斯可夫城，在政治上與諾夫哥羅德有許多相似之處。公國的實權掌握在貴族和商人手中。同時在長期抵抗北方敵人入侵的戰爭中，市民群衆起了很大的作用。因此，反映在藝術上，普斯可夫比諾夫哥羅德更加具有民間的特徵。在普斯可夫繁榮時期留下的建築中，如哥爾克的華西里教堂（圖10）（1413），以形式的獨創和外形的簡樸著稱。

十四世紀，莫斯科公國的大公德米特里—頓斯科依領導了有名的庫

圖15 莫斯科－多棱宮 1487-1491

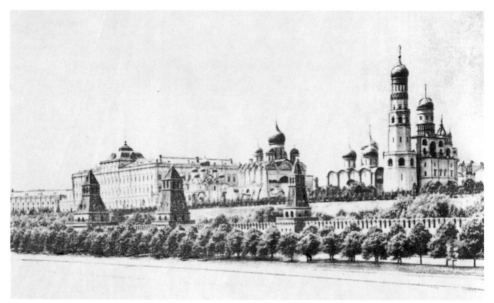

圖16 莫斯科－克里姆林衛城 1485-1516

里可夫會戰（一三八〇年），趕走了統治兩個世紀之久的蒙古人，合併了地處東北地區周圍幾個小公國，莫斯科逐漸成為全俄羅斯政治、文化的中心。在十四世紀以前，莫斯科沒有什麼重要的建築物，十四世紀以後，開始了大規模的興建事業。莫斯科公國初期的教堂建築受符拉季米爾建築的影響較大，如茲維尼戈羅德的烏斯平斯基教堂（圖11）、特洛伊茨‧謝爾蓋耶夫修道院的教堂，用白石為建築材料，教堂的外形較小，較為精美。外牆上以雕花的白石腰帶代替建築腰線，半圓券被門廊和山牆上的尖頭券代替，它們起主要的裝飾作用。在大多數情況下與內部的支柱和穹頂並不相符，不像十二至十三世紀那樣嚴格地從屬於結構的需要。

十五世紀，俄羅斯逐漸形成中央集權的國家，首都莫斯科進行了盛大的建設。在伊凡三世時開始改建教堂和加固克里姆林衛城。這裡集中了俄羅斯的能工巧匠，同時還聘請了義大利的建築師來參加設計。建築首先在克里姆林衛城內展開，一四七五～一四七九年建成了烏斯平斯基教堂（圖12）（由義大利人阿里斯多吉爾—費奧拉伐吉設計）；一四八四～一四九〇年建成了勃拉各維新斯基教堂（圖13）（由俄羅斯的建築師們設計）；一五〇五～一五〇九年完成了克里姆林衛城中的第三座教堂—阿爾罕格爾斯基教堂（圖14）（由義大利人阿列維士—諾維設計）。與此同時，在克里姆林衛城內還建造了大公的宮殿（1481-1508）。這是一組互相聯繫的建築羣，其中以多棱宮（圖15）（1487-1491）為最有名。多棱宮是舉行國事儀式和宴會用的，請了義大利的匠師參加建造。他們帶來了義大利文藝復興時期建築的成就，只因當時俄羅斯經濟條件和文化背景不同於義大利，所以只能吸收義大利建築中的一些技藝和細部處理手法，而在總體上採用俄羅斯木結構建築的傳統形式。

在一四八五年動工的克里姆林衛城城牆和碉樓（圖16），直到十六世紀（1516年）才完工。為了使這個建築羣更加出色，在衛城內的中心建立了「伊凡鐘塔」（1508）。鐘塔高達八十多公尺，成為當時全城的制高點，是大型的石造多層建築物。

十六世紀伊凡雷帝統治時，統一的俄羅斯中央集權國家形成。其時民族情緒的高漲，也鼓舞了俄國匠師們的創造力。他們沒有進一步引進

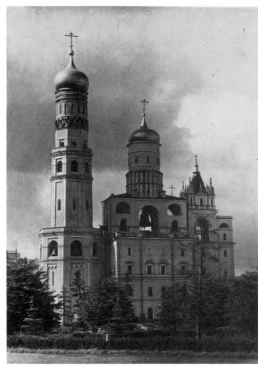

圖17
伊凡鐘塔　1507

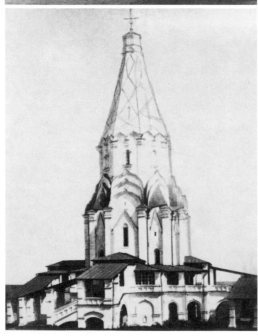

圖18
科洛敏斯克的沃茲涅辛尼亞教堂
1532

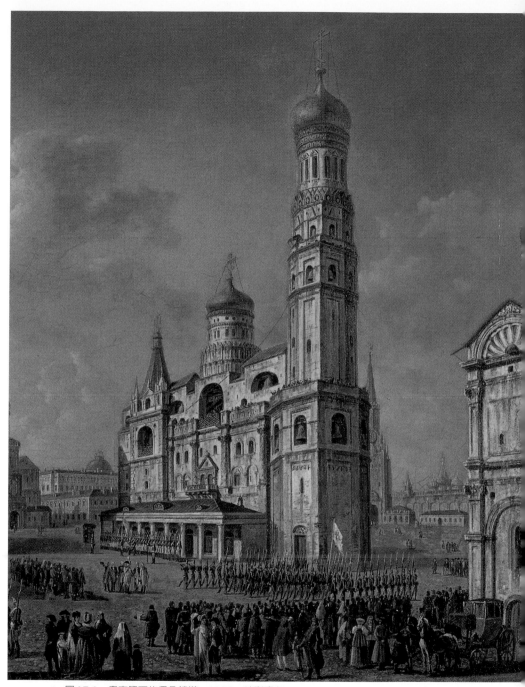

圖 17-1　畫家筆下的伊凡鐘塔　1800　油彩畫布

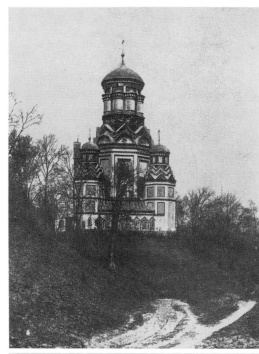

圖 19
捷雅可夫教堂　1547

圖 20
路勃卓夫的波克洛伐教堂
1626（下圖）

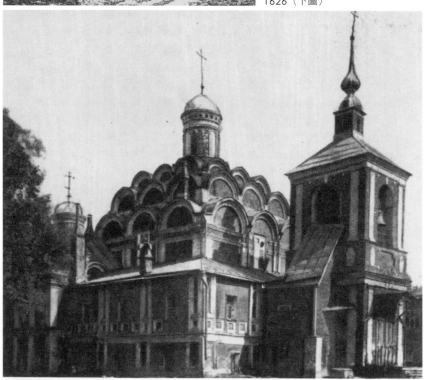

義大利的建築形式，並力圖擺脫宮庭和教堂建築的舊形式，他們向民間傳統的木建築中去尋找表達新思想的藝術構思。於是產生了既不同於拜占庭，又不同於義大利，而最具有民族特色的紀念性建築—「帳篷頂」和「多柱墩式」的建築形式。這是俄國十六世紀特有的建築樣式。莫斯科近郊科洛敏斯克的沃茲涅辛尼亞教堂（圖18）（1532）、捷雅可夫教堂（圖19）（1547），莫斯科城內的華西里‧伯拉仁內教堂（1555–1560）等，是這一時期具有代表意義的傑作。

科洛敏斯克的沃茲涅辛尼亞教堂，是十六世紀中期獨立與統一的紀念碑之一，它採用民間教堂的木結構帳篷頂式教堂型制，建立在水平面寬展的基座上。塔高約六十二公尺，用白石爲建材，主要部分分爲兩層，底層的平面爲十字形，上層爲八角形。在一、二層之間用三層重疊的船底形裝飾過渡。這一裝飾手法豐富了整個建築物的形象，使一二層成爲有機的統一體，輪廓生動鮮明。由於匠師們運用了下層較寬，上層較窄的結構和多稜形的體積，並且使船底形的裝飾層層向上，使基座的水平構圖與塔身垂直，從而構成了挺拔向上，富有氣勢的感覺效果。

沃茲涅辛尼亞帳篷頂式教堂，用白石建成，是華西里三世在科洛敏斯克建築的一部分。因爲這一建築的目的是爲了頌揚國家新生，不是爲了在內部舉行宗教儀式，所以它的內部空間比較狹小，它是一座具有紀念碑意義的作品。

莫斯科的華西里‧伯拉仁內教堂（插圖1），位於克里姆林衛城牆外、紅場和莫斯科河之間。它由九個獨立的墩式結構組成。中央的一個最高，冠以「帳篷頂」，在頂的尖端也加了一個小穹頂。其餘八個分散在它的周圍。在縱橫軸上的四個穹頂較大，在對角線上的四個穹頂較小。九個大小不等，造形上略有變化的穹頂，塗上金、紅、綠、黃、藍、紫、白等豔麗的色彩，跳躍歡快，此起彼落，造成了歡慶的節日印象。

華西里‧伯拉仁內教堂原爲紀念攻克喀山汗國，即最終擊敗蒙古入侵者而作，因此建築物的中心主題是表現俄羅斯勝利的狂歡和民族的獨立與解放，與沃茲涅辛尼亞教堂一樣，其內部沒有爲宗教儀式留下足夠的空間，它矗立在城市的廣場上，具有全民勝利紀念碑的意義。華西里‧伯拉仁內教堂的作者，是俄羅斯民間匠師巴爾馬和波斯尼克，他們

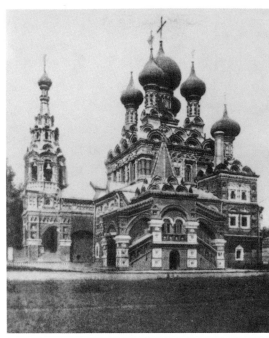

圖 21
奧斯坦金的特洛伊茨教堂　1678

圖 22
莫斯科郊區波克洛伐教堂　1693
（下圖）

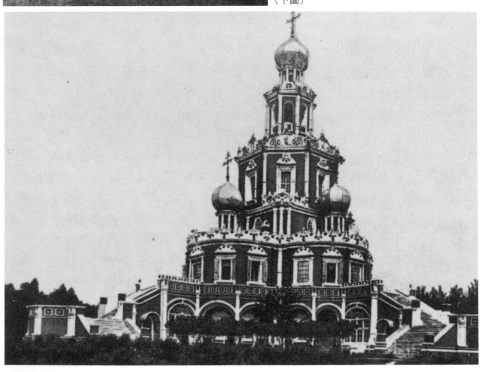

創造了世界建築史上不朽的珍品。

像華西里·伯拉仁內這樣的多墩式教堂，在俄羅斯建築中並不多見。但由多墩式發展的變體，如四墩式、五墩式及獨墩式，則被較多地運用。「帳篷頂」式後來有諸多摹仿之作，如亞歷山大洛夫斯基鐘塔（1565-1570），是八角形帳篷頂式教堂的典型。

十六世紀末和十七世紀初，俄羅斯內外戰爭頻繁，經濟蕭條，幾乎沒有建造大型的建築物。直到十七世紀中期，經濟好轉後的建築物，在規模上都比較小，但建築師力圖沿襲過去大型建築物的形式，因此產生了具有複雜裝飾系統的建築，如金盔頂、帳篷頂，同時對牆面、柱子、壁龕、券腳、窗等，無不進行複雜的加工。材料則用紅磚，並用帶釉的陶磚和白石作裝飾細部。十六世紀雄偉的教堂建築到了十七世紀，變成了色彩絢麗，形式小巧玲瓏，極富裝飾趣味的建築。由於它們的外形很像節日的玩具，在繁瑣中表現了一種天真和愉悅，因此這類建築風格得名為「玩具式」或「模型式」。如莫斯科的聖處女誕生教堂（1649－1652），就是這種型式較為成功的例子，它以比例的勻稱和裝飾的優雅出眾。

十七世紀發展了無柱式的教堂類型。這類教堂雖缺乏十六世紀建築的宏偉，但它以飽滿的造形，輪廓的鮮明著稱，臺基也較多，有側殿，三面有敞開的走廊。代表作有路勃卓夫的波克洛伐教堂（圖20）（1626）、尼基特尼克的特洛伊茨教堂（1653）、奧斯坦金的特洛伊茨教堂（圖21）（1678）等。

十七世紀末期，俄羅斯與西歐文化交往增多，那兒流行的巴洛克藝術也影響到俄羅斯，給這裡的建築帶來了新的特徵。對多墩式帳棚頂多層結構重又感到極大興趣。如莫斯科郊區於一六九〇～一七〇四年建造的茲那明尼亞教堂，它的基本結構就與科洛敏斯克的沃茲涅辛尼亞教堂相似，在十字形的基座上建起八角的塔形柱墩，所不同的是，這兒不用帳篷頂結束，而代之以精緻的金皇冠穹頂。整個建築物用石頭覆面，裝飾了華麗的圖案雕刻，就像用寶石雕琢的藝術品一樣。

莫斯科郊區的波克洛伐教堂（圖22）（1693），是十七世紀俄羅斯巴洛克的名蹟。它重複了十六世紀多層塔狀構圖的外形，在底座的平臺上，以四面和八面形層次向上升起，最高處以穹頂結束，總高四十多

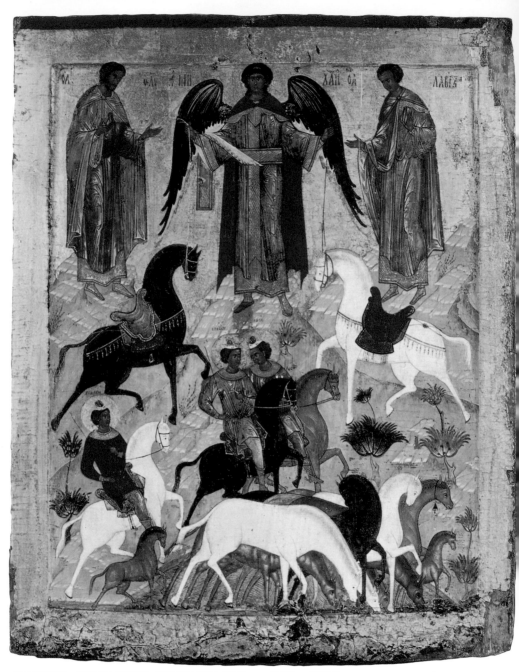

諾夫哥羅德－普斯可夫派畫家　聖弗羅拉與聖羅拉茲　16世紀初　蛋彩畫
莫斯科國立特列恰可夫畫廊

公尺。這個建築輕盈、瀟灑的輪廓，紅白兩色交雜裝飾的牆面，在自然綠色樹蔭的襯托下，如同一朵開放的鮮花，是建築史上罕見的優美作品。它的一些細節取自巴洛克式，但多層集中式的構圖則保存了俄羅斯民間木建築的特色。

在十七世紀的建築中，僧院的食堂建築有了較大的發展。這是一種用穹覆蓋的大廳式的建築，比十六世紀獨柱式的食堂寬敞而明亮，外貌也極壯觀。典型的作品有西蒙諾夫僧院的食堂（1680）和特洛伊茨—謝爾蓋耶夫修道院的食堂（圖23）（1646－1692）。

俄羅斯克里姆林衞城建築羣的建造，在十七世紀達到了頂點。由於衞城具有厚實的牆垣和森嚴的碉樓和城堡，因此它在軍事和國防上有很大的價值。在十七世紀俄羅斯國家對外軍事鬥爭加劇的時期，重建和新建了大量的克里姆林衞城建築羣。隨著時間的推移，這些建築羣逐漸改變了原來城堡的作用而發展成爲城市建築的中心。如莫斯科的克里姆林衞城在十五世紀伊凡三世時作爲城堡奠基，到十七世紀時便已成爲雄偉的城市中心建築，在城牆四周建造了塔樓，在衞城內新建了宮殿。以後在十八、十九世紀又不斷加蓋了不少大型建築物，它成爲了一個完美的建築藝術綜合體。

莫斯科克里姆林衞城的發展，成爲其他城市競相仿效的典範。在諾夫哥羅德、普斯科夫、蘇兹達爾等地，也都有宏偉的克里姆林衞城建築。

與克里姆林衞城興建的同時，也發展了僧院建築羣。這類建築羣內，包括一至數個教堂、鐘塔、食堂等組成部分。如查哥爾斯克的特洛伊茨—謝爾蓋耶夫修道院，屬於典型的僧院建築羣類型。它們一般都建在城堡附近。到十七世紀末，它們的防禦意義逐漸縮小，而成爲別具藝術特色的紀念物，它們或以優雅精緻出衆，或以裝飾的別致完美著稱。

・壁畫、鑲嵌畫和木板聖像畫

古俄羅斯的繪畫，與建築發展的軌跡基本一致。作爲古俄羅斯的主要畫種：濕壁畫、鑲嵌畫和木板聖像畫，都與教堂有著密切的聯繫。

基輔公國時代，在基輔的索菲亞教堂裡裝飾了富麗堂皇的鑲嵌畫，

圖23　特洛伊茨－謝爾蓋耶夫修道院的食堂

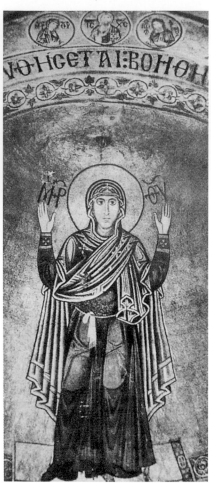

圖24　基輔的索菲亞教堂聖母全身像　1037

從中可以看到拜占庭匠師的高超技藝。在教堂正中的穹頂下，是全能的基督。他睜著極大的眼睛，嚴峻地看著每一個人。在他身旁是天使；在圓頂下的窗戶之間是無數聖者；在中央祭壇裡的是巨大的聖母全身像（圖24）。她雙手伸開，正在為人類向神懇求恩賜。她的藍外衣、紅鞋、腰間的白手絹之類，具有拜占庭皇后裝束的特徵。

在索菲亞四周的牆面上，除了鑲嵌畫之外，還有濕壁畫，畫中繪製了大公雅羅斯拉夫的閤家肖像。在一二層之間的樓梯通道上，有描繪宮廷生活和大公出巡狩獵的世俗壁畫，這是教堂壁畫中難得見到的題材，竟然完好地保存到今天。

索菲亞教堂內的鑲嵌畫和壁畫，形式和內容都是君士坦丁堡索菲亞教堂的翻版，作者也都是從拜占庭請來的匠師，在他們的繪畫中，可以看到古代希臘藝術的某些特徵。拜占庭宗教繪畫的藝術語言比較簡練，所表現的題材都有一定的陳式，這對後來俄羅斯教堂繪畫的發展有較大的影響。

在教堂繪畫中占極大比重的木板聖像畫（在後來的幾個世紀中有很大發展）也從拜占庭移植到基輔羅斯。十二世紀初，一幅由君士坦丁堡畫師繪製的《聖母像》運到基輔。這是在俄羅斯最早見到的一幅木板聖像畫。畫中的聖母不像索菲亞教堂壁畫中的聖母那樣嚴肅，在此處她被描繪成一位悲哀的青年婦女。她摟著聖嬰，對他未來的命運充滿了憂傷。她憂鬱的眼神，低垂的頭部，完全像一位現實生活中深愛孩子的母親。畫中充滿了人情味而較少宗教色彩。這幅聖像畫在十二世紀中期為另一個公國——符拉季米爾的大公看中，他讓人把這幅聖母像從基輔郊區的一個小教堂竊往符拉季米爾城，成為當地最受尊敬的一件聖物，並從此得名《符拉季米爾聖母》（圖 25）。

《符拉季米爾聖母》刻畫了人世間的母子之情，擺脫了冷漠而莊嚴的「神」的形象，在中世紀的宗教繪畫中是一大突破，這幅作品已被公認為歐洲十二世紀的佳作而載入藝術史冊，現被珍藏在莫斯科的特列恰可夫畫廊。

十二世紀，符拉季米爾公國崛起，逐漸替代了日趨衰落的基輔公國。在繪畫中，拜占庭的影響明顯減弱，而斯拉夫本土藝術家逐漸參與

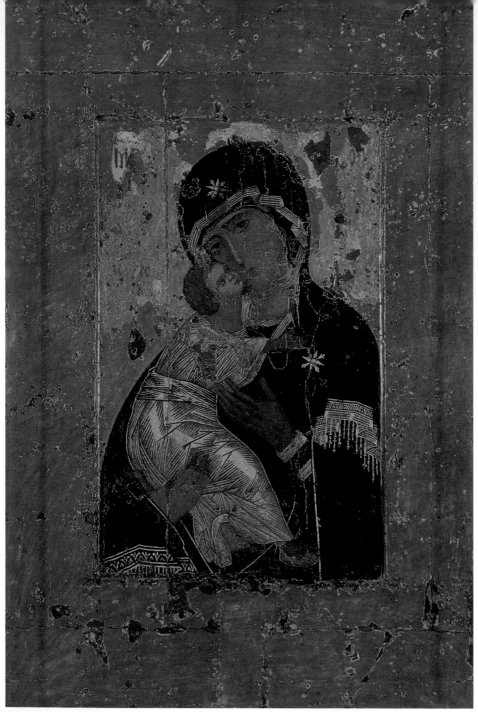

圖25　符拉季米爾聖母　1130　蛋彩木板　113.6×68cm　莫斯科國立特列恰可夫畫廊

創作活動。雖然這裡保存下來的繪畫作品不多，但從中可以看到符拉季米爾藝術流派在發展基輔傳統中的作用，以及新的題材及俄羅斯民族繪畫的萌生。

從符拉季米爾的烏斯平斯基教堂壁畫殘片中，可以看到類似基輔索菲亞教堂中對世俗生活的描寫。響亮的色彩及富有裝飾性的圖案，與基輔的壁畫有很多相同之處。

在華美的德米特里耶夫斯基宮廷教堂中，有殘幅濕壁畫《最後的審判》，其中既有拜占庭畫師的筆觸，也有俄羅斯民間畫師參與的痕跡。在壁畫的中央部分以北，有「天國及吹喇叭的天使」的構圖，圖中色彩樸素，用筆粗獷，眼睛畫得較小，臉部表情平和，不像拜占庭繪畫的精細及華麗，看來出自俄羅斯畫師之手。

在符拉季米爾公國所屬的城市中，留下了較有名的木板聖像畫。《雅羅斯拉夫的祈禱聖母》（圖 26）（十三世紀，特列恰可夫畫廊）是最有特徵的作品之一。在這裡，聖母的形象比基輔索菲亞的聖母善良、和藹，構圖對稱，畫面上有四個圓圈（聖母與聖子的光圈各一，其餘兩圈中是對稱的半身天使），聖子在聖母胸前兩手平舉，作祈禱狀，動態與聖母一致。這種聖像畫的形式，在符拉季米爾及其他中部俄羅斯的教堂中曾廣泛流傳。

在符拉季米爾的木板聖像畫中，除了聖母與聖子以外，其他如聖者鮑里斯與赫立勃、天使米迦勒…等，都是常見的題材。在木板聖像中對基督的形象也根據斯拉夫人的理解作了修正，基督的威嚴神情在這裡很少見，人們見到的是親切、善意的救世主。

十三世紀蒙古人入侵俄羅斯時，基輔與拜占庭的聯繫中斷。位於北部的諾夫哥羅德和普斯可夫等地，沒有受到戰爭的災禍，這裡的教堂壁畫和聖像畫得到了較大的發展，形成了十三、十四世紀獨具風格的諾夫哥羅德—普斯可夫畫派。

在建於十二世紀的斯巴斯·涅列基扎教堂中，壁畫的地方色彩已很明顯。諾夫哥羅德的畫師們繪出了各種類型的聖徒、遁世者、武士、婦女等，他們在形象的選擇上比較隨便，骨瘦的老修士、長鬍子的教徒、駝背躬腰的教父等，都可入畫，形象不拘一格。他們的動態稍顯拘束，繪畫的技法也較粗糙，不同於基輔教堂中對形象刻畫的講究，但却具有

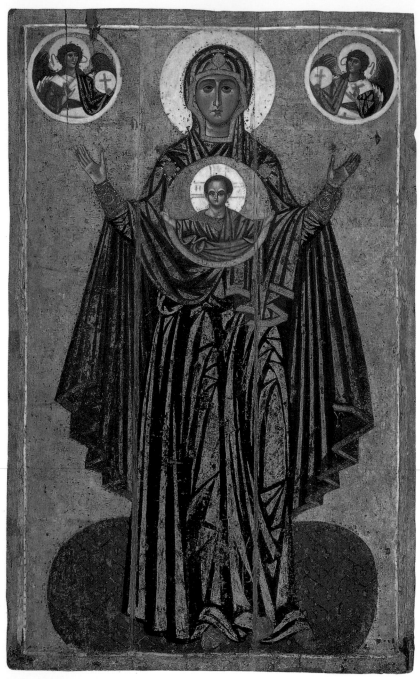

圖26 雅羅斯拉夫的祈禱聖母 13世紀 蛋彩木板 莫斯科國立特列恰可夫畫廊

俄羅斯的鄉土氣息。

諾夫哥羅德十二世紀的木板聖像畫更有特色。如現在保存於列寧格勒俄羅斯博物館的《三聖者——約翰、喬治和華西里》（圖27），是這個時期的代表作品。畫面色彩鮮明，線條比較生硬，衣紋等細部完全不爲畫家所注意；在構圖上，三位聖者均畫成正面，動作與姿勢幾乎完全相同。中間的約翰比兩旁的喬治和華西里在比例上要大得多。在色彩的處理上，以鮮紅色作爲背景，與聖者們的藍色、檸檬黃和白色的服裝形成對比，用色極爲大膽。匠師們在沒有拜占庭聖像畫參照的情況下，從民間藝術中吸收了很多有益的東西，創作了具有民間特色的宗教畫。

現藏諾夫哥羅德藝術博物館的《尼古拉》一畫，也是這個畫派的重要作品。少見的是，這幅畫的畫面上，有準確的繪畫年代（1294年），並有作者（阿歷克賽·彼得羅夫）的簽名，這是俄羅斯第一幅有畫家落款的小型架上繪畫。

十四世紀時，諾夫哥羅德的經濟更加繁榮，商業十分發達，商人和手工業者在社會生活中的作用大大加強。城內建造了衆多的小教堂。教堂的外形設計和內部的壁畫大都由民間的建築師和畫匠擔任，顯得靈活多樣，而富於創造性。民間藝術的特點隨處可見。教堂壁畫在題材上也有了顯著的變化，在描寫聖經歷史的壁畫裡出現了諾夫哥羅德的現實生活。如烏斯平斯基教堂的壁畫，形象生動，構圖大膽，色彩絢麗。在描寫教會晚餐的畫面上，桌上放滿了各種食物和飲料，參與晚餐的不僅有聖者，而且有穿著講究的諾夫哥羅德市民。這些細節，都是以當時的現實生活爲基礎的。

對諾夫哥羅德繪畫的發展起重大作用的是一位叫費阿芳·格列克（ Феафан Грек ）的拜占庭畫師。從姓氏上看來，他很有可能是希臘人，是一位從希臘到君士坦丁堡謀事的畫家。當然，他也有可能是拜占庭的希臘族人。十四世紀的拜占庭已處於封建割據的分裂狀態，在繪畫事業上已沒有繼續發展的環境。在這種情況下，費阿芳·格列克接受了諾夫哥羅德貴族華西里·達尼洛維奇的邀請，到了俄羅斯。他首先爲諾夫哥羅德新建的普列奧勃拉仁尼亞教堂作裝飾壁畫。費阿芳·格列克在傳統的聖經題材中，表現了高超的技法。他善於刻畫人物形象，尤其對

圖27　三聖者－約翰・喬治和華西里聖像畫
13世紀　聖彼堡俄羅斯美術館

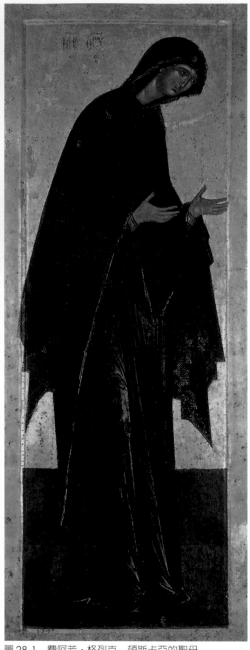

圖28　費阿芳・格列克
聖者馬卡利亞聖像畫　14世紀

圖28-1　費阿芳・格列克　頓斯卡亞的聖母
1405　蛋彩木板　191×72.5cm
勃拉各雅新斯基教堂　莫斯科國立特列恰可夫畫廊

老者的外貌設計尤其精到。《聖者馬卡利亞》（圖 28）可作爲他的代表作。他的表現手法大膽，構圖豪放而不受拘束，色彩對比強烈。他常在暗紅與深赭色的調子上，灑脫地用鉛白勾上幾筆，給人以強烈而鮮明的印象。在表現人物神態時，不論是年老或年輕的聖者，他們常被描繪成具有八字形眉毛，狹長鼻梁和長方形臉龐的類型，表情雖然嚴肅，但並不使人望而生畏。

除了諾夫哥羅德的壁畫以外，費阿芳·格列克還爲莫斯科克里姆林衞城中的勃拉各維新斯基教堂畫了不少木板畫，其中以《頓斯卡亞的聖母》（現藏莫斯科特列恰可夫畫廊）爲最有名。這幅聖母像以構圖的韻律感和色彩的強烈對比著稱。

費阿芳·格列克的壁畫和聖像畫，代表了十四世紀拜占庭藝術的最高水平。他在諾夫哥羅德和莫斯科兩地作畫時，有一批俄羅斯匠師跟他作助手。這些助手在格列克的指導下，學到了格列克在構圖和用色上的長處，並在形和色的結合上發展了他的表現技巧，後來都能獨立主持教堂的壁畫裝飾。有些助手並在技巧上超過了格列克，推進了俄羅斯教堂繪畫的前進步伐。（圖 28-1）

十四世紀諾夫哥羅德壁畫藝術的成就，帶動了木板聖像畫的發展。聖像畫吸收了壁畫表現上的特點，克服了拘僅的畫風。格列克的助手在木板聖像畫中也引進了諾夫哥羅德市民的世俗生活。如聖像畫《三體聖像和祈禱的諾夫哥羅德人》（1476，藏諾夫哥羅德博物館），描寫了市民的一家人作祈禱的情景。《諾夫哥羅德人與蘇兹達爾人之戰》（圖29）（藏特列恰可夫畫廊），表現的是十二世紀的歷史事件。畫面劃分爲上、中、下三層，敍事性地表現蘇兹達爾人在戰鬥中的失利和退卻場面。在這幅聖像畫中已包含了歷史畫的萌芽因素。

費阿芳·格列克把拜占庭十四世紀的繪畫成就再次帶到俄羅斯，他把拜占庭文化與俄羅斯本土的民族、民間文化作了進一步的交融，促進了中世紀俄羅斯繪畫與歐洲繪畫的結合，並直接培養了一批俄羅斯畫家。他對俄羅斯文化的進展具有不可低估的作用。

十五世紀諾夫哥羅德的木板聖像畫，在十四世紀的基礎上進一步加強了畫面的歡樂氣氛。色彩更爲鮮明，善用紅色與白色對比。有時把畫面分割成幾個格子，在每格之中分頭描繪某一事件的情節。這樣的繪畫

圖29　諾夫哥羅德人與蘇茲達爾人之戰　15世紀後半　彩蛋松木板石膏　莫斯科國立特列恰可夫畫廊

形式，是諾夫哥羅德的聖像畫特色。直到後來諾夫哥羅德與莫斯科公國合併，這個存在了幾個世紀的地方藝術流派才逐漸地消失了它原有的特點。

位於奧卡河支流的莫斯科公國，在十四世紀末十五世紀初逐漸強盛起來。趕走了蒙古人，聯合了周圍的幾個公國，逐步統一了俄羅斯國家。爲表現庫里科夫戰役的勝利而作的聖像畫《天使米海依爾》，宣告了莫斯科繪畫盛期的開始。聖者米海依爾具有堅毅和勇猛的外貌特徵，他嘴唇緊閉，眼光直視前方，表現了這位俄羅斯公國保護神完成豐功偉績的決心。

莫斯科宗教繪畫的繁榮與一位叫安德列·魯勃廖夫（ Андре Руб лёв ，約 1360—1430 ）的畫家有密切的聯繫。魯勃廖夫早年曾參與費阿芳·格列克在莫斯科教堂的聖像畫工作。費阿芳·格列克豪放的畫風和出色的技巧，曾對當時還很年輕的魯勃廖夫有過較大的影響。

安德列·魯勃廖夫和很多歐洲中世紀的畫家相似，他一生沒有留下詳實的記載，只知道他是莫斯科郊區的修道士。他的活動年代，大抵與早期文藝復興時期佛羅倫斯的畫家馬薩喬接近。在魯勃廖夫開始從事繪畫創作時，正是莫斯科公國領導了有名的庫里科夫會戰（1380）之後，莫斯科處於全面繁榮的初期。他就在這樣一個比較好的社會中進入了畫界。

在魯勃廖夫的早期作品中，最確鑿的是一四○八年爲符位季米爾的烏斯平斯基教堂所作的壁畫。壁畫以聖經中《最後審判》爲題材，在教堂的拱門、柱子以及主要的牆面上，描繪了與最後的審判有聯繫的各個場面和人物（圖 30）。魯勃廖夫在畫中著力刻畫了天使和聖者們的善良與真誠，同時在教徒與受赦者的形象中強調了他們在道德和精神上的完美。這裡他避開了中世紀畫家們在同類題材中對受刑場面的恐怖描繪，這可能與當時莫斯科在民族解放時期的社會情緒有關。

在這個早期作品中，魯勃廖夫在構圖與表現手法上和費阿芳·格列克有許多相似之處，但在魯勃廖夫的筆下，那平穩的形體，勻稱的輪廓和圓潤的線條，卻顯示了魯勃廖夫的藝術才華。

現藏莫斯科列寧圖書館的一本中世紀手抄本上，有一幅裝飾畫，畫中的天使有兩個巨大的翅膀，他是聖者馬特維耶夫的象徵性形象，他形

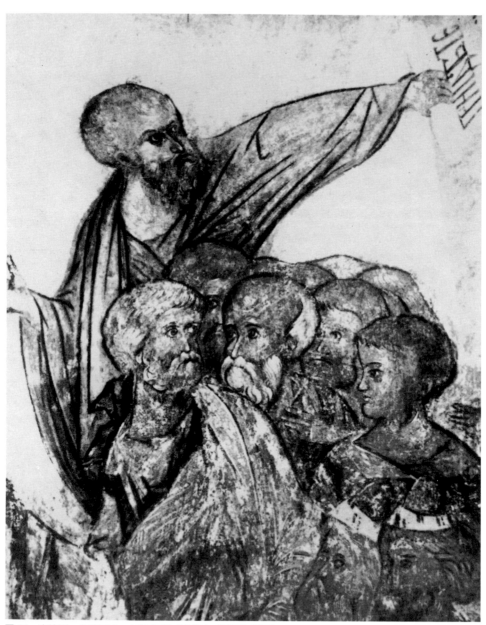

圖30 安德列・魯勃廖夫 最後審判（壁畫中《昇天》場面） 1408

體秀長，在淺藍色的長袍上罩有絳紫色外衣，畫面的背景爲金色。這不凡的色彩組合，可以看出畫家敏銳的藝術感受。據專家們鑒定，這是魯勃廖夫一四八○年前後的手筆。這幅畫説明了，拜占庭藝術已爲俄羅斯藝術吸收、融合，並在新的環境中獲得新的進展。

十五世紀初，俄羅斯教堂中盛行一種叫作「聖幛」的裝飾。所謂聖幛，是由很多單幅聖像畫按一定的要求和順序排列在一起的聖像組畫，它分爲上中下幾個層次，每層有數幅不同的聖像組成。聖幛的中央位置上是坐著的基督，他的兩邊有聖母馬利亞及施洗者約翰；以後則依次排列爲天使米海依爾、聖徒彼得、保羅等。聖幛原發於拜占庭，但那裡的規模較小，主要爲一個層次的聖像畫排列。到了俄羅斯以後，則發展爲教堂中的大型裝飾畫。前面提及的符拉季米爾的烏斯平斯基教堂中，也有聞名的聖幛，經專家們考證，這也是由魯勃廖夫和他的合作者丹尼爾・車爾內所作。這些聖像畫以色彩的鮮明和單純爲其特徵。組畫中的每幅聖像畫都有較大的尺寸，畫法比較自由，在總體上很統一、協調。

在這以後，魯勃廖夫爲茲維尼戈羅德的烏斯平斯基教堂作了聖幛。這個聖幛的大部已被毀壞，保存下來較好的兩幅是聖徒保羅及天使米海依爾。保存較差的基督像，形象雖不很完整，但仍可看到畫家風格渾厚和抒情的特點。

魯勃廖夫最成熟的創作，是他的《三聖像》(插圖2)(現藏莫斯科特列恰可夫畫廊)。這幅作品是俄羅斯聖像畫的傑出代表。畫中描繪的是聖經中向亞伯拉罕和其妻薩拉顯現聖體的三位天使。魯勃廖夫沒有爲這一題材的敍事情節所吸引，而集中地刻畫了坐在桌旁輕聲談話的三個青年。左面的天使作沈思狀，中間和右面的兩位似乎對他表示同情和安慰。三位天使坐著的身姿，在構圖上形成了一個圓形。圍繞著這個圓形，處理了天使的頭部、手和翅膀，以及他們身後的山岡。線的節奏造成了統一與和諧的畫面。在色彩的運用上，魯勃廖夫以柔和、輕盈的中間色作統率，除了天使的翅翼使用較深的金色以外，其他如天使的服飾，四周景色的色彩，都極爲淡雅樸素。

魯勃廖夫的這幅作品，畫於一四二三年左右，是俄羅斯宗教畫中少見而富有抒情意味的形象和畫面，畫家把十五世紀俄羅斯中央集權國家剛剛形成階段的社會情緒，自覺或不自覺地體現在這幅作品中。對繪畫

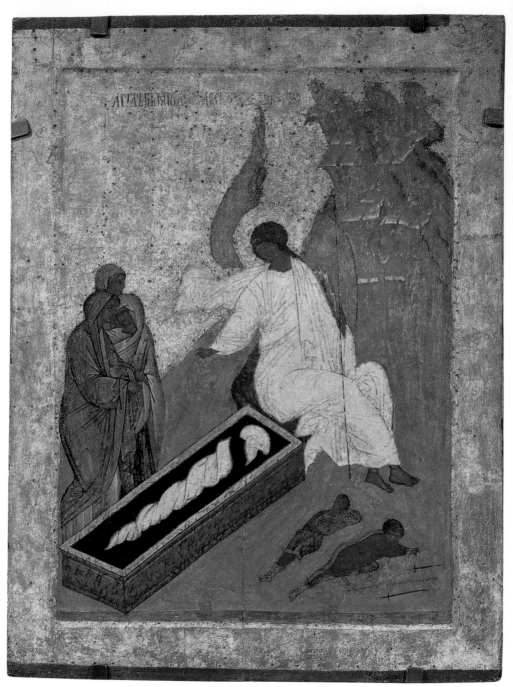

圖31　在棺木旁的三婦女　蛋彩木板聖像畫　1497　84.5 × 63 × 3.2cm　莫斯科國立特列恰可夫畫廊

的形式語言，也作了認真的探索。

　　《三聖像》是特洛伊茨─謝爾蓋耶夫修道院的教堂內聖像畫中之一幅，與聖幛中的其他作品在風格上有顯著的差異。這說明十五世紀聖像畫界的狀況。在政治和經濟上已逐漸成為中心的莫斯科，吸引了各地的聖像畫家來此獻藝。如曾一度具有較高藝術成就的諾夫哥羅德地方畫派，隨著諾夫哥羅德公國與莫斯科公國的合併，這裡的畫師們便到莫斯科工作，給莫斯科帶去了諾夫哥羅德的地方特色。如聖幛中有一幅名為《棺木旁的三婦女》（圖 31 ），其筆觸，其表現手法，都不是魯勃廖夫的手筆，但卻是一幅很有表現力，描繪精細的作品。可見在當時的莫斯科，有不少卓越的聖像畫家在進行創作。

　　十五世紀，曾被稱為古代俄羅斯聖像畫的黃金時代。以魯勃廖夫為首的莫斯科畫派，創造了有相當水平的藝術作品。這個畫派以富有哲理的內容，純熟的技法，如講究的構圖、飽滿的形體、和諧的色彩、流暢的勾線等，超越了同時代的其他地方畫派，為俄羅斯繪畫取得了矚目的成就。

　　魯勃廖夫之後的聖像畫大師要推濟沃尼斯（ Дионисий ，約 1440—1502 ），他的創作活動已屬於「黃金時代」的末期。和魯勃廖夫一樣，濟沃尼斯涉獵木版聖像畫和濕壁畫，作品以精細見長，色彩華麗，富有裝飾效果和節日的歡快氣氛。他的聖像畫代表作《手拿聖者傳記的阿歷克賽》（特列恰可夫畫廊），在構圖上很有意思。畫的正中是神態嚴肅的主教阿歷克賽，他手拿聖書作祈禱狀。在主教的四周，框以小方格，格中以插圖形式詳細敘述了主教的生平和業績。這張構思新穎的聖像畫，具有世俗的生活細節，說明了在十五世紀末已出現了利用繪畫形式記載個人歷史功績的要求。

　　費拉崩特修道院聖母誕生教堂內，有濟沃尼斯創作晚期的大型壁畫（ 1500—1502 ）。這是畫家眾多的壁畫中惟一保留至今的作品。教堂原為紀念聖母馬利亞而修建，因此壁畫的題材主要以聖母的生平為中心。同時，也有一些關於基督預言的場面。這些壁畫在十六世紀以後不斷的整修中遭到很大破壞，只在少數保存較好的牆面上尚可看出濟沃尼斯繪畫的風格和技法。在畫家親自動筆的一些畫面上，可以看到輕巧靈活的形體，故意拉長的人體比例，以及濟沃尼斯擅長描繪的，善良中帶著脆

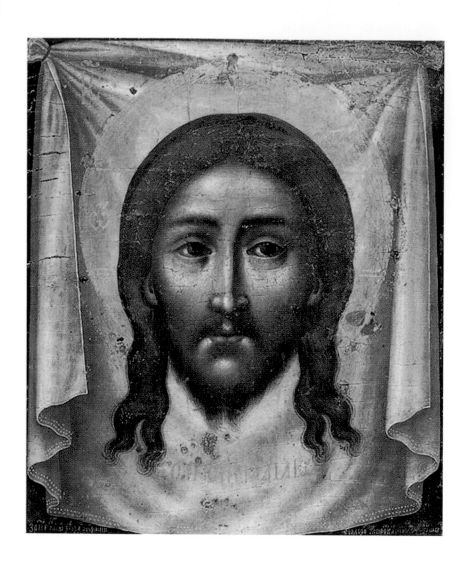

圖 32　烏沙可夫　基督顯聖像　1677　蛋彩木板　37.5 × 32.5 × 3.5cm
　　　聖彼得堡俄羅斯美術館

弱感情的婦女形象。

　　濟沃尼斯的作品是富麗的，藝術手法也是多樣的。但若與魯勃廖夫相比，則缺乏整體的氣勢和宏偉感，而較注重裝飾和華美的表現。形象的刻畫雖很優美，內在的含蓄則比較欠缺。

　　關於濟沃尼斯的生平，缺少文獻記載，只知道他不是修道士，而是青年時代即從事宗教繪畫的職業畫家。他的兩個兒子後來也一直跟隨他在教堂作畫，在有些作品中可以看到父子們共同的簽名。

　　濟沃尼斯的繪畫較之十五世紀初期和中期「黃金時代」的聖像畫在氣派上已略遜一籌，但他仍不失為十五世紀末期卓越的畫家。在他以後，他的學派中雖出現過一些較好的作品，但已遠不能與他的作品相比，大多數作品缺乏內在的品格，而只在精細和華麗方面顯示功夫，使聖像畫與聖書上的細密袖珍畫有某些相似之處，因此作為教堂裝飾的聖像畫，已失卻了十五世紀中期的恢宏氣質。

　　十六世紀時，俄羅斯中央集權的專制政治得到了鞏固。在伊凡雷帝（1533—1585）時廢除了大公稱號而改稱沙皇。一五四七年，莫斯科克里姆林衛城內的教堂失火，為修復教堂和裝修內部，各地的藝術匠師們雲集莫斯科各獻所長。這一事件促進了全俄統一流派的形成。各個地方流派逐漸減弱了原有的地方色彩，而顯示出向統一化過渡的趨勢。

　　十六世紀中期以後繪畫上的主要成就表現在袖珍細密畫方面。在一些手稿的插圖中，出現了詳盡的敍事手法和對生活細節的寫照，表明寫實主義在萌芽。如在一本名叫《尼古拉傳記》（現藏莫斯科列寧圖書館）的手稿中，插圖細緻精確，世俗特點表現得很為明顯。

　　十六世紀末，在離莫斯科不遠的地方，有位富商叫斯特羅岡諾夫，熱中於聖像畫藝術的開發研究。他邀請了當時莫斯科的繪畫名家到他的莊園中，給予聖像畫訂貨。由於每位畫家都力求滿足訂畫者的藝術趣味，便自然地形成了某些共同的特徵，而這些畫家就被人們稱作「斯特羅岡諾夫畫派」。這個畫派以精美、細膩、華麗著稱。有時在描繪聖經故事的畫面上，可以看到民間傳統習俗的細節描寫。值得一提的是，畫中最早出現了對自然風光，如山岡、樹木、河流、花草、小動物、飛鳥等的描繪。聖像畫《聖者尼基塔》，以及稍後的《沙漠中的先知約翰》（兩畫均藏於特列恰可夫畫廊），是這個藝術派別中較有代表性的作品。由

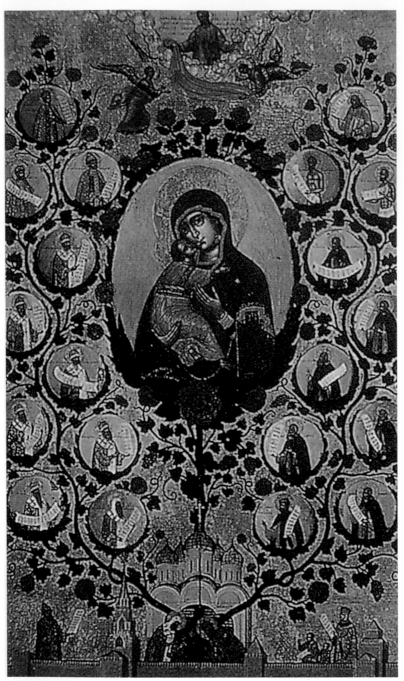

圖33　烏沙可夫　俄羅斯國家之樹　聖像畫　1668　莫斯科國立特列恰可夫畫廊

於斯特羅岡諾夫畫派是一個很小的地方畫派，它存在的時間不長，對俄羅斯繪畫沒有產生什麼影響。

十七世紀初期繪畫的變化不大，中期以後逐漸開始活躍。首先在莫斯科成立了全俄羅斯藝術創作中心，創作室設立在克里姆林衞城內的兵器陳列館。各地來的匠師都集中在這裡，接受創作中心分配的專門任務。藝術家們根據自己之所長，從事宗教壁畫、聖像畫、實用裝飾藝術的創作和研究。在匠師們之間，有時爲完成某項工程而進行集體創作。此外，藝術創作中心還負責培訓青年學員，提高他們的文化素質和創作技藝，因此它相當於十七世紀沙皇俄羅斯的最高藝術學府。

西蒙・烏沙可夫（ Симон Ушаков ，1626—1686）是與兵器館藝術創作中心有密切聯繫的畫家，他是十七世紀後期畫家中有較高藝術修養和獨立見解的人物。他認爲繪畫應該表現美，而且要與現實中的形象求得相似。他的見解與以往認爲繪畫主要是歌頌神的理解是不同的。他創作的《基督顯聖像》（圖 32）一畫，企圖通過基督的形象體現「人性」的美。爲了這一目的，他對臉部的比例、明暗和陰影的表達作了長期的研究，對透視和質感予以特別的重視，力求使畫面上的形象與生活中的形象達到更大程度上的相似。

據歷史材料記載，當時在兵器館藝術創作中心工作的，還有從波蘭和德國聘來的外國畫家，他們主要創作肖像畫和版畫，同時也把新的藝術品種——油畫帶到了俄羅斯。歐洲文藝復興時期油畫的表現技法，無疑也相伴而來。烏沙可夫曾跟外國的藝術匠師們一起畫過油畫。至此，在拜占庭繪畫基礎上發展的俄羅斯宗教畫即聖像畫的傳統，至十七世紀烏沙可夫時代，受到了挑戰。

在當時封建的、封閉的、商業和國際貿易很不發達的俄羅斯，對西歐，特別是義大利、法國、法蘭德斯、荷蘭等國的繪畫，知之甚少，因此，烏沙可夫對俄羅斯聖像畫的革新也有一定限度。他的另一些作品，如《符拉季米爾聖母》（1662，俄羅斯博物館）仍然遵循傳統的形式和表現手法。在另一張名爲「俄羅斯國家之樹》（圖 33）（1668，特列恰可夫畫廊）的聖像畫中，以抽象的構圖，勾畫了一棵從教堂裡生長的聖樹。樹根附近是主教和王公，樹枝上在八個紀念章式的圓形中畫了聖母、沙皇阿歷克賽及其家屬。烏沙可夫在這幅聖像畫中描繪了一些當時

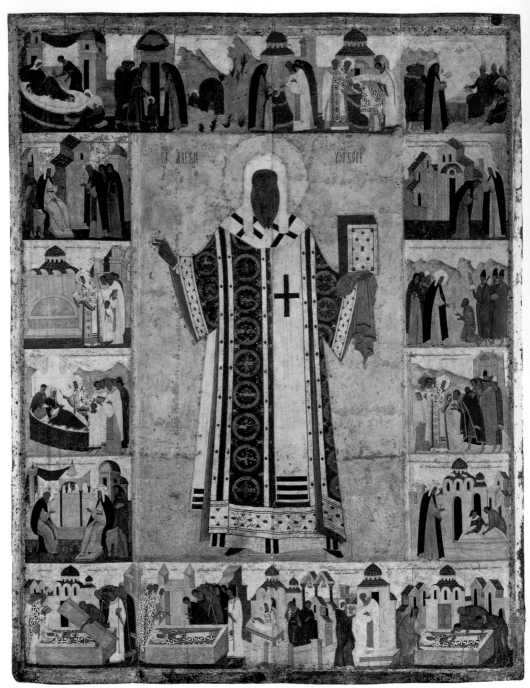

圖 34-1　亞雷克希斯大主教生涯　17 世紀　蛋彩木板畫　197 × 152cm　莫斯科國立特列恰可夫畫廊

的具體人物的肖像特徵。

　　現今保存於莫斯科歷史博物館的一些文物中，已有《費陀爾‧阿歷克賽耶維奇沙皇肖像》、《留特庚肖像》等十七世紀的作品。雖然這些肖像還很不完美，也未必「逼真」，但已可說明在新的歷史條件下畫家們紀錄同時代人物肖像的興趣，也適應了當時宮廷和上層社會對留存本人肖像的要求。從十七世紀末期出現的一些肖像作品來看，構圖還是比較呆板，立體感的表達還不夠充分，對細部的圖案及四周的紋樣裝飾卻予以特殊的重視。這說明俄羅斯這時期的繪畫仍處在與外界交流極少的發展階段。

　　十七世紀莫斯科獨幅木板畫得以發展，還由於教堂壁畫的繪制任務相應減少。因爲十七世紀的建築物，多數具有紀念意義。在大多數「帳篷頂式」和「多柱墩式」的建築形式中，幾乎沒有爲壁畫留下相應的空間。但在外省市一些新興的商業城市中，壁畫創作又呈現了興盛的狀態。如羅斯托夫和雅羅斯拉夫這兩個城市的教堂壁畫，題材多樣，畫法細緻，色彩鮮豔，敍事性强，商人們借用教堂壁畫來表現當時的世俗生活（圖 34）。爲了顯示富有，他們有時又用圖案來裝飾牆面，使建築物內部琳琅滿目，富麗堂皇，在作如此炫耀中獲得精神上的滿足。但從這裡也可看到古俄羅斯中世紀後期的藝術，已衝破了禁慾主義和以神爲中心的束縛，表現了對美好事物的嚮往和樂觀的品格。

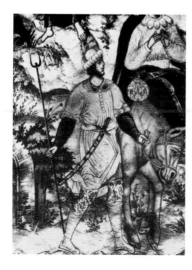

圖 34
雅羅斯拉夫壁畫
17 世紀

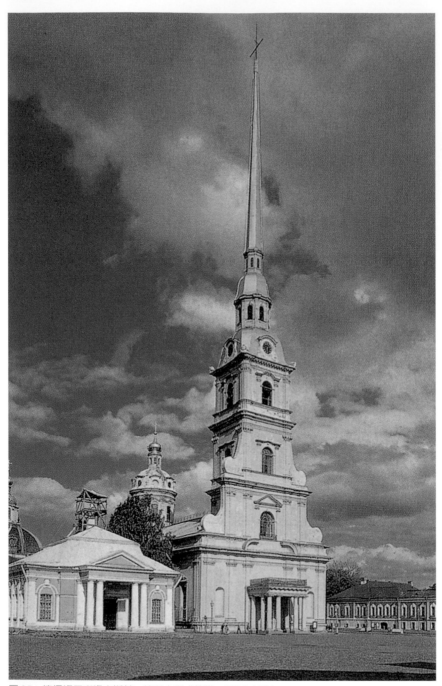

圖 35　彼得洛巴甫洛夫斯基　拉爾十字式教堂　1713-1733

第二章　十八世紀上期的美術

─俄國的「歐化」

　　十七世紀末，歐洲各國向資本主義迅速發展。這時，向俄羅斯提出了尖銳的現實問題：參與歐洲的變革，還是閉門自守、堅持封建農奴制？一六八二年執政的彼得一世——歷史上稱之為彼得大帝，為俄國的發展選擇了激進變革的道路。

　　彼得大帝採取了一系列改革措施，向當時先進的西歐學習。他在公元十一世紀的俄國歷史上，看到了從拜占庭移植文化的結果，使俄羅斯很快從一個部落聯盟剛剛形成的早期封建社會步入了較高的發展階段，彼得大帝此時果敢地實行了「拿來」的做法，從歐洲發展較快的法國、義大利、荷蘭、英國那裡汲取經驗，在政治、經濟、政教關係等各個方面進行了大膽的改革。在文化方面，則全面仿效西方，開始建立外科醫學院、航海學校、海軍學院；籌建科學院、博物館、劇院；採用歐曆；用經過改造的新俄羅斯文字排印書籍；聘請外國專家到俄國傳授先進的文化和科學；派遣留學生出國學習…彼得大帝努力把西歐的文明直接移植到俄國來，以加速俄國發展的進程。這大膽而較少偏見的對外國文化的吸收，使十八世紀上期的俄國得到了長足的進步。

　　在俄羅斯「歐化」過程中，俄國藝術接受了西歐藝術的重大影響，其中以造型藝術尤為顯著。

・建築

　　十八世紀初國家生活中的巨大轉折，給建築的發展提出了新課題。城市規劃、與國防有關的建築、國家機關和公共事業辦事處、為帝國的勝利而修建的紀念建築……所有這一切，使十八世紀初期的俄羅斯建築有了嶄新的內容。俄羅斯十六、七世紀的建築，有很高的藝術成就，但與當時的西歐比較，類型太少，技術也較落後，自彼得大帝的「歐化」

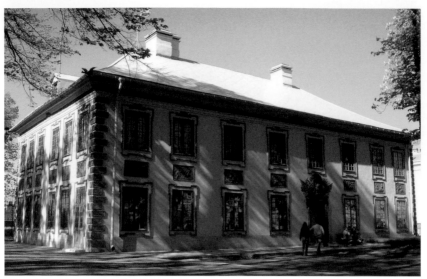

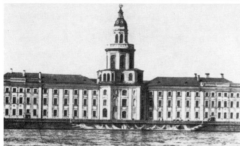

圖 36
彼得大帝夏季別墅　1710-1714（上圖）

圖 37
涅瓦河畔的陳列廳　1718-1734（左圖）

圖 37-1
彼得大帝夏宮　拉斯特列里設計　1724
聖彼得堡（下圖）

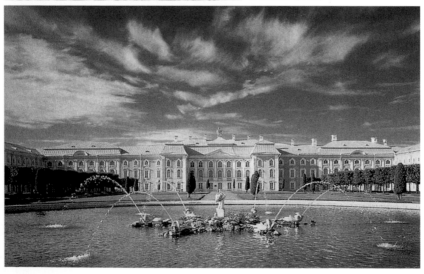

改革後，西方的建築便被作爲文明的標誌之一移植到俄羅斯來。

　　一七〇三年，彼得大帝宣布建立新的北方首都——彼得堡。於是在修建「歐洲文化中心和世界上的偉大城市」的號召下，開始了大規模的建築工程。彼得大帝除了派遣留學生出國學習規劃城市的經驗外，又從國外請來了建築名師，如德國人施留特爾（ А. Шлютер ，約1665-1714）、法國人列布隆（ Ж.Б. Леблон ，1679-1719）、瑞典人特列席尼（ Д. Трезини ，約1670-1734）、法籍義大利人瓦·拉斯特列里（ В. Растрелли ，1700-1771）等，他們爲彼得堡的城市建設作了有益的貢獻。

　　彼得堡城市建築的中心，選在涅瓦河分叉的華西里耶夫斯基島前，給從海路來彼得堡的外國船艦以壯觀的形象。一七〇四年，在涅瓦河南岸建造了木結構的造船廠尖塔。一七一二～一七三三年間，在彼得洛巴甫洛夫斯基堡壘裡建造了拉丁十字式的教堂（圖35），它正面的鐘塔高一百三十公尺，尖端聳立著張翼的天使，以它來象徵俄羅斯帝國軍事上的勝利。這個建築物的作者特列席尼，運用了俄羅斯教堂的傳統形式，使這個建築物既有紀念意義，同時又服從城市規劃的要求，它以莊嚴宏偉的形象聳立在涅瓦河旁，體現了新興帝國的威力。

　　特列席尼在彼得堡還完成了彼得洛夫凱旋門（1717-1718）、十二部務會議大廈（1722）等有名的建築。他的作品不論在外形和內部裝飾上，都以簡練著稱，是十八世紀初期彼得大帝創業階段很有時代特點的紀念物。

　　十八世紀初期在彼得堡有名的建築物中，還應提及涅瓦河旁彼得大帝的夏季別墅（圖36）和陳列廳。彼得大帝夏季別墅（1710-1714）是兩層式的小型府邸建築，有平整、寬大的窗子，在一二層之間有寓言浮雕板裝飾。陳列廳（圖37）（1718-1734）是俄羅斯第一個博物館建築，面向涅瓦河。在它立面的正中有一個十七世紀流行的多層集中式的塔。這兩個建築物出自不同的建築家之手，但都以外貌的嚴整和明朗、清晰爲特點。

　　爲紀念十八世紀初有名的北方戰爭的勝利，彼得大帝贊同在彼得堡的郊區——彼吉戈夫建造「夏宮」。這是一個大型的環境藝術綜合體，它按照法國凡爾賽宮的規模從事建造，極爲富麗豪華，是典型的西方庭

圖 38　葉卡德琳宮　拉斯特列里設計　1747-1757

圖 39　聖彼得堡冬宮　拉斯特列里設計　1754-1762

園建築，花園中到處有布置規則的、宏偉壯觀的噴泉羣和瀑布。十八世紀的雕刻家們爲這裡創作了絕妙的裝飾雕刻。（圖37-1）

彼得堡的建築在十八世紀中期逐漸向豪華的裝飾傾向過渡。這時主要的宮廷和教堂建築，都是排場顯赫，恢宏華貴。連列的大廳，以鍍金和鮮豔的色彩裝飾，並大量運用繪畫，以加強藝術效果，歐洲巴洛克式的題材和手法廣爲採用。郊區的別墅建築大大發展，出現了各種類型的花園。這時除彼吉戈夫夏宮不斷整修以外，還出現了像皇村、加特青、巴甫洛夫斯克等地的庭園建築羣。所有這些建築都有引人注目的裝飾效果。

十八世紀中期傑出的建築師瓦·拉斯特列里，是雕刻家卡·拉斯特列里的兒子。他雖是外國人，但是隨其父親一起在俄羅斯成長。在他的作品中，結合了西歐巴洛克的因素和俄國十七世紀的建築特徵，既有豐富的裝飾因素，又能恰當地解決建築中的平面形式和空間組合問題。

拉斯特列里的主要代表作，首推彼吉戈夫夏宮的擴建（1746－1755）。在整個建築中以正樓的扶梯爲最嚴整富麗，以跳舞廳的設計爲最華貴精雅。舞廳內部廣泛運用鍍金縷花雕刻。在屏風等部分，又以描繪神話和寓言的油畫作爲裝飾。四周牆面上鑲嵌了大面的鏡子。這些裝飾，加強了內部的空間效果。

夏宮舞廳的裝飾手法，在拉斯特列里另外兩個大型作品——皇村的葉卡德琳宮（圖38）（1747-1757）和彼得堡冬宮（圖39）（1754－1762）中得到了進一步的發展。

葉卡德琳宮長方形的平面有三百公尺長，除了東端有一個小教堂外，主要爲連列廳（圖40）。其中主要的大廳有一千平方公尺。廳內採用鑲金邊的鏡子。建築物的外形端莊、華貴，白柱、藍牆上有金色的浮雕作飾。

冬宮面臨涅瓦河，立面節奏較爲繁複，柱子很多，倚柱和斷折檐部等，都用巴洛克的裝飾手法。

拉斯特列里設計的斯摩爾尼修道院（1746-1760），是規模宏大的建築羣，這是建築師在研究俄羅斯古代有名寺院的基礎上產生的構思。建築羣的正中是大教堂，四周是一般住樓。住樓四角建有四個小型教堂，教堂頂上有帶穹頂的鼓座。主體和鼓座間用兩層疊柱式。正門上有

圖 40
葉卡德琳宮的陳列廳

圖 41
緬希柯夫鐘樓　查魯特内
1705-1707（左圖）

高一百四十公尺的鐘樓。這個輝煌的建築羣構思最後未能完全實現。鐘樓沒有完成，已建成的部分，爲中央教堂，從體積、比例和内外裝飾上，都能看出拉斯特列里創作莊重而愉悅的特點。

除彼得堡以外，拉斯特列里在基輔建了安德列耶夫教堂（1747－1761），和裝修伊斯特的耶路撒冷教堂内部。

歐洲的影響在莫斯科的建築中比彼得堡更爲顯著。如早期的列福爾德宮、迦迦林宮和軍械庫（1702-1737），以富有裝飾的外形而具有新意。

緬希柯夫鐘樓（圖41）（1705-1707）是莫斯科十八世紀初期的典型作品。這是一個紀念性的建築物，作者查魯特内（ И.П. Зарудный 生年不詳，死於 1727 年）是俄羅斯卓越的建築師和雕刻家。這個俗稱鐘樓的建築物，實際上是鐘樓形的教堂。北方戰爭的主帥緬希柯夫爲使這一紀念建築以華美和高度勝過莫斯科的所有建築物，特下令設計師把鐘樓盡量建高，因此鐘樓的塔尖高達八十三公尺，比克里姆林衛城内的「偉大的伊凡」鐘塔還要高出三公尺。從外形上看，緬希柯夫鐘樓十分宏偉壯觀。在結構上，它直接運用了俄羅斯建築的多層結構傳統，以精確的比例、勻稱的輪廓、豐富的裝飾出類拔萃。在鐘樓的塔尖，有帶十字架的天使，因此與十七世紀的帽形尖頂鐘塔不同，它賦予這個建築以凱旋和永垂不朽的意義。

自從彼得大帝在一七一四年下令禁止在彼得堡以外的城市進行石建工程以後，莫斯科的建築在安娜女皇統治時期稍顯冷落。直到十八世紀中期伊麗莎白女皇時，才又顯示生氣。出自拉斯特列里學派的俄羅斯建築師烏赫多姆斯基（ Д.В. Ухтомский ，1719-1775）成爲莫斯科的主要建築名師，他改造了特洛伊茨—謝爾蓋耶夫修道院的鐘塔（圖42）（1741-1770）。這是一個生動而具有獨特色彩的多層結構建築物。鐘塔的上面四層以輕巧的列柱和圓拱形式，矗立在沈重而有力的底層上。鐘塔的建成使整個修道院建築羣更顯雄偉。

烏赫多姆斯基在莫斯科的另一名作——紅門（1753-1766），以典雅的立柱裝飾和勻稱的比例著稱。

烏赫多姆斯基在俄羅斯藝術中的作用，遠遠超過了他的建築創作。他曾在莫斯科組織了一個建築工作室，領導學員從事建築理論和實際工

圖42　特洛伊茨－謝爾蓋耶夫修道院的鐘塔　烏赫多姆斯基設計　1719-1775

作。在工作室的鼎盛時期，學員達八十人之多。十八世紀後期的俄羅斯建築巨匠如卡薩柯夫、巴任諾夫等，都受過烏赫多姆斯基工作室的教育和薰陶。

·版畫

城市的發展，大規模的建設，建築的進展，促成了藝術形式和種類的探索。繪畫和雕刻在此時逐漸脫離了中世紀宗教藝術的聯繫而初露生機。

版畫首先顯示了新的特點。十八世紀初俄國市政建設的巨大規模，爲版畫創作提供了有利的條件。莫斯科的兵器陳列館，成爲版畫創作的中心。版畫家茹巴夫（А.Ф. Зубов，1682－1744）就在這裡從事創作。茹巴夫的作品，以軍事和城市風景爲主要題材。他的名作《彼得堡風光》（圖43）（1717）銅版畫，共有八張，成功地表達了新首都的建設面貌。其他的作品，有描寫俄國艦隊奏凱場面的，也有描寫彼得時代民間婚禮習俗的，還有肖像畫彼得大帝和他的妻子等等。

茹巴夫的版畫，簡潔、明確，而且力求準確紀錄所描繪事物，內容以當代生活爲主，因此這類作品具有研究彼得時代風貌的文獻價值。

除茹巴夫以外，十八世紀初期有才能的版畫家還有茹巴夫的哥哥伊凡·茹巴夫和羅斯托夫等。他們的作品也都以當代城市面貌爲題材。從一七一一年起，在彼得堡創建了「桑克特—彼得堡印刷所」。在這個機構中附設了素描學校，研究和學習「藝術的各個種類和規則」。這個學校，在某些文件上被稱爲藝術學院。它開辦至一七二七年，培養了十八世紀初的許多藝術從業人員。

茹巴夫以後，在十八世紀版畫史留下作品的是馬哈耶夫（М.И. Махаев，1716－1770），他用素描創作了彼得堡和莫斯科的城市風景畫。其中《彼得堡有名的十二遠景》，以抒情風格見長。畫面上不僅有各種新的建築，同時表現了公園、河岸、人羣、船隻等景物，比茹巴夫時代的純建築題材顯得活躍、多樣。在一七五三年時，馬哈耶夫的這幅作品被有名的木刻家薩柯洛夫（И.А. Соколов，1717－1757）製成木版畫，成爲當時流傳很廣的藝術品。

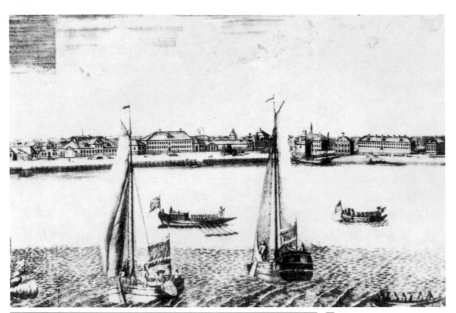

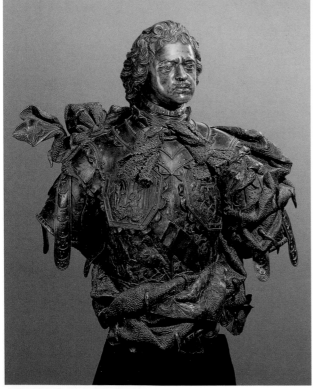

圖43
茹巴夫　彼得堡風光之一
銅版畫　1717

圖44　拉斯特列里
彼得大帝胸像
銅鑄　1724
高102cm
艾米塔吉美術館（右圖）

·雕刻

　　在古俄羅斯很少得到重視的雕刻，在十八世紀初期稍見生氣。古俄羅斯的教堂中幾乎沒有人物雕塑，只有極少數爲裝飾聖幛的木雕，此類裝飾木雕，大都由民間工匠擔任。到十八世紀初期，裝飾雕刻中的高浮雕形式運用較廣，如緬希柯夫鐘樓內的雕刻裝飾物，已是接近圓雕的高浮雕。

　　在彼得洛巴甫洛夫斯基堡壘內的教堂中，有一座高浮雕的聖幛，它由建築師查魯特內設計，由木雕專手吉列庚和伊凡諾夫完成，它是十八世紀初期裝飾雕刻的名蹟。

　　隨著宮廷、莊園、官邸和公共建築的發展，鍍金的圖案木雕作爲建築物內部的裝飾被廣爲運用。但是人物形象的雕刻僅見於袖珍陶瓷小品中。作爲造形藝術的重要門類，以人物爲主的圓雕和浮雕，只在彼得大帝聘請外國雕塑家到俄羅斯之後，才逐漸發展起來。

　　對俄國雕塑藝術的開創起了重要作用的是拉斯特列里（ К.Б. Растрелли，1675－1744 ）。

　　拉斯特列里原是義大利人，後在法國工作。一七一六年被聘到俄國以後，便在這裡定居（ 他是建築師瓦·拉斯特列里的父親 ）。拉斯特列里早年從事裝飾雕刻，他到彼得堡後，便適應當時俄國的需要，致力於肖像創作。《彼得大帝胸像》（ 圖44 ）（ 1724，冬宮博物館 ）和《緬希柯夫肖像》（ 1729，俄羅斯博物館 ）是拉斯特列里的名作。他賦予十八世紀改革年代兩位傑出的歷史人物以嚴峻、剛毅和自信、理智的特徵。一七二五年彼得大帝去世時，拉斯特列里曾奉命爲彼得留製面具，使彼得大帝的真實面貌得以傳世，爲後來的藝術家們在塑造彼得形象時提供了重要參考。

　　一七四六年，在彼得大帝去世二十一年之後，拉斯特列里爲彼得塑造了一座騎馬紀念碑。駿馬的凱旋步法和騎者的雄風，表現了彼得大帝作爲改革者的自信與傲慢。這個雕像在表達對象神氣上的成功，使表現手法上的某些拘僅退居到較爲次要的地位。

　　在《帶著小黑人的安娜女皇》（ 圖45 ）（ 1741，俄羅斯博物館 ）中，

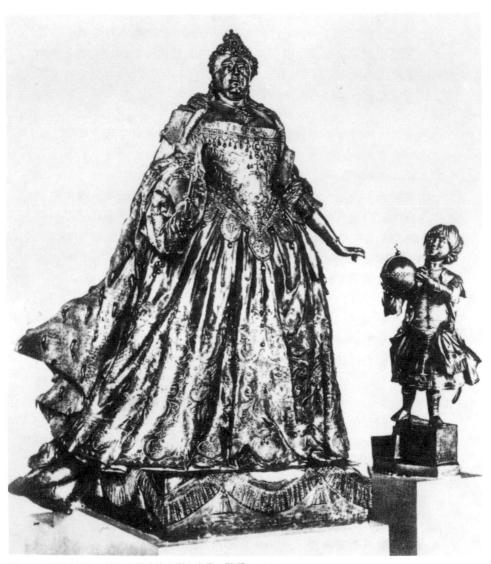

圖 45　拉斯特列里　帶著小黑人的安娜女皇像　雕塑　1741

拉斯特列里表達彼得大帝去世後另一個時代的特徵。女皇的神態被刻畫得十分誇張，她那掛滿飾物而顯得笨重的身軀，和身旁捧著象徵帝國球體的小黑人的靈活，形成了鮮明的對比。拉斯特列里塑造了一個無能和專制的當權者的形象。

在拉斯特列里數量衆多的裝飾雕刻中，爲紀念北方戰爭而作的凱旋柱爲最有代表性。在柱身的裝飾浮雕上，既刻有戰爭的場面，也有戰士生活的描寫，還有彼得堡的建築、商人和農民的活動等。這個凱旋柱紀念碑，是十八世紀同類作品的上乘之作。

拉斯特列里屬於彼得大帝從外國請來的優秀藝術家之列，他在俄國的創作活動，對俄國雕刻的發展起了很大的作用。

・油畫

十八世紀初，油畫肖像在俄羅斯得到了發展。這與當時對俄羅斯帝國功勳人物的崇拜、歌頌有關。在彼得時代最早的肖像畫家，如阿多爾斯基兄弟等，都曾在莫斯科兵器館的藝術中心工作過。有關他們生平的詳細情況，還缺少具體的材料。但從保存下來的《符拉索夫將軍肖像》（1695，高爾基藝術博物館）中，已能看出作者描寫現實人物的願望。在技法上看，這時的肖像畫與聖像畫還有極大的聯繫。

十八世紀初的《雅可夫・屠格涅夫肖像》（據傳爲伊凡・阿多爾斯基的作品），對象的外貌特徵已經描寫得比較具體，雖然在構圖上仍然保持了聖像畫拘束的特點，但從中可以看到肖像畫的進展。

從國外聘請到俄國工作的畫家，對俄國肖像畫作示範作用。技藝較高的義大利畫家彼埃特羅・羅達里（1707-1762），在俄國畫了上百幅年輕仕女肖像，用以裝飾彼吉戈夫夏宮中的一個大廳。他還爲伊麗莎白女皇作過豪華的宮廷肖像。法國知名肖像畫家路易・托凱，也曾於一七五六～一七五八年到過俄國，他甜膩、華美的畫風，對俄國本土畫家有過一些影響。

十八世紀初期和中期，除了大量邀請外國美術家到俄國傳授技藝以外，從彼得大帝時期開始，陸續派遣了不少畫家、雕塑家和建築師去歐洲各國學習。彼得大帝最寵愛的畫家伊凡・尼基津（　И. Никитин　、

圖 46
尼基津　彼得大帝肖像
1722　油彩畫板
55 × 5cm
聖彼得堡俄羅斯美術館

圖 47　馬特維耶夫
和妻子在一起的自畫像
1729　油彩畫布
聖彼得堡俄羅斯美術館
（下圖）

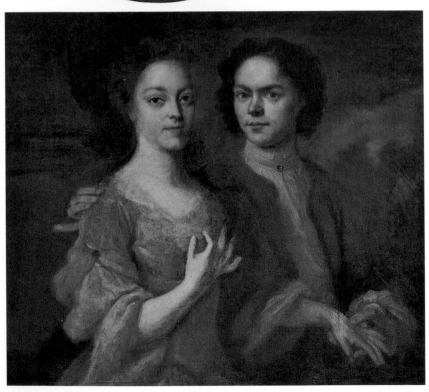

1690－1741），是一七一六年最早被派往國外去學習的畫家之一。尼基津在義大利學了兩年，回到彼得堡以後得到彼得大帝贈送給他的畫室。彼得對尼基津的繪畫才能十分尊重，他曾建議宮廷大臣到尼基津那裡去訂購肖像畫。他自己曾親自爲畫家做模特兒。現藏列寧格勒俄羅斯博物館的《彼得大帝肖像》（圖46）（1722年左右），是尼基津作的一張寫生畫像。這幅橢圓形構圖的肖像畫，畫面簡約、樸素，沒有沙皇的任何外在標記，然而彼得大帝果斷、自信的內在特徵躍然於畫布上。

《靈牀上的彼得》（1725，俄羅斯博物館），是尼基津爲彼得所作的遺容速寫。畫中流露了他對彼得大帝的尊敬和悼念之情。這是一幅具有歷史價值的作品。

在尼基津創作成熟的年代，他在表達動態、體積感、空間感等技法上有了很大的進步。他的《哥薩克統領》（1725年左右，俄羅斯博物館）是一幅較爲出色的肖像畫。這位有堅毅意志的退伍老軍人，其外貌和內在特徵得到了很好的表現。

十八世紀初傑出的外交官《戈洛甫金的肖像》（1724年左右，特列恰可夫畫廊）也是尼基津的代表作之一。在這幅肖像畫的背面，寫有「與七十二個國家訂立外交條約的社會活動家」字樣。可見在尼基津時代對當代知名人物的頌揚十分重視。

現今藏俄羅斯博物館的軍事歷史畫《庫里可夫之戰》，作於十八世紀二十年代左右，大致已確定爲尼基津手筆。這幅畫的構圖借鑒於義大利的一幅版畫，畫面人物衆多，場面很大，是十八世紀俄國繪畫中較爲罕見的題材。

與尼基津同時代的另一位畫家馬特維耶夫（ A.M. Матвеев ，1701－1739），曾被彼得大帝派往荷蘭學習。回國後他擔任了當時的美術組織「建築事務所」的領導工作。他的創作領域很廣，曾爲一些建築物和教堂內部作過裝飾壁畫，可惜都未保存下來。他留下的一幅《和妻子在一起的自畫像》（圖47）（1729，俄羅斯博物館），畫風穩重，色彩和諧，是難得的一張協調貼切的雙人肖像。

彼得大帝在藝術領域採取的「外請」和「派遣留學」政策，推動了藝術事業的發展，並取得了積極的成果。

十八世紀三十年代，在彼得去世之後的俄國，開始了安娜女皇及其

圖48　維什涅柯夫　薩拉‧費爾瑪爾　1750　油彩畫布　138×114.5cm　聖彼得堡俄羅斯美術館

寵臣比倫的執政。在這個時期德國人在宮廷中掌握了很大的權勢，他們對俄國的本土文化表示了極大的輕視。彼得時代的一些藝術家，包括尼基津在內，都被歸罪於反對女皇的陰謀而遭到迫害。這個在俄國歷史上被稱爲「民族文化發展中斷的黑暗時期」爲期不長，影響不是很大。到了十八世紀中期，一些畫家受到尼基津和馬特維耶夫等人的直接傳授或影響，技法上有了明顯的進展。如維什涅柯夫（И.Я. Вишняков，1699-1761），他是「建築事務所」油畫組出身的畫家。他在馬特維耶夫去世之後長期擔任了油畫組的組織工作。他是當時藝術界比較活躍的人物，也是較爲知名的肖像畫家。肖像畫《薩拉‧費爾瑪爾》（圖48）（1750年左右，俄羅斯博物館）是其代表作。這幅畫在色彩和明暗關係的處理上，在油畫的肌理效果上，都較他的師輩有所進步。此外，他在肖像的背景上添加了風景——纖細的樹幹和嫩綠的枝葉，爲以後肖像畫手法的多樣化提供了先例。

較維什涅柯夫年輕，十八世紀中期從事創作的兩位俄國傳統畫家是安特羅波夫和阿爾古諾夫。

安特羅波夫（А.П. Антропqв，1716-1795）早期從事裝飾壁畫，五十年代中期開始肖像畫創作。

安特羅波夫較好的肖像作品有《伊茲瑪依洛娃》（1754）、《魯孟采娃》（1764）、《布杜爾利娜》（1763）等。在這些貴族婦女的肖像中，安特羅波夫把十八世紀中期俄國貴族婦女的共同特徵：粗魯、傲慢、缺乏教養，作了客觀而毫無掩飾的描寫。

在《彼得三世的肖像》（1762，特列恰可夫畫廊）中，安特羅波夫如實地表現了彼得三世裝腔作勢的動態和他周圍奢華的環境。成功地把這位王爵外形上的醜陋作了展示。安特羅波夫創作中的率直和真實，使他的作品具有特殊的價值。

阿爾古諾夫（И.П. Аргунов，1727-1802）的肖像畫風與安特羅波夫有接近之處。他原是雪列密吉夫莊園的農奴，由於繪畫上的突出才能，主人才給予他進一步學習繪畫的機會。

阿爾古諾夫的早期肖像畫，仍然保持了當時宮廷肖像畫那種繁瑣與累贅的特點。如他爲主人雪列密吉夫夫婦畫的肖像（1766，兩畫均藏奧斯坦金諾莊園博物館）就是例證。與當時宮廷畫家不同的是，阿爾古諾

圖 49　阿爾古諾夫　穿俄羅斯民間服裝的農婦　1784　油彩畫布　67 × 53.6cm　莫斯科國立科列恰可夫畫廊

夫重視如實地表現對象，例如他在男主人的肖像中，沒有掩飾那一雙醜陋的斜眼。而同一對象的這一細節在外國畫家羅塔利的筆下，卻被掩蓋和美化。

阿爾古諾夫較好的肖像畫有《赫利普諾夫夫婦肖像》（1757，奧斯坦金莊園博物館）、《托爾斯泰婭肖像》（1768，俄羅斯博物館）、《雕刻家舒賓肖像》（1780，俄羅斯博物館）等。阿爾古諾夫作於一七八四年的《穿俄羅斯民間服裝的農婦》（圖49）（特列恰可夫畫廊），是十八世紀肖像畫中極爲少見的下層勞動婦女的形象，看得出來是莊園中的一個女農奴。她的形象端莊秀麗，質樸動人，在構圖和色彩的運用上，也很乾淨利落，自然樸素。從這張作品中可以窺見十八世紀從尼基津到阿爾古諾夫這一批畫家爲俄國油畫技法上所做的努力。

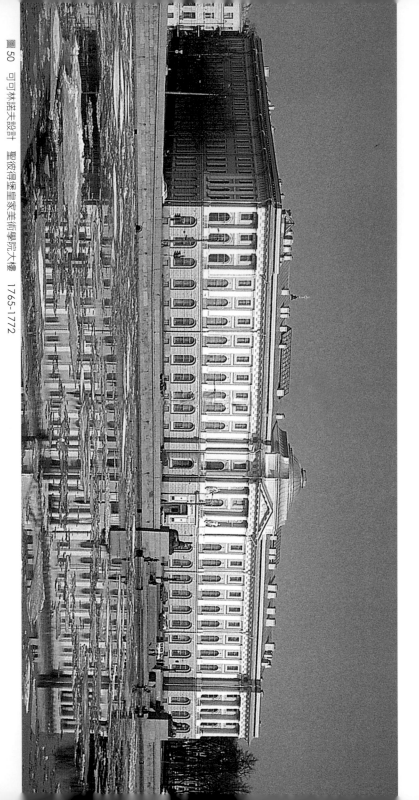

圖 50　可可林諾夫設計　聖彼得堡皇家美術學院大樓　1765-1772

第三章　十八世紀下期的美術

—在義大利、法國藝術影響下的進展

　　十八世紀中期，俄國文化出現了新的、活躍的局面。當年彼得大帝已經設計，但未最後付緒實現的一些文化設施，在此時得到了完成。在「俄羅斯文化之父」羅蒙諾索夫的積極活動下，一七五五年創辦了莫斯科大學；一七五六年建成了民族劇院；一七五七年創建美術學院。

　　在俄國首都建立一座造型美術學院的構想，始於彼得時代。但在彼得逝世以後這一計劃便被擱置了起來。在十八世紀中期俄國大搞文化建設的背景下，在有名的教育家和藝術愛好者蘇瓦洛夫（И.И. Шувалов，1727－1797）的努力下，於一七五七年取得了女皇伊麗莎白的同意，在同年的十一月六日，宣布正式成立美術學院，定名爲「三種主要藝術的美術學院」（三種主要藝術即建築、繪畫和雕刻）。

　　六十年代，俄國歷史上著名的女皇葉卡德琳娜二世即位。她宣稱自己是法國啓蒙運動家伏爾泰和狄德羅的學生，是俄國各個階層的保護人。葉卡德琳娜二世熱心於政治、文化和社會等方面的改革，並以啓蒙運動學派的精神召開「新法典編纂委員會」，以此在俄國造成「自由」的氣氛。這些改革在一定程度上緩和了俄國封建制度內部的矛盾。儘管有些「改革」實際上有名無實，但促進了當時社會面貌的變化。

　　葉卡德琳娜二世爲了把俄國歷史上的重大文化措施歸功於自己，她決定把藝術直接置於宮廷的保護之下。於是在一七六四年重新宣布美術學院的成立，並舉行了隆重的「皇家美術學院」的創立典禮。羅蒙諾索夫被推舉爲學院的顧問，任命拜茨基（И.И. Бецкий）爲學院院長，免去前任蘇瓦洛夫的職務。根據拜茨基的意見，學院中設立培養宮廷藝術家的專門班，招收年滿五歲的孩子入學，用必要的教育方法，使他們懂得如何爲宮廷服務。爲此，作出了一些相應的決定。學生入學以後，生活上完全由學院管理；禁止學生與普通人民，尤其是「下層」人民往來。拜茨基改變了蘇瓦洛夫「從普通人民中尋覓有才華的人給予培養」

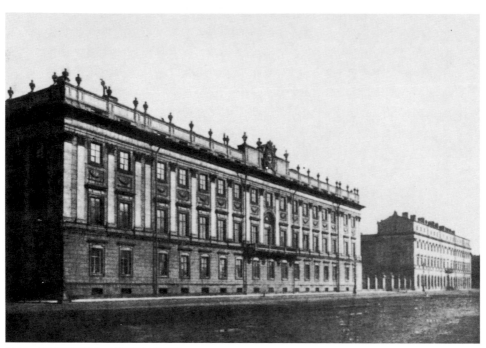

圖 51　里納爾基設計　彼得堡大理石宮　1768-1785

的方針。從此，學院實際上成了上流社會的內部學府。主要的教學工作聘請外國人擔任。

在皇家美術學院的教學中，對古代和文藝復興時代的藝術十分重視。素描被認爲是「一切藝術的基礎」。素描教學從臨摹古典作品開始，然後畫石膏像，最後才進入寫生班。在寫生班中仍然是長期的素描練習。油畫模特寫生習作在較高的班次進行（在十八世紀女模特被絕對禁止）。畢業時，不論是建築、油畫或雕塑系的學生，必須以學院所規定的題材，根據不同的專業完成或建築設計圖，或油畫，或圓雕（浮雕）的創作。優秀作品的作者，獲得金質獎章和出國深造的機會。

十八世紀中期的造型藝術，主要任務是裝飾。到十八世紀後期，隨著俄羅斯帝國的發展，提倡「藝術要擴大英雄主義的光輝和對祖國的熱愛」（1764年戲劇家、學者蘇瑪洛柯夫在學院開學典禮上的演說），反映了當時擴大藝術範圍的要求。十八世紀後期，學院在大力訓練裝飾壁畫的同時，提倡描寫古代歷史的愛國主義題材。從事歷史題材畫的學生得到學院特別的重視。學院中雖然設有風景畫、肖像畫、動物花鳥畫及風俗畫等工作室，但都屬於次要的藝術門類。

十八世紀後期的學院，直接受葉卡德琳娜女皇的「保護」，學院藝術是宮廷文化的一個組成部分，由於對西歐藝術的崇尚和對俄國民族藝術的輕視，它曾引起許多人的不滿和異議。但學院的成立畢竟是發展俄羅斯文化藝術的一項重大措施，它是一個系統、正規的教育機構，是一所培育藝術人才的學校，它制訂了較爲嚴格的規章。爾後，它在俄國的藝術生活中逐漸發揮著領導作用。

葉卡德琳娜執政的十八世紀後期（1762－1796），在文化方面繼續彼得大帝開創的開放政策，對藝術事業採取了贊助和對外交流的做法，使十八世紀後期的俄國美術很快擺脫了封閉的狀態，取得了較快的進展，並躍身於歐洲十八世紀美術發展的行列之中。

・建築

城市的擴大，工商業的發展，科技的進步，給建築提出了新的要求。法國資產階級革命時期流行的古典主義美學思想，逐漸在俄國傳

圖52　斯塔羅夫設計　達夫里契斯基宮　1783-1789

圖53　斯塔羅夫設計　特洛伊茨教堂　1776-1790

播。因此，以簡練替代繁瑣，以樸實替代豪華，在建築中得到了及時的反映。

　　柯柯林諾夫（　А.Ф. Кокоринов ，1726-1772）設計的彼得堡皇家美術學院大樓（圖50）（1765-1772），標誌了俄國建築由巴洛克向古典主義風格的轉變。柯柯林諾夫按照城市規劃擇定了學院坐落的地點，在設計方案中力求照顧高等藝術學府必須的展覽廳、博物館、教室、學員宿舍等具體措施。學院內部的陳設也按用途和需要作了不同的設計。既有富麗典雅的大廳，也有簡單樸素的會議室和教室。在外形的設計上力求嚴整莊重，在建築結構上避免十八世紀中期那種過分的裝飾效果。參與大樓正面（面臨涅瓦河，隔河與十二月黨人廣場遙遙相望）設計的，有外請的法國建築師讓・德拉莫特（　Ж.Б. Деламот ，1729－1800）。他在俄國從事教學和設計活動，很受當時建築設計界的重視。

　　作爲過渡時期的代表作品，還有外聘的義大利建築師里納爾基（А. Ринальди ，1710-1794）設計的大理石宮（圖51）（1768－1785）。這座大廈名副其實用大理石建成，外部用科林斯柱式作爲一二層結構上的分界。內部裝飾也以大理石爲主，整個作品風格統一。外貌莊重而不浮華，具有簡樸嚴整的特色。

　　十八世紀後期古典主義第一個成熟的作品，要推斯塔羅夫（　И.Е. Старов ，1744-1808）設計的達夫里契斯基宮（圖52）（1783-1789）。這是一個宏大的城市庭園式建築，主樓位於庭園內部，兩旁有廂房，與主樓形成凹字形。主樓的內部有幾個連列的大廳：有覆蓋羅馬圓形穹頂的門廳，有以愛奧尼亞立柱組成的葉卡德琳娜廳和花園廳等。

　　達夫里契斯基宮的外牆牆面平整，沒有外加的裝飾，以嚴整的朵利亞柱式突出建築結構比例。內部大量運用柱廊。這種用柱廊作爲裝飾的手法，在以後的古典主義作品中被大量採用。

　　亞歷山大・涅夫斯基修道院的特洛伊茨教堂（圖53）（1776-1790）是斯塔羅夫的另一個代表作。這是一個有三個中堂的長方形教堂，有穹頂結構。正門兩旁有兩座巨大的鐘塔。正門用朵利亞柱式作裝飾。內部祭壇四周也大量運用柱廊，使建築物具有宏偉和廣闊空

圖54 卡米隆設計 友誼亭

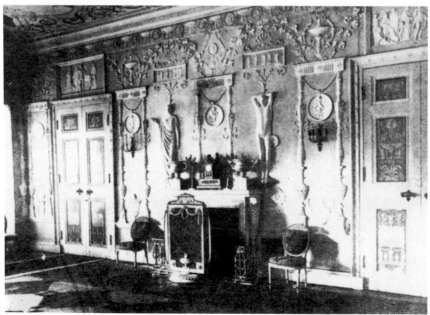

圖55 卡米隆設計 皇村的綠色餐廳

間的感覺。

彼得堡的城郊別墅，在十八世紀後期得到了進一步的發展。外聘的英國建築名師卡米隆（ Ч. Камерон ，1740-1812）參與了這一時期幾乎所有別墅建築的設計工作。在巴甫洛夫斯克，卡米隆在花園的中心蓋了古典式的庭院，修建了通向花園和河濱的臺階，在池邊建造了稱之為友誼亭（圖54）、阿波羅亭、三女神亭的小型圓亭。這些圓亭都以古典柱廊作裝飾，使整個莊園處於幽雅、清靜、安適的環境中。

在皇村的莊園羣中，卡米隆進一步發展了雅、靜、宜的特點。在池塘與庭院之間建造了懸臺花園、冷水浴室、人工斜坡及「卡米隆走廊」。這條走廊以愛奧尼亞列柱的裝飾而聞名。

卡米隆在巴甫洛夫斯克和皇村還裝修了建築物的內部。他在材料、色彩的配合及整體的和諧上，具有獨到的才能，他使每一個建築根據不同的功能而擁有獨特的藝術語言。如皇村葉卡德琳娜的臥室、「綠色餐廳」（圖55）、「藍色小屋」、巴甫洛夫斯克的「希臘柱」連列廳等，在裝飾設計上各有不同的特色。

與卡米隆同時在俄羅斯工作的義大利建築師克伐連吉（ Д. Кваренги ，1744-1814 年以後），在藝術語言上不同於卡米隆的安適與親切，而以簡潔、冷淡和壯麗為其特徵。在彼得堡城內和郊區，他設計了一系列卓越的作品。如彼吉戈夫的英國宮、皇村的亞歷山大洛夫斯基宮（圖56）等，均以嚴整雄偉的柱廊裝飾出眾。克伐連吉在彼得堡市區的名作有冬宮戲院、科學院大廈、發行銀行、斯摩爾尼學校等。其中尤以斯摩爾尼學校（圖57）（1805-1809）最具有外形樸素、結構明確、簡練的特點，可稱是十八世紀後期學校建築的典型作品。建築內部分配方便合理，外形宏偉莊重。他設計的李吉依內大街上的醫院，也是比較有名的作品。

十八世紀後期，有兩位傑出的俄羅斯建築家——巴仁諾夫和卡薩柯夫在莫斯科進行了積極的活動。

巴仁諾夫（ В.И. Баженов ，1737-1799）和十八世紀許多藝術家一樣，出身於下層社會，少年時曾在莫斯科烏赫多姆斯基領導的建築工作室學習，一七五五年考入剛剛成立的莫斯科大學，沒過多久即轉到彼得堡皇家美術學院。畢業後獲得出國深造的機會，在巴黎和羅馬學

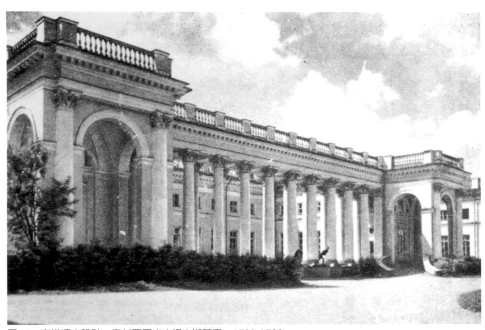

圖 56　克伐連吉設計　皇村亞歷山大洛夫斯基宮　1790-1799

圖 57　克伐連吉設計　斯摩爾尼學校　1805-1809

圖 59　巴仁諾夫設計　巴什可夫大廈　1784-1786

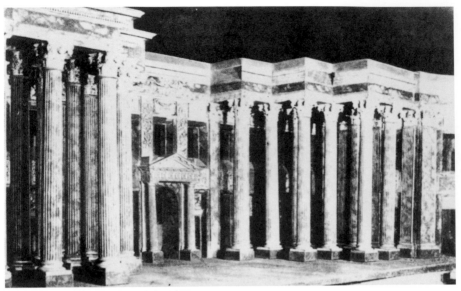

圖 58　巴仁諾夫設計　克里姆林宮設計圖　1767-1733

圖 58-1　克里姆林宮廣場一景

習、進修了一個時期。但他回到俄國以後，沒有得到葉卡德琳娜女皇的賞識。他一生設計了很多建築圖樣，而付諸實施的成品卻很少。

克里姆林宮的改建設計（圖58）（1767-1773）是巴仁諾夫最龐大的作品之一。這個設計以其規模和構思，都是建築發展史中有重要意義的作品。巴仁諾夫打破了宮廷建築羣的舊型制，使宮殿和城市的中心廣場和幹道聯繫在一起。他建議在克里姆林衞城沿莫斯科河的一面，建造一個長達六百公尺的四層宮殿，並在它的內院中容納所有古代留下的教堂和其他建築物。新宮殿聳立在河岸上，讓全城都能看到它。在束面的主要入口處附近，有一個長圓形廣場，主要的城市幹道在這裡相交。廣場預定供羣衆集會之用。正中有紀功柱，宮殿前有高高的看臺。在一七七三年，這個工程曾舉行過莊嚴的奠基典禮。它是俄國啓蒙運動思潮在建築中的體現。事過不久，已經開始了的建築工程被葉卡德琳娜女皇下令停止，從此巴仁諾夫就沒有能親自實施這一恢宏的設計。

巴仁諾夫的另一代表作是莫斯科郊外的察里津宮（1775-1785）。這是一個雄偉的建築羣。巴仁諾夫在計劃中包括了一系列亭臺樓閣。他企圖在古典主義廣泛運用柱廊的基礎上，根據俄羅斯民族建築的傳統，創造新的、俄羅斯的古典主義形式。由於葉卡德琳娜女皇對這一建築中很多革新的部分十分反感，下令拆除了她認爲「不入眼」的三個亭式建築。因此這個建築羣只完成了規劃中的一部分，巴仁諾夫也終於沒有實現察里津建築羣的理想。

惟一由巴仁諾夫親自實施的作品，就是莫斯科的巴什可夫大廈（圖59）（1784-1786），現今的國立列寧圖書館的一部分。這一建築完美地體現了十八世紀俄羅斯的古典主義形式。大廈的正中主樓呈正方形，上面有一個圓鼓形的閣樓，很像十二世紀符拉季米爾的俄羅斯小教堂。在背立面，主樓的底層做成基座層，上兩層的中央有科林斯式的巨柱式柱廊。配樓是兩層的，大量運用愛奧尼亞式的柱廊；整個建築錯落有致，外觀匀稱優美。巴什可夫大廈沿著城市幹道建造，在藝術上具有公共建築物的特點。

巴仁諾夫在十九世紀後期對發展具有俄羅斯民族特點的建築起了很大的作用。由於他的創作實踐和理論活動，奠定了俄羅斯的古典主義學派。一七九九年，巴仁諾夫被任命爲皇家美術學院的副院長，他對學院

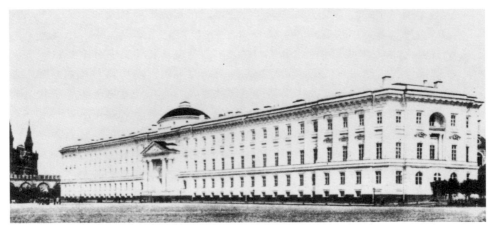

圖60 卡薩柯夫設計 莫斯科參議院 1776-1787

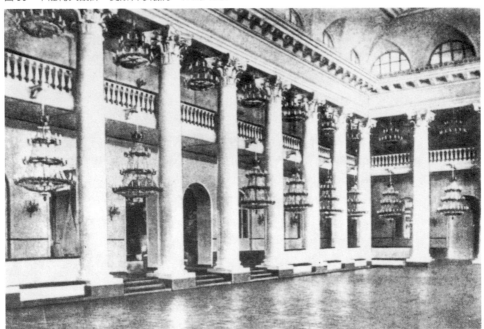

圖61 卡薩柯夫設計 陀爾戈魯基公爵府邸圓柱大廳

的改革和建立民族畫廊作了重要的倡議，並籌備《古俄羅斯建築》多卷本的出版。在繁忙的工作中，他突然病故。在他活動的年代，由於葉卡德琳娜女皇的偏見而沒有充分發揮這位建築家的全部才能。

巴仁諾夫的好友和助手卡薩柯夫（ М.Ф. Казаков，1738−1812）擔任了十八世紀末期莫斯科主要建築物的設計。在爲數衆多的作品中，莫斯科參議院（圖60）（1776−1787，現今的最高蘇維埃大廈）是卡薩柯夫的傑出代表作之一。它的工程設計圖是一個直角的等腰三角形，以底邊爲正面，中間爲封閉形的内院。内院分爲三個部分。中央一個呈五邊形。這個大廈的主要特點是，朝向克里姆林衛城内的平面沒有加以特殊的處理，而把主要的圓形大廳放在三角形的頂點，剛好緊靠克里姆林衛城的圍牆，並使它位於紅場的縱軸線上。它的穹頂高四十三公尺，進入了紅場的視角。這個宏偉的建築物，在某種意義上實現了巴仁諾夫設計克里姆林宮的理想。這個建築物的内部，廳堂及辦公室的安排合理而恰當，與參議院的實用意義結合密切，是當時典型的公共行政機關建築。它的外貌嚴格恪守古典主義原則，主柱的裝飾起主要作用。院内的圓形大廳以莊重、親切的科林斯式圓柱支持，明朗開闊，體現了十八世紀貴族啓蒙學派的平等思想。

同樣的創作構思，體現在爲陀爾戈魯基公爵府邸設計的圓柱大廳（圖61）中。卡薩柯夫用巨大的列柱圍繞長方形的空間，匀稱而並列的圓柱造成氣勢不凡的印象。

卡薩柯夫不僅是莫斯科新型行政辦公建築設計專家，同時也是貴族莊園和民政建築的匠師。他設計了莫斯科大學（1786−1793）、卡里青醫院（1796−1801），以及狄米陀夫莊園別墅等具有獨創意義的建築類型。他的所有的作品，都以簡練、明朗的外形，建造任務的明確爲其特徵。

十八世紀末，莫斯科近郊流行莊園羣的建造。如阿爾罕格爾斯克、奧斯坦金諾、庫斯可夫等莊園，都是由農奴技師設計的卓越作品。這些莊園在與自然風光的聯繫上雖各具特色，但在園藝設計的講究、亭臺的別致、連列廳裝飾的豪華精美等方面，卻具有共同的特點。

受法國大革命影響的十八世紀後期的古典主義，是歐洲進步的藝術

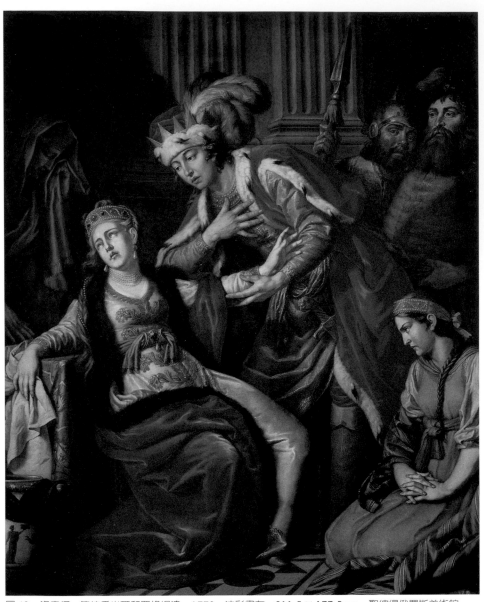

圖62　洛森柯　符拉季米爾和羅格妮達　1770　油彩畫布　211.5×177.5cm　聖彼得俄羅斯美術館

思潮。這個思潮在俄國，反映了啓蒙運動時期貴族中的進步分子和市民階級的美學思想。在藝術中表現爲以嚴整、簡明替代宮廷藝術的繁瑣、豪華。

古典主義在俄國首先在建築中得到了鮮明的反映。市政和公共建築的修建，促使建築師們從本民族古代的傳統中去尋找借鑒。隨著建築形式的改變，引起了内外裝飾手法的變化。因此在十八世紀上期大量從屬於建築内部的繪畫和雕刻，在十八世紀後期恢復了它本身所固有的獨特作用和意義。

・繪畫

皇家美術學院的成立，法國、義大利、德國、英國的藝術家在學院各系任教，使俄羅斯的獨幅油畫作爲一種獨立的畫種而發展起來了。

皇家美術學院歷史畫的範圍和歐洲各學院一樣，包括聖經、古代神話、寓言、宗教和民族歷史等方面，它的概念比較廣泛。俄國十八世紀後期第一位有聲望的歷史畫家是洛森柯（　　A.П. Лосенко　，1737-1773）。他早年曾跟阿爾古諾夫學過肖像畫，以後進入剛成立不久的皇家美術學院。由於學習上的長進，他在學院畢業以後便被派往巴黎和羅馬進修。他在巴黎時畫了兩張以聖經爲題材的歷史畫：《捕魚的奇蹟》和《亞伯拉罕的供奉》（兩畫均藏於俄羅斯博物館）。這兩張作品中嚴謹的素描關係、拘謹的動態和程式化的人物形象，說明了當時法國學院派的某些影響。他稍後作的《宙斯和飛吉達》（1769，俄羅斯博物館），仍沒有擺脫上述特點。一七七〇年，皇家美術學院舉辦畫展，洛森柯展出了新作《符拉季米爾和羅格妮達》（圖62）（俄羅斯博物館），畫中描寫了古俄羅斯時代符拉季米爾王公向羅格妮達求婚的場面，畫面情節本身具有很大的戲劇性，形象也都類似舞臺上的人物。這幅畫的價值在於它是初次取材於俄羅斯民族歷史。正當歷史畫家們紛紛從古代神話和聖經中尋找靈感的時候，洛森柯以民族歷史爲題材，爲十八世紀的學院歷史畫揭示了新的篇章，爲俄國民族歷史畫的發展提示了先例。

圖 63　羅科托夫　保羅王子童年肖像　1761　油彩畫布　58.5×47.5cm　聖彼得堡俄羅斯美術館

一七七三年初，洛森柯畫了《赫克托爾與安德洛瑪刻的告別》（特列恰可夫畫廊），題材取自荷馬史特《伊利亞特》。畫中人物的表達及氣氛的渲染，都較前幾幅作品有較大的進步。可惜的是這幅大型巨作沒有來得及完成，洛森柯便英年早逝。現在保存於畫廊的僅是一幅比較完整的草圖。

洛森柯除創作歷史畫以外，在肖像畫方面也有較好的成績。他為當時有名的戲劇家伏爾柯夫作過肖像（1763年，俄羅斯博物館）；為美術學院第一任院長蘇瓦洛夫畫了寫生肖像（1764）。同時，洛森柯在素描方面的成就比較突出。他的素描畫《卡因》和《阿勿爾》，與真實人體一般大小，在十八世紀末和整個十九世紀，這兩幅作品被學院作為示範畫。

洛森柯去世時才三十六歲，未能為俄國的學院畫派作更大的貢獻。但他有幾個學生繼承了他的事業，如阿基莫夫（И.А. Акимов，1754－1814）、薩卡洛夫（П.И. Соколов，1753－1791）等，以古代神話為題材創作了不少作品，壯大了俄國學院歷史畫的陣容，雖然尚說不上有新的建樹。

在洛森柯以後的學院歷史畫家，較有名的是烏格柳莫夫（Г.И. Угрюмов，1764－1823），他的作品主要取自俄羅斯民族歷史，並著力刻畫人民的形象。這在十八世紀後期的俄國是個新現象。他的代表作有：《亞歷山大·涅夫斯基進入普斯可夫》（1797，俄羅斯博物館）、《楊·烏斯瑪爾的考驗》（1797，俄羅斯博物館）、《攻克喀山》（1798，俄羅斯博物館）等。

烏格柳莫夫的創作活動主要在十八世紀末期，但已體現出下一個世紀初歷史畫的一些特點，如畫面上戲劇性動態的減弱，人物形象刻畫的加強，色彩比較飽滿，構圖比較大膽。他的作品，對十九世紀初期的歷史畫創作具有一定的影響。烏格柳莫夫在皇家美術學院從事教學二十餘年，培養了不少學生。他的素描功力也極深厚，為學院的素描教學提供了不少示範作品。

在皇家美術學院繪畫的各類題材中，對歷史畫最為尊重，相比之下肖像畫並沒有得到重視，但肖像畫在十八世紀後期的美術史上卻具有獨特的地位。在這個領域裡，有三位畫家—羅科托夫、列維茨基和鮑羅維

圖64　羅科托夫　斯特洛伊斯卡姬　1772　油彩畫布　59.8 × 47.5cm　莫斯科國立特列恰可夫畫廊

柯夫斯基，作出了較好的成績，使俄羅斯的肖像畫藝術大大躍進了一步。

羅科托夫（ Ф.С. Рокотов ， 1736-1808 ）的作品以刻畫對象的性格見長，繪製的手法比較抒情。他的代表作有《保羅王子童年肖像》（圖63）（1761，特列恰可夫畫廊）、《斯特路伊斯卡婭肖像》（圖 64 ）（ 1772，特列恰可夫畫廊）、《蘇羅芙采娃肖像》（八十年代，俄羅斯博物館）、《諾伐西利采娃》（ 1780 年，特列恰可夫畫廊）等。羅科托夫肖像畫中精細的色彩變化和構圖上的自由，是十八世紀中期的畫家們望塵莫及的。若把他的作品和他的外國教師羅塔里的肖像畫相比，可以看出羅科托夫的肖像畫已脫離了造作的嬌媚之態，而具有藝術的真實感和形象的神采美。

列維茨基（ Д.Г. Левицкий ，1735-1822 ）是這一時期傑出的肖像畫家。和羅科托夫一樣，他重視對象個性的表現。但他比羅科托夫在題材上開掘更寬。在他的肖像畫創作中，有十八世紀後期俄國不同階層人物的形象。在表現手法和形象的選擇上，他的路子更多，更受當代人的歡迎。

列維茨基早期的兩幅名作《柯柯里諾夫像》（ 圖 65 ）（ 1770，俄羅斯博物館 ）和《狄米陀夫像》（ 1773，特列恰可夫畫廊 ），是十八世紀俄國特有的一種稱爲「 禮儀肖像畫 」的作品（入畫者按一定的陳式，安排在與其從事的事業直接有關的背景前，並以手勢指示後景 ）。柯柯里諾夫是當時美術學院的院長，他本人爲建築師。在畫面上，他站在辦公桌前，用手指著即將動工的學院建築圖紙。狄米陀夫是一位富有的慈善事業家，背景上的養育院正是他籌建的慈善事業之一。由於列維茨基較好地表達了人物的外貌和他們的社會特徵，因此這裡沒有一般「 禮儀肖像畫 」中常見的呆板和矯揉造作。

七十年代中期，列維茨基接受了彼得堡著名的貴族女子學校——斯摩爾女校學生畫像的訂貨任務。這是一項大規模的肖像組畫。列維茨基富有裝飾性的色彩在這個組畫中得到了充分的發揮。女學生們穿著節日的盛裝，或舞蹈，或奏樂。整個組畫共七幅，給人的第一個印象便是繪畫語言的美和貴族少女們動人的形象。其中優秀的幾幅是《霍凡斯卡婭和赫魯曉娃》（ 1773，俄羅斯博物館 ）、《莫爾強諾娃》、《涅麗多娃》

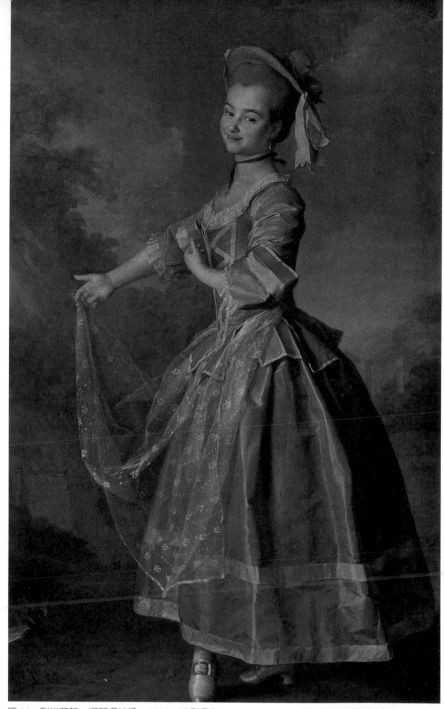

圖66　列維茨基　涅麗多娃像　1773　油彩畫布　164×106cm　聖彼得堡俄羅斯美術館
圖65　列維茨基　柯柯里諾夫像　1770　油彩畫布　134×102cm　聖彼得堡俄羅斯美術館（左頁）

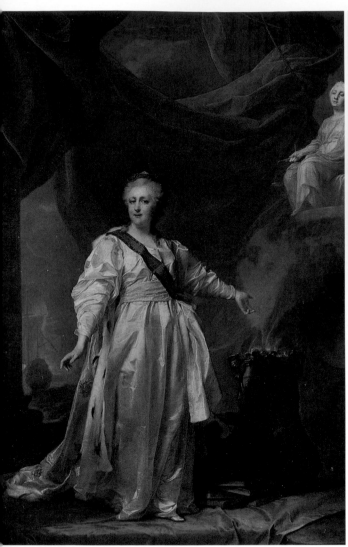

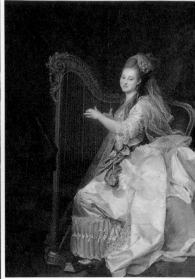

圖 67
列維茨基　阿爾莫娃像
1776　油彩畫布
183 × 142.5cm
聖彼得堡俄羅斯美術館

圖 67-1　列維茨基　葉卡德琳娜女皇肖像　1783　油彩畫布
　　　　261 × 201cm　聖彼得堡俄羅斯美術館

（圖 66）、《阿雷莫娃》（圖 67）等。畫家以高度的繪畫技巧表達了少女們的自豪感，描繪了華麗的舞蹈服飾和大型樂器的質感。在這些大幅全身肖像中，整體與局部的安排非常妥切，這是十八世紀後期極有時代感的大型肖像組畫。

除「禮儀肖像」和精緻的女性肖像畫外，列維茨基還畫過另一種類型的肖像。這類作品以《畫家之父》（1779，特列恰可夫畫廊）和《狄德羅肖像》（1774，日內瓦公共圖書館）兩幅為代表。列維茨基以樸實無華的手法，力圖揭示入畫者的精神面貌。如畫家之父的質樸善良，哲學家狄德羅的智慧和冷靜。卓越的哲學家狄德羅穿著普通的家常衣服，似乎正在隨便閒談。不像在有些歐洲畫家筆下，狄德羅被畫成戴著假卷髮的高等貴族。這幅肖像是狄德羅受葉卡德琳娜女皇之邀來俄國時，列維茨基應命為他作像的。這兩張肖像所運用的手法，列維茨基比較接近於羅科托夫，主要強調對象個性的尊嚴。只是列維茨基的肖像更有深度。

八十年代時，列維茨基曾為葉卡德琳娜女皇創作兩幅肖像。這兩幅畫都採用了「禮儀肖像」畫的形式。在一七八〇年所作的《葉卡德琳娜女皇二世肖像》（現藏俄羅斯博物館），列維茨基賦予女皇以公平裁判女神的姿態和特點。畫中形象與現實中的女皇相差甚遠，但很受女皇的喜愛。畫中的女皇高雅而優美，這是列維茨基的奉命之作。

從八十年代開始，列維茨基被聘為宮廷畫家，他不得不盡力為宮廷和貴族階層服務。因此他在肖像畫中已缺乏七十年代創作中的熱忱和激情，畫風與當時流行的宮廷肖像畫比較接近。只在少數為兒童所作的肖像中，仍然保持了他特有的鮮明風格，如《佛朗佐夫家女孩們的肖像》（1810，俄羅斯博物館）。

列維茨基是十八世紀後期俄國肖像畫家中最富有成果，並勇於革新的畫家。在他的作品中可以看到這樣矛盾的現象：他既是呆板的、陳式化的宮廷肖像畫的作者，同時他又是這種形式的破壞者。作為一個在藝術上不斷探索的畫家，他時刻尋找新的藝術語言，企圖突破模式，有所發展。列維茨基的創作雖然還局限於十八世紀後期的水平，但他的探索，極大地豐富了俄國肖像畫的表現語言，推進了這門藝術的進展。

在列維茨基眾多的學生中，鮑羅維柯夫斯基（В.Л. Боровиковский

圖 68
鮑羅柯夫斯基
葉卡德琳娜女皇二世在皇村花園中
1795　油彩畫布
聖彼得堡俄羅斯美術館

圖 68-1　鮑羅柯夫斯基　杜波維茨卡婭肖像　1820　油彩畫布　53 × 72cm

藝術家雜誌社　收

100　台北市重慶南路一段147號6樓

6F, No.147, Sec.1, Chung-Ching S. Rd., Taipei, Taiwan, R.O.C.

Artist

姓　　名：＿＿＿＿＿＿＿＿　性別：男□ 女□ 年齡：＿＿＿＿＿

現在地址：＿＿＿＿＿＿＿＿＿＿＿＿＿＿＿＿＿＿＿＿＿＿＿

永久地址：＿＿＿＿＿＿＿＿＿＿＿＿＿＿＿＿＿＿＿＿＿＿＿

電　　話：日／＿＿＿＿＿＿　手機／＿＿＿＿＿＿＿＿

E-Mail：＿＿＿＿＿＿＿＿＿＿＿＿＿＿＿＿＿＿＿＿＿

在　　學：□ 學歷：＿＿＿＿＿＿　職業：＿＿＿＿＿＿

您是藝術家雜誌：□今訂戶　□曾經訂戶　□零購者　□非讀者

客戶服務專線：**(02)23886715**　E-Mail：**art.books@msa.hinet.net**

藝術家書友卡

感謝您購買本書,這一小張回函卡將建立您與本社間的橋樑。我們將參考您的意見,出版更多好書,及提供您最新書訊和優惠價格的依據,謝謝您填寫此卡並寄回。

1.您買的書名是: _____

2.您從何處得知本書:

□藝術家雜誌　□報章媒體　□廣告書訊　□逛書店　□親友介紹

□網站介紹　□讀書會　□其他

3.購買理由:

□作者知名度　□書名吸引　□實用需要　□親朋推薦　□封面吸引

□其他 _____

4.購買地點: _____ 市(縣) _____ 書店

□劃撥　　□書展　　□網站線上

5.對本書意見: (請填代號1.滿意 2.尚可 3.再改進,請提供建議)

□內容　　□封面　　□編排　　□價格　　□紙張

□其他建議 _____

6.您希望本社未來出版? (可複選)

□世界名畫家　□中國名畫家　□著名畫派畫論　□藝術欣賞

□美術行政　□建築藝術　□公共藝術　□美術設計

□繪畫技法　□宗教美術　□陶瓷藝術　□文物收藏

□兒童美育　□民間藝術　□文化資產　□藝術評論

□文化旅遊

您推薦 _____ 作者 或 _____ 類書籍

7.您對本社叢書　□經常買　□初次買　□偶而買

，1757－1825）的肖像畫成就較高。他對女性形象的塑造有特殊的功力。他筆下的女性，賢淑端莊，秀美優雅。代表作如《洛普希娜》（插圖3）（1797，特列恰可夫畫廊）、《迦迦林姊妹》（1802，同前）、《陀爾戈魯卡婭》（1811，同前）等，畫中的她們經常處於甜蜜的幻想之中。背景上是若隱若現的庭院，以此烘托畫面效果和女主人公的嫻靜、柔美。在有一些作品裡，畫家也用華麗的幕帷和入時的服飾突出畫面的裝飾性，就像他同時代的英國肖像畫家經常採用的手法那樣。但鮑羅柯夫斯基女性肖像畫的主要傾向比較樸素，他力求表現上層貴族婦女的氣質、修養和內在的美。他的對象經常穿著日常的服裝，顯示一種自然、和諧的氣氛。

鮑羅維柯夫斯基的這種表現手法，也運用在描寫葉卡德琳娜女皇二世的肖像中（圖68）（1795，俄羅斯博物館）。女皇穿著普通婦女的衣服，帶著她心愛的家犬在花園中散步。這張肖像得到葉卡德琳娜的極大喜愛，她甚至稱呼自己為「喀山的女地主」。

鮑羅維柯夫斯基也作過男子肖像，但大多為奉命之作，如傳世的大公爵庫拉金肖像和沙皇保羅一世的肖像，是以傳統的「禮儀肖像」形式畫成的。

在鮑羅維柯夫斯基的創作中有兩幅作品曾引起人們的好奇。一幅稱作《冬》的寓意畫，描繪的是一個頭髮斑白，雙手在爐邊取暖的老農民。另一幅是《女農民烏斯季婭的肖像》（兩畫都作於九十年代，現藏特列恰可夫畫廊）。他用寫實的手法，刻畫了俄國農民的形象，為十九世紀上期同類題材的出現起了促進的作用。

十八世紀後期以羅科托夫、列維茨基、鮑羅維柯夫斯基為代表的肖像畫，概括了這一時期肖像藝術發展的面貌。同時從中可以看到十八世紀上期尼基津、阿爾古諾夫以來俄國肖像畫發展的線索。也展示了十九世紀上期俄國肖像畫的基礎。

在葉卡德琳娜派往歐洲學習油畫的學生中，也有後來從事風俗畫和風景畫創作的畫家。由於當時在俄國皇家美術學院中這類體裁的作品沒有得到重視，而俄國的聖像畫傳統中也缺乏這方面的借鑒，所以風俗畫和風景畫在十八世紀後期處於沈寂狀態，無多大作為。有一幅名為《少年畫家》（作者費爾索夫，И. Фирсов，1733－1785）的風俗畫，作於

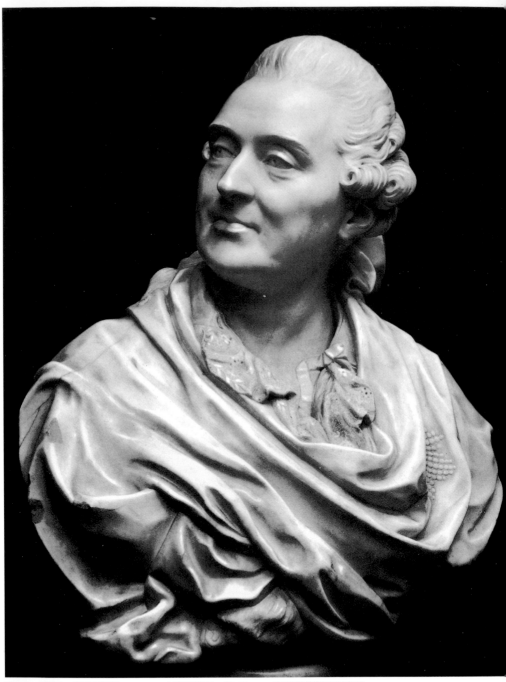

圖69　舒賓　戈利青肖像　1775　大理石雕刻　高69cm　聖彼得俄羅斯美術館

十八世紀中期，是俄國繪畫中罕見的作品。在這幅作品問世二十年之後，有位叫希巴諾夫（ M. Шибанов ，生卒年月不詳）的畫家，曾有《農民的午餐》（1774，特列恰可夫畫廊）和《訂婚》（1777，同前）問世。這兩幅畫都以農村生活爲題材，看得出作者對所描寫的場面有很大的興趣。還有一位畫家葉爾米涅夫（ И.А. Ерминев ，1746-1792），畫了《貧窮的人》和《盲歌人》。以上幾幅作品，從題材到表現形式在俄國繪畫中極爲少見，可以明顯看到法國市民生活繪畫的影響。

風景畫在十八世紀後期葉卡德琳娜時代剛剛形成。十八世紀初期版畫中的風景，只是城市或名勝地的全景畫或透視畫。俄國十八世紀後期以油畫爲工具從事風景畫創作的是西蒙·謝德林（ С.Ф. Щедрин ，1745-1804）。他的《卡涅泰勃爾廣場邊的石橋》（1799-1801）、《涅瓦河旁斯特羅岡諾夫莊園的景色》等，被稱爲俄國風景畫的奠基作品。這些畫幅當時的主要作用是裝飾，爲了使畫幅所放的位置與周圍的大廳在風格上取得一致，畫中往往以建築物爲後景，以噴泉或樹木爲前景，在用色上尚未突破固定的三色：即前景上的赭色，中景的綠色和遠景的淺藍色。

與西蒙·謝德林同時涉獵風景畫的有米海依爾·伊凡諾夫（ M. М. Иванов，1748-1823）和阿歷克賽耶夫（ Ф.Я. Алексеев ，1754-1824）。米海依爾·伊凡諾夫曾在佛蘭德斯學習。在他的風景畫中常有休息的農民、駕車的耕牛等風俗性的細節描寫，畫面具有濃郁的田園風味。阿歷克賽耶夫則以描繪城市風景爲主。他畫的彼得堡和莫斯科的景色，如《冬宮和海軍大廈岸邊的景色》（1794）、《莫斯科紅場》（1801）等，畫面清新明朗，建築物的描繪別具一格。　　　　　　　西蒙·謝德林、阿歷克賽耶夫和米海依爾·伊凡諾夫都曾被公費派往國外學習。回國後又長期在皇家美術學院任教，在他們的工作室中，培養了十九世紀上期有名的風景畫家。他們的創作爲俄國風景畫的發展打下了基礎。

・雕刻

十八世紀後期俄國雕刻是富有成果的。葉卡德琳娜女皇在藝術上的

圖70　舒賓　羅曼諾索夫　1793　大理石雕刻

對外交流和她本人的贊助，有利於雕刻的發展，在她當政的時期俄國湧現了不少優秀的雕刻家。

舒賓（ **Ф.И.Шубин** ，1740－1805）是這一時期專攻肖像雕刻的代表。他出身於農村的石刻工匠家，青年時代得到學者羅蒙諾索夫的提攜，於一七六一年被推薦進入皇家美術學院學習。畢業後因成績優異而去歐洲深造。他先後在巴黎和羅馬停留了五年，一七七三年回到彼得堡。

俄國資本主義發展初期對個性的尊重和對傑出社會活動家的頌揚，促使了對雕刻肖像創作的重視。舒賓對肖像創作的愛好，得到了發揮的時機。

舒賓回國後的第一件作品是《戈利青肖像》（圖69）（1775）。他把這位十八世紀進步貴族性格上的機智，以及他的自由主義風度，表現得十分出色。

舒賓在創作中運用的材料有青銅、大理石、石膏等，但尤以用大理石雕造的作品爲最出色。由於舒賓的肖像雕刻主要用胸像的形式表現，所以他特別重視對象年齡、性別及臉部表情的微妙變化。服裝、飾物，假髮的巧妙雕琢，也傳達出細膩的質感。同時代人在稱贊舒賓的技法時曾感歎道：「大理石在他手下呼吸。」

舒賓的肖像雕刻可與同時代的油畫肖像媲美。和畫家們一樣，他爲宮廷和貴族以及上層社會的代表人物作了爲數衆多的肖像，但他在肖像雕刻中沒有用美化的方法來獲取訂貨者的喜悅。如沙皇保羅一世（1797）的急躁、冷酷，警察頭子楚爾柯夫（1792）的無情和殘忍，葉卡德琳娜女皇的僞善和狡猾，在舒賓爲他們塑造的胸像中都有恰到好處的表達。對同時代的進步和開明的上層人物《車爾尼雪夫》（1774）、《魯米揚采夫》（1778）、《扎杜納依斯基》（1778）、《別斯勃羅特柯》（1798）、《羅蒙諾索夫》（圖70）（1793），舒賓則在他們的胸像中強調了他們充沛的精力和熱情的性格特徵。在這些優秀作品中，舒賓常用頭部的動態來加強個性的刻畫和構圖的變化。他的作品從各個角度去看都很精采，而且在每一個新的角度，都能使人加深對人物的了解。

舒賓的胸像大多刻畫的是男性，但他也創作了一些女性肖像，如上面說過的葉卡德琳娜女皇肖像。他手下的婦女形象，比較接近羅科托夫

圖71　戈爾杰耶夫　普洛米修士　1769　銅鑄　高63cm　莫斯科特列恰科夫畫廊

在繪畫中的表現方法，著重刻畫對象的感情和心理特點。可作為舒賓的女性肖像創作代表的《潘尼娜肖像》（70年代作），就是較好的例子。

除肖像創作外，舒賓也作過一些應時的作品，如他為彼得堡新建的「大理石宮」作過以寓言為題材的裝飾雕刻；作過俄羅斯歷史人物的紀念浮雕肖像，其中包括有名的歷史人物《德米特里·頓斯科依》、《伊凡雷帝》（1774-1775）等的肖像。這類作品的藝術質量，遠不能與他的圓雕胸像相比。舒賓寫實的肖像雕刻，沒有得到官方的賞識。十八世紀後期法國重又開始盛行的古典主義藝術，波及俄羅斯皇家美術學院，派往巴黎深造的雕刻家，此時都重視歷史題材和古代神話題材的創作。十八世紀後期隨著建築事業的繁榮，促進了裝飾雕刻的發展。富有才華的舒賓在訂件稀少而又未曾得到學院聘請的情況下，不得不陷入窮困的境地，在困惑中悄然離開了藝術舞臺。

與舒賓同一時期從事裝飾雕刻的知名藝術家有戈爾傑耶夫、柯茲洛夫斯基、謝德林、普羅柯菲耶夫等人，他們或在皇家美術學院法國教師的培養下成長，或畢業後又去義大利和法國學習，他們走的是和舒賓不同的路。

戈爾傑耶夫（ Ф.Г. Гордеев ，1744-1810）的創作與皇家美術學院有密切的聯繫，他早年曾和舒賓一起到法國和義大利，回到俄國以後專攻裝飾雕刻，把歐洲正在興起的新古典主義運用於他的創作中，他的早期作品《普洛米修士》（圖71）》（1769）曾受法國雕刻家法爾科內的影響，對動感的表達尤為注意。

戈爾傑耶夫是俄羅斯墓碑雕刻的首創者。他作的墓碑裝飾華麗而富有戲劇性。他早期設計的《戈利青娜墓碑》（1780），用高浮雕的形式塑了一個側面而泣的婦女，構圖上的戲劇效果與十八世紀中期的歷史畫有某些雷同之處。稍後所作的《戈利青墓碑》（前者的丈夫）也仍然保留了傳統的程式。

為奧斯坦金的雪列密吉夫莊園所作的裝飾浮雕，是戈爾傑耶夫的優秀創作之一。浮雕以古代神話為題材，描寫了酒神的舞蹈、愛神的婚禮、宙斯的祭祀等情節，整個畫面充滿歡樂的喧鬧和健康的情趣，組成了生動而富有生活氣息的場面。

十八世紀後期雕刻藝術中比較卓越的代表是柯茲洛夫斯基（ М.И.

圖 72
柯茲洛夫斯基
亞歷山大‧馬其頓的警戒
90 年代
大理石雕刻
聖彼得堡俄羅斯美術館

圖 73
柯茲洛夫斯基
蘇沃洛夫紀念碑
1801（左圖）

Козловский ，1753-1802），他是一系列裝飾雕刻和大型歷史紀念碑的作者。他的創作反映了十八世紀俄羅斯古典主義雕刻形成以前和轉化時期的藝術風格，外形的塑造細緻精美，但整體感又很強。

《被拴在樹上的波里克拉特》（1790，俄羅斯博物館）是柯茲洛夫斯基最早聞名的作品之一。這個作品的構思產生於法國大革命期間，那時他正在法國進修，柯茲洛夫斯基刻畫了一個古代神話中的英雄在臨死前對自由的渴望。在設計和處理手法上可以看到法國大革命對他的影響。

在回到俄國以後，柯茲洛夫斯基沒有繼續保持他在上述作品中表現出來的主要傾向，而轉向了具有田園情趣的創作。《睡著的愛神》（1792）、《帶箭的愛神》（1797）、《詩才女神》（1797）等，可作為這類作品的代表。在這些創作裡面，他著重探索雕刻的技法，並表現一種柔和的、大理石的材料美。

十八世紀末，柯茲洛夫斯基在表現形式上作了多方面的探索。《亞歷山大·馬斯頓的警戒》（圖72）（九十年代末，俄羅斯博物館）是其探索的產物。柯茲洛夫斯基力求在構圖上表現「動」與「靜」的結合，在「動」中表現「靜」的美，這個古代英雄被刻畫成青年勇士，作者的創作意圖得到一定的體現。

十八世紀末期，沙皇大興土木，決定改造其夏季的彼吉戈夫行宮。很多建築師和裝飾名家雲集此處大顯身手。柯茲洛夫斯基應邀參與，設計了裝飾噴水池的雕像。他構思的神話中的猶太大力士《參孫》，是一尊正在與獅子搏鬥的英雄形象，充分表現了雕塑的力度的美。這件作品被放置在彼吉戈夫大噴泉的中心位置，成為噴泉的主要裝飾雕刻之一。

《蘇沃洛夫紀念碑》（圖73）（1801，列寧格勒）體現了柯茲洛夫斯基長期探求的風格，平整和諧、輕巧精美。柯茲洛夫斯基為創造理想化的英雄人物，他把軍人所應具有的各種品質集中於這位民族英雄身上。因此紀念碑並不具有蘇沃洛夫元帥的肖像特徵。這個大型紀念碑的創作傾向反映了十八世紀末、十九世紀初俄國雕刻藝術向古典主義過渡階段的特徵。

與柯茲洛夫斯基同時代的裝飾雕刻家謝德林（Ф.Ф. Щедрин ，1751-1825），曾長期在巴黎和義大利工作（1773-1785）。他早期的作品《瑪爾西》（1776）和《熟睡的恩琪米翁》（1779），在表現手法上與

圖74　謝德林　維納斯　1792　大理石雕刻

柯兹洛夫斯基的作品大同小異，著重表現動感和悲劇性。一七八五年回到俄國以後，謝德林便轉向純裝飾性的雕刻，與環境藝術和當時興建的大型建築物有密切的聯繫。

　　謝德林塑造的女性裝飾雕像，在藝術家同行中技高一籌。他的《維納斯》（圖74）（1792）和爲彼吉戈夫夏宮所作的《涅瓦女神》（1804），姿態秀美、亭亭玉立。謝德林經常用拉長比例關係的方法，來加強女性塑像優美而飄逸的藝術效果。

　　使謝德林馳譽藝壇的作品是《卡利阿濟達》（圖75）（1812），這是他爲海軍大廈正門兩側所作的裝飾雕刻。《卡利阿濟達》是三名身穿輕紗、擡著巨大圓球的女海神，她們在和諧的旋律中，步履輕盈地前進。謝德林的設計頗爲別致，他把構圖完全相同的兩組《卡利阿濟達》分置於正門的兩邊，簡潔的正方形臺座，深黃色的平面門牆，使這兩組雕刻別具風采，在平整、穩重中不失節奏和活潑，具有不一般的裝飾美感。

　　謝德林爲俄國十八世紀末、十九世紀初的綜合環境設計作出了獨特的貢獻，對當時解決綜合性藝術課題，提供了具有示範意義的作品。

　　普羅柯菲耶夫（　И.П. Прокофьев，1758-1828）是十八世紀後期最年輕的雕刻家，戈爾傑耶夫曾是他在學院中的老師。在一七七九～一七八四年間，他曾被公費派往巴黎學習，並在德國從事肖像雕刻，受到極大的歡迎。他的早期銅雕《瑪爾弗伊》（圖76）（1782），雖然已沒有他老師的創作中常見的華麗和戲劇性，但他所表現的柔美精細和緊張的動感，仍然具有這一時期雕刻家們的共同特點。

　　普羅柯菲耶夫的成就主要在裝飾浮雕，他創作了具有獨特風格的浮雕形式。他的作品經常以平面爲背景，題材取自寓言和神話。在他塑造的衆多形象中，以兒童形象最爲成功。他善於表現孩子的各種動態，而且準確地表現出他們的稚氣和神色。他創作的《繪畫天才》（1815）、《冬》（1819），主要刻畫了兒童的形象。婦女形象在他的雕刻中也占有重要的位置，她們經常作爲科學的象徵出現，神態嚴肅端莊，與同一浮雕上的兒童往往形成鮮明的對比。普羅柯菲耶夫鮮明而富有節奏感的浮雕藝術，在同時代的雕刻家中是很出衆的。

　　除浮雕外，普羅柯菲耶夫還從事裝飾圓雕。他爲彼吉戈夫夏宮大噴泉作的《伏爾赫夫》寓言圓雕，與謝德林作的《涅瓦女神》組成一對，在裝

圖75　謝德林　卡列阿濟達　1812

飾感上對比强烈而各具情趣。他作的組雕《歡樂海神》也使他獲得很大的聲譽。普羅柯菲耶夫的後期裝飾雕刻轉向嚴謹、穩重，已很少見到早期創作中的華美的手法。

普羅柯菲耶夫曾作過一些肖像作品。他爲皇家藝術學院的會議祕書拉勃津夫婦製作過肖像。但在這方面留下的作品不多，更不像他的裝飾浮雕那樣享有聲譽。

在葉卡德琳娜女皇時期，學院中還不斷聘有長期的外籍教師。如一位叫尼古拉・日萊（1709-1791）的法籍雕刻家，他在皇家藝術學院工作達二十年之久。他在創作上雖然成就不大，但作爲教師，他教過十八世紀後期所有的俄國雕塑家。舒賓、戈爾傑耶夫、柯茲洛夫斯基、謝德林、普羅柯菲耶夫等，都是他的學生。

葉卡德琳娜女皇在位的盛期——十八世紀八十年代，彼得堡涅瓦河邊的參政院廣場上，樹起了一座宏偉、壯觀的紀念碑（圖77）。在巨大的花崗岩底座上，鎸刻著特號金字：「獻給彼得一世　葉卡德琳娜二世敬建。」這座氣派非凡的大型紀念碑的作者，是法國雕刻家艾蒂安・莫利斯・法爾科内（Falconet, Etienne Maurice，1716-1791）。法爾科内是由狄德羅向女皇推薦，於一七六六年專程來俄國爲彼得一世建碑的。

十八世紀上期彼得一世去世以後，俄國的王位幾經更迭。一七四一年，彼得之女伊麗莎白登位，她決定爲她父親在首都建立一座紀念碑。早在彼得一世生前，義大利藉法國雕刻家拉斯特列里（見十八世紀雕刻）曾爲彼得作過騎馬雕像，並鑄成銅像。由於種種原因，直到一七六一年伊麗莎白去世時，紀念碑還沒有建成。一七六二年，葉卡德琳娜被擁爲女皇後，這位頗懂縱橫捭闔之術的女統治者，決定重新設計彼得一世的紀念碑。在俄國社會生活發生顯著變化的情況下，葉卡德琳娜深知，爲帝國的奠基者樹碑，既有利於鞏固政權，對俄國的教育和啓蒙運動也有裨益。同時，通過宣傳先人，也爲宮廷和她本人的形象增添光輝。葉卡德琳娜決定把紀念碑設立在首都的中心——參政院廣場。這裡兩旁是彼得一世時代建成的參政院和海軍大廈，面臨涅瓦河，有開闊的視野。河對岸有視線可及的彼得・巴甫洛夫斯基要塞，近處與新建的建築羣隔河相望。彼得一世紀念碑的建成，無疑會使首都增添氣勢，爲城

圖76　普羅柯菲耶夫　瑪爾弗伊　1782　大理石雕刻

市藝術環境的布局起畫龍點睛的作用。

　　女皇任命了當時皇家美術學院的院長伊凡‧拜茨基領導這項工程。衆多的方案，使拜茨基頗感爲難。此時，作爲葉卡德琳娜二世的私人顧問狄德羅，向女皇推薦了法國雕刻名家法爾科內。女皇欣然接受了這一建議，使紀念碑設計出現了新的局面。

　　法爾科內從接受這一任務開始，便力圖避免歐洲十七世紀以來塑造專制君主的傳統程式——穿著羅馬皇帝服裝的騎馬像。他在給狄德羅的信中說：「……我設計的紀念碑將是簡練的。我想表現這位英雄的個人品格。表現他作爲創造者、立法者、改革者和爲祖國立下功勳的人。我認爲這是主要的。我不想把他表現爲偉大的統帥或勝利者，雖然他兩者兼而有之。」法爾科內的這一設想，是與十八世紀西方以及俄羅斯啓蒙運動時期的哲學和政治觀點相吻合的。

　　爲了體現這一構思，法爾科內從伏爾泰和羅蒙諾索夫耶那裡閱讀了大量資料，包括彼得的生平及後人對他的評價。他在最初階段甚至把紀念碑稱作「俄羅斯及其改革者」的雕像。法爾科內說：「我塑造的沙皇不拿權杖，他騎在馬上，伸出右手，馳騁在祖國的原野……有力的手和策馬躍進，這就是我塑造的彼得。大自然和守舊勢力給他設置了無數障礙，而他用智慧和毅力克服了它們，以驚人的速度改變了國家的面貌。」

　　法爾科內去俄國以前，在法國已頗有聲譽，他不僅以雕刻，同時還以他的文藝理論活動聞名。一七六○年他在巴黎藝術院宣讀了他的論文《關於雕刻的思考》，因立論新穎，次年這篇文章在荷蘭阿姆斯特丹出版。書中提出了批判地對待古代雕刻的意見。他認爲藝術家不應受古典主義教條的束縛，他提出了與同時代德國著名學者溫克爾曼（1717－1768）不同的見解。法爾科內認爲，優秀的古希臘作品無疑是人類藝術智慧的結晶，但古典作品不是不可超越的楷模。法爾科內的論點，切中了當時法國藝術創作的時弊。崇拜古代希臘、羅馬，是十八世紀歐洲古典主義盛行時期的普遍傾向，在這種思潮影響下，除少數有才能的藝術家外，大多數人滿足模仿與抄襲，缺乏生動活潑的創造，藝術界的氣氛比較沈悶。

　　對巴洛克藝術的過分浮華，法爾科內也持否定態度。他認爲，美的

圖77　法爾科內　彼得一世紀念碑（又名《青銅騎士》）1716-1791　何政廣攝影

最高境界是簡練。

　　法爾科內不受當時仍有相當影響的巴洛克藝術與古典主義藝術思潮的左右，他充滿了創新精神。由於他和狄德羅的社會觀點與藝術觀點比較一致，他們之間極為接近並友好。狄德羅不僅把法爾科內看作傑出的藝術家，而且對他的哲學和美學見解也極為欣賞。狄德羅說：「他與泥土、石頭打交道，但他閱讀、思考，他是一個才華橫溢的人，而且具有與才華相稱的其他品格。」

　　廣闊的視野和深刻的思索，使法爾科內的藝術，具有歷史和哲學的廣度和深度。一七六五年當他最初得知將請他擔任彼得一世紀念碑的設計時，他已年屆五旬，在此以前他沒有承諾過如此重要的設計，他在法國主要從事裝飾雕刻。雖然已是一位比較成熟和老練的雕刻家，但他自己認為，他巴黎時期的作品與彼得一世紀念碑相比是微不足道的。法國沒有給他提供創作大型紀念碑的可能，而俄羅斯卻給了他發揮創作才智的機會。

　　一七六六年法爾科內到了俄國。他在彼得堡一住就是十二年，為建造紀念碑緊張勞動。

　　紀念碑的構圖是法爾科內思之再三才確定的。彼得一世的奔馬沿著山坡向頂峯直上，突然停在峭壁的邊緣。動和靜的統一，瞬間和永久的統一，是這個構圖的基礎。佇立於峭壁上充滿動感的馬，以及躊躇滿志的騎者，他們既是瞬間的停留，又都是永久的形象。

　　騎士的頭部既要有肖像特徵，又要體現主題。法爾科內自知不長於肖像雕刻，因此他把這個任務委託給女助手瑪麗‧卡洛（1748-1821）。卡洛隨法爾科內一起來俄國工作，是一位極有藝術個性的雕刻家，當時還不到二十歲。她為伏爾泰、狄德羅、葉卡德琳娜二世，還有他的老師法爾科內製作了出色的肖像。在這些肖像中可以看到卡洛敏銳的觀察力和獨到的造型技巧。在協助老師雕塑彼得肖像的過程中，卡洛充分發揮了自己的特長。

　　除了對彼得的臉型、神情有特別嚴格的要求外，服飾，也是法爾科內費神探索的課題。他不想套用歐洲為君主們作紀念碑時常用的裝束：古希臘的長袍，或羅馬的寬上衣，或束腰緊身服，或中世紀的甲冑、護脛、盔形帽等。他認為要以紀念碑的構思出發，使之具有時代氣息。法

爾科內最初想採用俄國服飾。但是用何種俄國服飾，這涉及造型要求，也涉及創作思想。有人曾經指出，說彼得生前不愛穿俄國服裝（據說他成為最高統治者以後便不穿俄國服裝了）。當然，雕塑家可以不拘這些細節和偶然性。法爾科內曾解釋彼得後來不穿民族服裝的原因，他確信，並不是俄國貴族的長袍引起彼得的憎惡，而是舊俄羅斯的傳統服裝和長袍，以及一些生活方式是那些舊貴族反抗革新力量的象徵，彼得為此花了相當的精力與他們作鬥爭。在這種情況下，他對傳統服裝的偏激情緒是可以理解的。

紀念碑中的彼得沒有穿純粹的俄國長袍，這種服裝雖然具有明暗效果和空間感，但不夠輕巧，不適於表現動感，這在紀念碑雕刻中也是忌諱的。

法爾科內從主題和構圖需要出發，讓騎士穿一身過膝的，寬大而帶袖的半長衣，肩上披一條類似披肩的織物，它經過前胸從後肩下垂到馬背上。披肩的自由、奔放，加強了躍進的律動感。這個服裝的設計，是法爾科內反覆思索的結果，這是一種經過綜合的普通人民的服裝，它與伏爾加河上纖夫的衣服有類似之處，這是法爾科內在古典紀念碑雕刻中得到的啟示。他發現馬克·奧里略紀念碑中的服裝與羅馬農民的衣服類似；他還發現，希臘和羅馬的民間服裝與此也大同小異。而古代普通人民的帶袖寬袍，與俄國農民的服裝也有相同的地方。因此，法爾科內給彼得一世穿的既是類似古代和俄國民間的衣服，又是經過藝術家改造的服裝。

關於彼得一世坐騎的處理，法爾科內也進行了大膽的探索。

人騎在馬上，這是十八世紀以前紀念碑雕刻中極為常見的。馬往往具有底座的作用。而彼得紀念碑中的馬卻不一樣，它是整個構思中很重要的一個部分。它不只是隨便地起裝飾主人的作用。它的動感和姿勢是騎士動感的繼續和延伸。由於受騎士的指揮，馬突然停步於懸崖上。馬與騎士的動勢要保持高度一致。為塑造這匹馬，法爾科內選了一匹勻稱的高頭大馬作模特，研究牠的體態和結構，並請了一位騎兵表現奔跑和躍過障礙的動作。狄德羅寫道：「您的馬並不是一匹最美的活馬的拷貝，就像德爾法的阿波羅不是最美的人的重複一樣，您的馬高大而又輕巧，健壯而又敏捷，它充滿著活力。」

紀念碑的底座，根據法爾科內的設計是一塊未經人工雕鑿的巨石。以「野生的」岩石作底座，這是法爾科內遵循「從自然來，忠於自然」這一啟蒙學派美學原則的表現。當然，把自然形態的石塊放在大型紀念碑中，並非從法爾科內開始。義大利的貝尼尼在羅馬那瓦納廣場上的《四大河流》裝飾雕刻中已經採用過。象徵河流的形體被塑造在亂石之中，用未經加工的石塊作為對比，提高了藝術形象的表現力。法爾科內自己也曾用過自然的石塊，他在為巴黎聖羅赫教堂中的「基督受難小教堂」所作的裝飾雕刻中，用粗糙的灰色石塊與平整的白色形體相對比，也有較好的藝術效果。

　　彼得一世紀念碑於一七八二年八月七日在禮砲轟鳴中揭幕。參政院廣場從此成為十八世紀舉世矚目的場所。法爾科內沒有參加揭幕典禮。他在四年前當紀念碑基本就緒之後就離開俄國，一切善後工作都由他的俄國助手，雕刻家戈爾傑耶夫負責完成。

圖78　伏洛尼欣設計　彼得堡卡桑教堂　1800-1811

第四章　十九世紀上期的美術

—民族藝術的奠定

　　從彼得大帝到葉卡德琳娜統治的整個十八世紀，是俄國文藝的「歐化」階段。俄國文藝在義大利和法國藝術的模式下發展極爲迅速。從保存至今的許多俄國歷史文物中，可以明顯地看到歐洲文藝的烙印。

　　隨著葉卡德琳娜女皇統治的結束，俄國歷史進入了另一個階段。十九世紀上期的兩件大事：一八一二年的反對拿破崙入侵和一八二五年的「十二月黨人」起義，促使俄羅斯的民族覺醒和民主主義思想的形成。至此，俄國文藝的發展具備了新的基礎。

　　一八一二年，拿破崙軍隊入侵俄國。在作戰中表現極爲英勇的俄國農民和進步的貴族知識分子，都希望在戰爭勝利後社會生活的各個方面有所進步。但他們的希望都未能實現。法國在戰爭中的失敗，使沙皇亞歷山大一世成爲歐洲「神聖同盟」的領導者之一，並在防禦一七八九年法國大革命「瘟疫」的口號下，加強俄國國内的專制統治。從此，俄國的農民運動此起彼伏，規模越來越大，孕育了沙皇難以控制的局面。在一八二五年十二月十四日，「十二月黨人」在沙皇統治中心的彼得堡參政院廣場，發動了起義。這是俄國貴族革命者最初，也是最有力的一次革命暴動。雖然由於種種原因起義失敗了，但它與發展著的農民運動一起，震撼了沙皇統治的基礎，爲十九世紀民主運動的發展起了積極的推動作用。

　　這一時期俄國的文藝領域中，反映了政治思想、美學原則和各種不同思潮、派別的鬥爭。沙皇政府一方面用直接或間接的方法，壓制文藝中進步和革命思想的傳播；另一方面加強封建農奴制思想意識的灌輸和宣傳俄羅斯的正教思想。在造型藝術中，官方以皇家美術學院作爲基礎，拉攏一些具有保守藝術觀點的上層學者，論證俄國藝術應該秉承十八世紀的方針，宣揚「俄羅斯學派是法國和義大利一切學派的繼承。」認爲描寫聖經、神話是俄國藝術的原則，並樹立一些學院藝術代表人物

圖 79　伏洛尼欣設計　彼得堡礦業學院　1806-1811

的作品，作爲俄國藝術發展的範例。

　　隨著人民羣衆反對專制農奴制的鬥爭和革命民主主義思想的傳播，在三十至四十年代，以民主主義思想家、政論家別林斯基、赫爾岑爲首，提出了藝術的民族性和以現實生活爲創作素材的口號。進步的美學導向，使十九世紀上期的文藝展現了新的一頁。

・建築

　　十九世紀上期的建築，以俄羅斯古典主義新的繁榮爲標誌。建築中體現了一八一二年反對拿破崙戰爭全民勝利的激情，建成了一批大型紀念性建築物；同時，建築作爲藝術整體的思想，在十九世紀初期得到了進一步的發展。

　　建築師們力求以樸素的構圖，以嚴整的、簡潔的形式，傳達出時代的精神面貌。在建築的外形上，避免了冗繁的裝飾，以平面、潔淨的牆面和雄偉的立柱，烘托建築物的莊嚴，只在建築結構的關鍵部分，用雕刻作品略加裝飾。這些裝飾對建築整體來説，以不損害建築結構的完整爲原則，起著畫龍點睛的作用。

　　伏洛尼欣（　A.H. Воронихин　, 1759－1814）設計的彼得堡卡桑教堂（圖78）（1800－1811），是十九世紀古典主義的代表作，它最早打開了建築的新局面。這個建築的主題處理得十分出色，它是一座有側翼弧形柱廊的圓頂建築物。按照宗教中正面朝西的規定，它的軸線與涅瓦大街平行，以側面面對大街。伏洛尼欣把柱廊設計在教堂的兩側，在面向大街的一邊，宏偉的半圓柱廊環抱橢圓形的廣場。這樣不僅解決了市政建設的難題，同時在建築的藝術整體上得到了妥善完美的安排。在廣場上，以柱廊爲背景，建造兩位一八一二年衛國戰爭的軍事統帥庫圖佐夫和巴爾克萊‧托里的紀念雕像（1832和1835年由雕刻家奧爾洛夫斯基先後完成）。在柱廊的空間和牆面的必要之處，裝飾了十九世紀上期雕刻家的名作。教堂除第二層柱廊的側面稍後完成以外，整個建築在一八一二年基本落成，成爲反法戰爭勝利的紀念物。

　　伏洛尼欣的另一個作品《礦業學院》（圖79）（1806－1811），也是一個完美的藝術傑作。以嚴整的牆面爲背景，前面挺立了十二個巨大粗

圖 80
扎哈洛夫設計
海軍部大廈
1805-1823（左圖）

圖 81
扎蒙設計
彼得堡海上交易所
1805-1816（下圖）

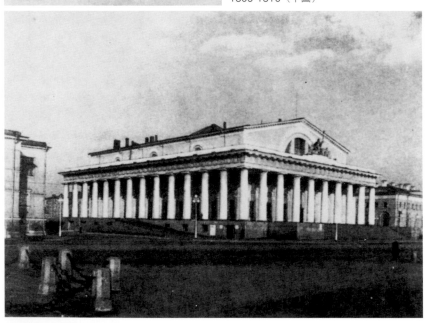

壯的朵利亞立柱，門前有臺階直達涅瓦河畔。前廊兩旁，有兩組裝飾雕刻（《大力士與安泰》，比敏諾夫作；《普拉捷爾匹娜被劫》，捷摩特・馬林諾夫斯基作），神話中大力士強壯的形象，增添了這一建築物的氣勢。

　　海軍部大廈（圖80）（1805-1823），是十九世紀上期突出的成就之一。它的作者扎哈洛夫（А.Д. Захаров，1761-1811），運用了俄羅斯民族建築的成果，從穹形的結構中蛻化出層次分明、結構嚴整，具有獨創構圖的建築物。這個象徵俄羅斯海軍勝利的紀念碑，在其完美的形式中體現了十九世紀上期的面貌。

　　海軍部大廈的平面呈「ㄇ」形，正立面長四百零七公尺，側立面長一百六十三公尺。它的東面是冬宮，西面是參政院廣場；涅瓦大街正對它的中心。面向涅瓦河的一邊，與河對岸宏偉的海上交易所隔河呼應。在建築物的正面中央，有一座高數公尺的塔。塔的第一層是高大的立方體，正中是一個寬闊的券洞。第二層較小，四周是一圈愛奧尼亞式柱廊。再上面是方形抹角的墩式體及穹頂，穹頂上是八角形的亭子，亭子的頂子是高達二十三公尺的八角尖錐，頂端托著一艘戰艦，象徵俄國海軍的威力。這座塔的形體穩重而輕盈，節奏非常鮮明。

　　海軍部大廈本身又自成一個完美的藝術綜合體。內部廣泛運用裝飾雕刻。正門兩邊是雕刻家謝德林有名的一對圓雕；牆面上有吉列別涅夫作的浮雕，內部及四周有十九世紀藝術家們做的各種裝飾雕刻。這些作品，大凡與頌揚俄國海軍的主題有關，主要作用乃是使建築具有壯麗的藝術色彩，成為這一時期建築與雕刻和諧統一的範例。扎哈洛夫的作品不多，就海軍部大廈這一輝煌成果，就使他的名字載入了世界建築史中。

　　同海軍部大廈隔涅瓦河相對的海上交易所（圖81）（1805-1816），與海軍部大廈和彼得保羅教堂鼎足而立，是十九世紀上期的一座重要建築物。作者托馬・德・托蒙（Т. Томон，1760-1813）是受聘到俄國工作的法國建築師。海上交易所是一個長方形的建築，它的三面是重要的航道，托蒙把它設計成圍廊式的建築物，四周用嚴整的多利亞柱廊裝飾，柱身上不作凹槽，遠看非常壯觀，很適合它周圍比較廣闊的環境。海上交易所前面有廣場，廣場前側有起燈塔

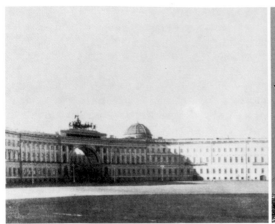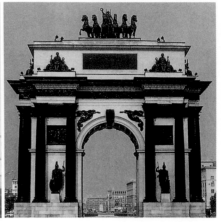

圖82　羅西設計　彼得堡總司令部大廈和大拱門
　　　1819-1829

圖83　羅西設計　彼得堡總司令部大拱門
　　　1819-1829

圖83-1 羅西設計　彼得堡總司令部大拱門上的組雕　1819-1829

作用的高大的船首柱兩座，柱上有雕刻作品裝飾。它們聳立在涅瓦河的拐角處，十分肅穆莊嚴，它們垂直的形體，襯托了海上交易所的寬展宏偉，組成了不可分隔的藝術整體。

彼得堡的總司令部大廈和大拱門（圖82、83）（1819-1829），是建築師羅西（К.И. Росси，1775-1849）的早期傑作。這個作品是在對法戰爭勝利後設計的，所以突出地使用了紀念性的題材。司令部大廈的建造，既要利用十八世紀末期建成的一些大樓，同時又要照顧冬宮廣場的藝術整體。在複雜的條件下，羅西巧妙地克服了存在的困難。司令部的建築物以半環形的形式環抱冬宮廣場，用雙重大拱門作爲半環形的中心點，並以拱門的通道來聯繫廣場和涅瓦大街。建築羣以大膽和巧妙取勝，成爲宏大、莊嚴的藝術整體。屹立於中央的圖券拱門，穩健地架在司令部兩翼龐大的建築物上，並用富麗、威嚴的雕刻作裝飾。在拱門頂上，有象徵勝利的光榮神與飛奔的馬車（雕刻家彼緬諾夫等作），使建築羣洋溢著凱旋的氣氛。

總司令部大廈和冬宮形成的廣場中央，矗立著四十七點四公尺高的沙皇亞歷山大紀功柱（1829-1834，由建築師蒙非朗設計），在外形上模仿古羅馬的圖拉真紀功柱，它是廣場的垂直軸心，也是廣場的標誌。它與不遠處的海軍部前的廣場和十二月黨人廣場（即參政院廣場）遙相呼應，使彼得堡的城市總體設計生動而具有魅力。

米海依洛夫斯基宮（圖84）（1819-1823）──即現今的俄羅斯博物館，是彼得堡市中心建築整體相互聯繫的主要環節。羅西以出色地完成了這一設計。建築物坐落於花園中。在主樓與兩旁的廂房形成的「凹」字形中間，開闢了寬曠的門前院落。主樓立面上是巨大的敞廊；在第二層上有華美的科林斯立柱，主柱間有迴簷浮雕。建築內部的裝飾比較豪華，愛奧尼亞柱式廣爲運用。建築外形在整體上極爲端莊秀麗。

羅西在二十年代設計的兩個建築羣：亞歷山大劇院爲中心的建築羣和參政院廣場的建築羣，其規模之宏大、形式之完美，在俄羅斯藝術史上是罕見的。

以亞歷山大劇院爲中心的建築羣，包括了兩個廣場（車爾尼雪夫廣場、奧斯特洛夫斯基廣場）和整整一條街（現今以建築師的名字命名的羅西街）。位於中心的亞歷山大劇院（圖85），是普希金時代俄羅斯

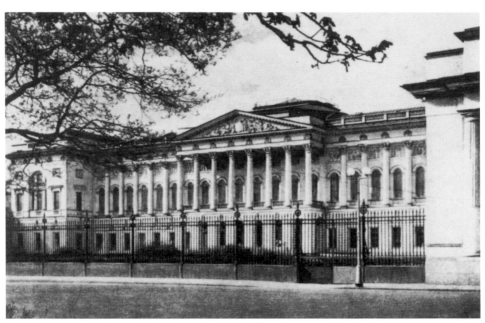

圖84　羅西設計　彼得堡米海依洛夫斯基宮　1819-1823

圖 85　羅西設計　彼得堡西歷山大劇院

圖86　彼得堡羅西大街

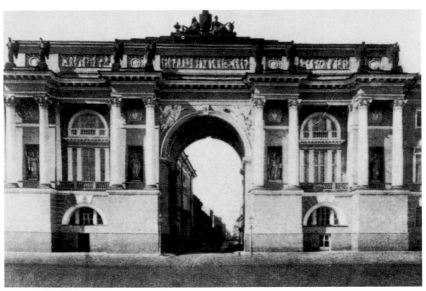

圖87　羅西設計　彼得堡參政院和宗教會議大廈　1829-1834

128

文化和藝術的驕傲。羅西把巨大的科林斯圓柱奠立在第一層高大的石基上。在柱廊上面三角牆的頂端，裝飾了大型組雕阿波羅駕馭的奔馬，使這個厚重的建築物精神煥發，氣宇軒昂。

在劇院後面的羅西大街（圖 86），兩旁建築物爲同一造形母題，第二層都以粗大莊重的朵利亞立柱裝飾，使這一街道具有整齊統一和端莊的特點。

在亞歷山大劇院的周圍，建造了公共圖書館（現今國立謝德林圖書館）、安尼秋可夫宮（現今少年先鋒宮）等外形精美的建築。在劇院的前面是花園廣場。花園內建有葉卡德琳娜女皇的紀念碑。所有這些統籌措施，使亞歷山大劇院爲中心的藝術建築羣更顯雄風。

參政院廣場的建築羣，包括參政院和宗教會議大廈（圖 87）（1829-1834）。在兩個巨型的建築之間，羅西用宏大的拱門聯接起來，並把它作爲構圖的中心。拱門的裝飾華貴，大量運用科林斯柱式，頂上有類似司令部拱門上的大型裝飾雕刻。

十九世紀上期，與對法戰爭及其勝利相聯繫，出現了很多新穎的建築，如凱旋門、軍營、軍事教堂、醫院等。這些建築物，都以外貌的簡樸嚴整與規模巨大而體現了當時的時代精神。在這類建築物的設計中，有重要貢獻的是斯塔索夫（ В.П. Стасов ，1769-1848）。他修建了巴甫洛夫斯克兵團的營房（1817-1820）；在格魯欣諾村建造了秀美的鐘塔（1822）；在皇村修復了一八二〇年火災後葉卡德琳娜宮東側的樓座；重建了彼得堡有名的納爾芙凱旋門（1827-1834）。在三十年代，他又參加了冬宮的修復工作，並完成了冬宮內部的裝飾。

斯塔索夫是巴仁諾夫和卡薩柯夫的學生，他繼承了老師的傳統，把他們的經驗獨創性地運用在自己的創作中。他喜愛宏偉、簡練的風格，在作品中常常採用朵利亞柱式和平整的牆面。

從十九世紀三十年代起，古典主義在建築中逐漸走向下坡。三十年代以後的建築物，整體照應較差，而對外部和內部的裝飾卻有很大的興趣。建築羣在羅西之後已逐漸少見，個別新穎的建築則追求時髦的裝飾，缺乏強烈的時代氣息。

接近十九世紀中期時，只有極少數作品仍保持了對古典主義的忠誠，如普拉伏夫（ П.С. Плавов ，1794-1864）的奧普霍夫醫院、蒙

圖88　蒙非朗設計　彼得堡伊薩基耶夫斯基　1817-1857

非朗（ A.A. Монферран ，1786–1858）的伊薩基耶夫斯基教堂等，還保留了莊重宏偉的風格。伊薩基耶夫斯基教堂（圖 88）（1817–1857）的修建經歷了漫長的時期，建築設計曾幾度修改，最後在外形上雖是中世紀的穹頂形式，但前廊中巨大列柱的運用，使它仍然不失爲古典主義的最後一個完美的作品。教堂的穹頂直徑達二十一點八三公尺，外觀最高點一百零二公尺，鼓座和穹頂飽滿挺拔，十分宏偉氣派。

　　十九世紀上期莫斯科的建築面貌和發展狀況，大致和彼得堡相似。

　　莫斯科古典主義建築家鮑威（ O.И. Бове ，1784–1843），設計了紅場、劇院廣場和亞歷山大花園等三個宏大的建築羣。這三個建築羣，圍繞克里姆林衛城，使克里姆林衛城成爲莫斯科新的中心。

　　鮑威首先調整了紅場上的建築，特別整修了百貨商場的正面，使它與嚴整的克里姆林衛城在外形上較爲和諧。同時還擴建了廣場，在廣場上樹立了《米寧與波查爾斯基》紀念碑（雕刻家馬爾托斯作），使紅場體現出俄羅斯民族的愛國主義精神。

　　劇院廣場的建築羣，包括中央的大劇院，右邊的小劇院及周圍的一系列建築。大劇院的外形，與彼得堡羅西設計的亞歷山大劇院在處理手法上十分相似。正面有八個立柱組成的迴廊，屋頂有駕馭奔馬的阿波羅神。柱廊和雕刻的聯合運用，增添了建築物的光輝。

　　劇院前的廣場上，有雕刻家維塔利設計的噴泉羣。這個作品完好地保存至今。

　　鮑威是卡薩柯夫的學生，在他的作品中，可以感到十八世紀後期他老師持重和嚴謹的特點。

　　與鮑威同時在莫斯科從事建築設計的，還有日良爾季（ Д.И. Жилярди ，1788–1845）和格里戈里耶夫（ А.Г. Григориев ，1782–1868）。

　　日良爾季以修復卡薩柯夫在十八世紀末建成的莫斯科大學（圖89）而聞名（該建築在拿破崙侵略戰爭中被毁）。其中修復工作特別出色的是半圓大廳，古典壁畫和支持露臺的柱廊。莊重的朶利亞柱廊加強了建築物的穩定感，使這一遭受火災的有名古蹟，恢復了原有的風貌。

　　日良爾季和格里戈里耶夫進行了長期友好的合作。在他們共同的作

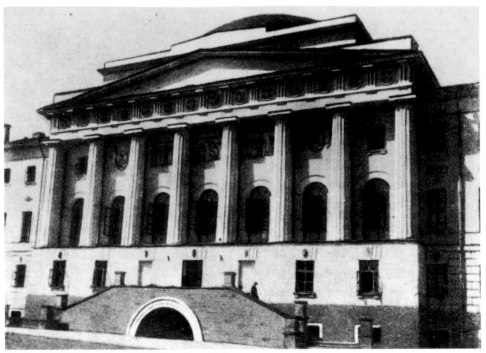

圖89　莫斯科大學　十九世紀上期　日良爾季修復

品中，以納依金諾夫別墅爲最出色。這個建築中以愛奧尼亞立柱裝飾的主樓，和通向二層樓的敞闊臺階爲最別致。別墅的花園中有精緻的亭臺樓閣，其中以音樂廳的設計爲最秀美。納依金諾夫莊園是十九世紀上期具有代表意義的城市別墅設計，在當時以精美高貴著稱。

與納依金諾夫同樣的建造手法，他們還完成了莫斯科郊區的別墅建築庫茲明吉。在這個別墅中，別出心裁的是馬廄中央部分的設計。這是一個有著巨大拱形廊過道的敞廳。拱形廊由精美的柱廊和冠戴於上面的雕像羣組成，它在形式上極爲華麗新穎。別墅的花園中有水池、柱門、鐵欄柵，以及具有埃及風格的辦公廳等部分。

在兩位建築家的共同作品中，值得提起的還有在尼基茨基林蔭道上的舊國家銀行大廈（1823），和在索良克路的監護人會議廳（1823－1826）。這兩棟建築，都以精美的外形裝飾出衆。

・雕刻

十九世紀初隨著全民愛國主義情緒的高漲，雕刻藝術顯示出新的活力。

一八〇四年，進步的文化團體「文學、科學和藝術愛好者協會」提出了建立《米寧和波查爾斯基》紀念碑（米寧和波查爾斯基是十七世紀初的兩位民族英雄。由於平民米寧對波查爾斯基公爵的鼓勵和協助，打敗了入侵的波蘭人）。建碑的目的在於歌頌人民英雄，激勵俄羅斯人的愛國主義思想。雕刻家馬爾托斯（ И.П. Мартос ，1752－1835）參加了創作這個紀念碑的競爭。後來由於一八一二年的戰爭，延遲了紀念碑的建立。但卻使紀念碑的構思得到了進一步的完善，使十七世紀的有關題材具有了當代的現實意義。

《米寧和波查爾斯基》紀念碑（圖90）於一八一八年二月二十日在莫斯科正式揭幕。巨大的青銅雕像矗立在紅場上。紀念碑的作者馬爾托斯，被當時人們認爲是最有才能的雕刻家。在正方形花崗石底座的兩面，鑲嵌了描寫俄國人民以財物支援前線的青銅浮雕。整個紀念碑十分壯觀。平民米寧在把寶劍授予波查爾斯基公爵的同時，振臂號召全體人民奮起拯救祖國。波查爾斯基公爵莊嚴地接過寶劍，一手扶著盾牌，緩

圖90 馬爾托斯 米寧和波查爾斯基紀念碑 1818

慢地，但堅決地從座位上站起負傷的身軀，對米寧的號召作出了響應。

在兩個英雄人物的安排中，馬爾托斯出色地解決了大型紀念碑雕刻中常常出現的構圖（人物安排）難題。最初馬爾托斯曾把兩人都塑爲全身立像，後經反覆揣摩，才決定了現在看到的這個構圖：站著的米寧和坐著的波查爾斯基。這樣的構圖是對古典主義的形式法則的重大突破（坐著的波查爾斯基如果站起來，將比米寧高出很多）。爲了把主題思想體現在明確、簡練的藝術形式中，馬爾托斯作了認真的探索，並取得了出色的視覺效果。

在形象的刻畫上，兩位民族英雄的臉部雖然沒有歷史人物的具體特徵，但是馬爾托斯沒有採用古典主義慣用的抽象的裸體來刻畫人物。米寧穿是的是俄羅斯農民的衣褲，波查爾斯基的身旁放有象徵意義的古俄羅斯的盾牌和戰盔。

在這個大型組雕中，馬爾托斯重點刻畫了平民米寧的形象，並賦予他以高大的身軀，果斷的姿態，內在的堅定和保衛祖國的決心。在這裡可以看到，馬爾托斯在經歷了一八一二年戰爭後注意塑造人民英雄的匠心。

建碑的地點選擇在紅場，也是很成功的。因爲紅場是幾個世紀以來政治生活的中心和重要歷史事件的目擊者。把描寫重大歷史題材的作品建立在這裡，加強了紀念碑的時代意義。

《米寧和波查爾斯基》紀念碑，是十九世紀初期俄羅斯雕刻藝術的輝煌成果。它完美的藝術形式，它體現的愛國主義精神和英雄氣魄，具有強大的生命力。馬爾托斯作爲十九世紀初期受到進步思想影響的雕刻家，參與了現實中的鬥爭，感受了一八一二年時代俄國人民反對法國侵略戰爭的英雄精神，因此他的作品能較好地體現出時代的特徵。

馬爾托斯青年時代曾在皇家美術學院學習，畢業後去羅馬進修。回國後正值十八世紀末、十九世紀初俄國政治、經濟、文化的上升時期，因此他一開始便獲得了施展才能的良好機會。

馬爾托斯的早期創作，以墓碑雕刻爲主，從保存至今的一系列作品中，以《瓦爾貢斯卡婭墓碑》、《薩巴庚娜墓碑》、《庫拉庚娜墓碑》、《迦迦林娜墓碑》等較爲有名。在這些作品中，顯示了作者的革新和探索精神。

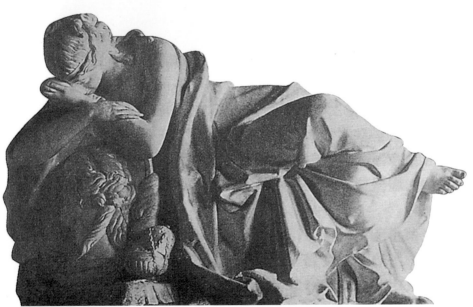

圖91　馬爾托斯　庫拉庚娜墓碑　1792　大理石雕刻

《瓦爾貢斯卡婭墓碑》是大理石的高浮雕，在碑面上刻了一個象徵悲哀的女哭泣者，沒有死者的肖像。藝術語言樸素、簡練。

　　《薩巴庚娜墓碑》則較爲豪華。在金字塔形的碑面上除了有死者的側面像以外，在塔形底邊有石棺，石棺上坐著仰天悲號的雙翅守護神，他一手按著已經熄滅的生命火炬，一手扶著象徵薩巴庚家族的譜盾。在石棺的左面，站著一個側面而泣的婦女。馬爾托斯在這裡突破了舊的構圖法則，把兩個不相對襯的形體自然地組合在一起，而在整體上保持和諧與完整。

　　馬爾托斯的《庫拉庚娜墓碑》（圖91）是以圓雕的形式製作的。在平面的墓臺上，半躺著一個雙手掩面，極爲悲哀的婦女。自十八世紀俄國盛行墓碑以來，這種墓碑雕刻的形式還很少見到。她的外輪廓線柔和優美，楚楚動人。《迦迦林娜墓碑》則是一個簡練的紀念碑圓雕，一座青銅的肖像雕刻。

　　在馬爾托斯早期的這些墓碑雕刻中，他以多樣的藝術手法，揭示了「墓碑」雕刻的主題——對永別者的懷念。在這一點上，馬爾托斯吸取了歐洲墓碑雕刻的長處，彌補了十八世紀俄國墓碑雕刻的不足，從而形成了自己的創作特色。

　　像十八世紀末、十九世紀初所有的雕刻家一樣，馬爾托斯對建築裝飾極爲關注。他先後爲一些名勝地點的建築，如皇村、巴甫洛夫斯克等地的莊園建築，做過室內裝飾雕刻。在一八○四～一八○八年間，他爲彼得堡的卡桑教堂作了裝飾浮雕帶《摩西從山岩中引出聖水》，這件作品使他獲得了極大的榮譽。浮雕中刻畫了在沙漠中面臨渴死的人羣在找到清泉時的喜悅。這條浮雕帶與建築整體十分和諧，是教堂整體藝術環境設計中的成功之作。

　　馬爾托斯後期的作品有《黎雪列紀念像》（1825，奧得薩）、《羅蒙索夫紀念像》（1829，阿爾罕格爾斯克）等，這些作品都建在城市的廣場上，在當時有相當的影響，但就藝術表現力來說，已遠不如他早年的創作。

　　從一七七九年至一八三五年，馬爾托斯一直在皇家美術學院從事教學工作，培養了很多學生。在當時馬爾托斯周圍形成了俄國十九世紀上半期的新古典主義雕刻家陣容，在他的同代人和學生的優秀作品中，表

圖92　捷摩特－馬林諾夫斯基　俄羅斯的斯采伏拉　1813

現了一八一二年前後情緒高漲年代俄羅斯人民英雄的形象和熾烈的現實生活。

捷摩特—馬林諾夫斯基（ В.И. Демут-Малиновский ，1779–1846）和彼緬諾夫（ С.С. Пименов ，1784–1833）是馬爾托斯的同時代人。和馬爾托斯一樣，他們力求用俄羅斯的民族精神來改造傳統的古典主義形式，而使自己的作品具有新的現實意義。

捷摩特—馬林諾夫斯基的《俄羅斯的斯采伏拉》（1813，俄羅斯博物館）和彼緬諾夫的《光榮》（1814，因這一作品，比敏諾夫獲得教授稱號。可惜作品沒有保存下來），都是反映一八一二年事件的作品。

《俄羅斯的斯采伏拉》（圖92）是一個俄羅斯普通農民的雕像。斯采伏拉原是古羅馬忠實的保衛者，捷摩特—馬林諾夫斯基以他來比喻在衛國戰爭中的俄羅斯人民。青年農民正在砍掉自己的左手，因爲左手上有被拿破崙軍隊侮辱的記號——火燙的拉丁字母「N」字。在這個雕像中作者特別刻畫了卷髮這一細節，這是俄羅斯農民的典型特徵，在表現手法上擺脫了古典主義的程式而具有現實的意義。

捷摩特—馬林諾夫斯基和彼緬諾夫都是皇家美術學院的畢業生，他們都長於裝飾性大型紀念碑的創作。在十九世紀初期彼得堡大興修建的時候，兩位藝術家進行了長期友好和富有成果的合作。他們爲彼得堡涅瓦河畔礦業學院大門臺階兩旁作的兩組裝飾雕刻和浮雕帶（彼緬諾夫作《大力士與安泰》，捷摩特·馬林諾夫斯基作《普拉捷爾匹娜被劫》和浮雕帶），爲海軍大廈作象徵「世界各國」的三個巨大的裝飾雕刻（原作於一八六〇年亞歷山大二世統治時期被毀，現在保存的是原作之青銅複製品），都很粗獷有力，顯示了雕塑作品的力度之美。

從一八一七年起，兩位雕刻家又共同合作，爲米海依洛夫斯基宮（現在的俄羅斯博物館）、亞歷山大劇院（現在的普希金劇院）等一系列規模宏大的建築物作裝飾雕刻，其中尤以冬宮廣場旁總司令部圓券大拱門上的組雕最爲有名。

總司令部的圓券大拱門高聳矗立於冬宮之旁。在數十公尺高的拱門頂上，帶翅的光榮神站在由六匹奔馳著的駿馬所拉的戰車的中央，戰馬由兩名武士駕馭，在以藍天爲背景的襯托下，車馬向觀衆迎面疾馳而來，確有宏偉險峻、動人心弦之感。這組以勝利凱旋爲題材的裝飾雕刻，

圖93
奧爾洛夫斯基
楊・烏斯瑪爾
1831

圖94
奧爾各夫斯基
庫圖佐夫像
1832（左圖）

和周圍的建築羣一起，組成了彼得堡城市綜合藝術的傑出景觀。

　　在十九世紀的二十～三十年代，擅長大型裝飾雕刻的彼緬諾夫和捷摩特─馬林諾夫斯基得到訂件的機會已逐漸減少。隨著一八一二年抗法戰爭勝利熱情的冷卻，紀念碑和大型雕刻已缺乏基金和贊助者，兩位雕刻家在二十年代合作爲國家參政院作的裝飾雕刻，如寓意性的雕像《法律學》、《公平》、《虔誠》之類，在表現手法上已由簡練樸實轉爲華麗繁瑣，與早年的作品已大不相同。捷摩特─馬林諾夫斯基後期單獨所作的《伊凡‧蘇薩寧》紀念碑，也不得不滿足官方訂貨的要求，以「爲皇效命」爲主題思想，比文學作品中的俄羅斯農民蘇薩寧的高大形象遠爲遜色。

　　這兩位雕刻家的創作，和馬爾托斯一樣，隨著沙皇對國內專制統治的加劇而逐漸失去了一八一二年時期的活力。

　　還有一些與馬爾托斯、彼緬諾夫、捷摩特─馬林諾夫斯基同時代的雕刻家，也曾以一八一二年事件爲題材進行創作，塑造了比較出色的作品，如裝飾雕刻家吉列別涅夫（ И.И. Теребенев ，1780－1815），爲彼得堡海軍大廈正門和側門門楯上所作的裝飾浮雕《飛舞的光榮神》，形體靈活生動，使建築整體富於變化。另一個以《在俄羅斯建立海軍艦隊》爲題的高浮雕帶，位於海軍大廈尖塔下層的正方形廳內，長達二十二公尺，是一個在題材和表現形式上都很壯觀的作品。吉列別涅夫通過寓意性的神話故事，敍述了彼得大帝建立首都彼得堡和海軍艦隊的情形，所以在作品中可以看到具有肖像特點的人物（如彼得大帝等等）。即使在構圖中也有希臘神話中半人半神以及海神等形象，但他們的外貌特徵也頗像俄國沿海的勞動人民，類似這樣大膽的表現手法，是十九世紀裝飾雕刻中很爲罕見的。

　　吉列別涅夫的裝飾雕刻構圖自由，富於想像力，他善於運用浮雕技法上的明暗對比，使高浮雕具有豐富的外形，因此他的作品在當時是獨具特色的。

　　奧爾洛夫斯基（ Б.И. Орловский ，1793－1837）也是一位受到一八一二年人民愛國熱情鼓舞而創作了好作品的雕刻家。他的圓雕《揚‧烏斯瑪爾》（圖93），以強烈的動感，刻畫了大力士揚‧烏斯瑪爾和牡牛搏鬥的瞬間。這位大力士爲了讓大家信任自己的力量，在出征前要求

圖95　加爾別爾克　馬爾托斯像　1839

人民對他進行考驗。在這個富於浪漫主義激情的作品中，體現了一八一二年時代的思想。在表現技法上，他擺脫了在此之前神話題材雕塑對大理石技巧的過分追求，而把重點放在思想內容的表達上。

奧爾洛夫斯基在彼得堡卡桑教堂前作了兩座紀念碑雕像《庫圖佐夫像》（圖94）和《巴爾克萊·托里像》。兩座雕像同時於一八三七年揭幕，放置於教堂東西柱廊盡頭的凱旋門前，成爲教堂與廣場周圍建築羣中有機聯繫的兩個點，加強了整個建築羣所反映的一八一二年俄羅斯對法戰爭勝利的自豪感。奧爾洛夫斯基對庫圖佐夫和巴爾克萊·托里的形象進行了藝術概括，使他們在符合歷史真實的前提下，在外貌上更接近於人民想像中的軍事統帥。

另一位雕刻家加爾別爾克（ С.И. Гальберг ，1787－1839）是馬爾托斯的學生，稍後曾去羅馬進修，他是一位傑出的肖像雕刻家，他曾爲同時代文藝界的名人如普希金、克雷洛夫、馬爾托斯（圖95）、彼羅夫斯基、奧列寧等，留下了出色的雕刻肖像。加爾別爾克的作品，除了抓住對像的風貌和形似之外，還善於表達十九世紀上期進步文化人士共有的激情和精神狀態，並從中傳達出時代的氣息。

加爾別爾克的塑造手法簡練樸實，他是十九世紀很難得的專攻肖像的雕刻家。

雕刻家托爾斯泰（ Ф.П. Толстой ，1783－1873）則在與衆不同的藝術領域裡反映了一八一二年的事件。他在一八一二至一八三六年間，完成了由二十一個獎章組成的「反法戰爭歷史」獎章雕刻。他作於一八一六年的浮雕獎章《民兵》（圖96），刻畫了一位坐在寶座上，穿著古俄羅斯服裝的婦女，她把戰鬥之劍授予三位軍人——象徵三個階層的代表，表示「武裝拯救祖國」之意。在寶座上有類似馬爾托斯在《米寧和波查爾斯基》臺座上的浮雕題材—人民組織起來，捐獻錢財幫助人民武裝的建立。

托爾斯泰以獎章形式所作的浮雕細緻、精確、形象生動，全面地描寫了反法戰爭歷史中的重要環節，是反映一八一二年時代重要的、有文獻意義的作品。

十九世紀三十至四十年代的雕刻，脫離現實的傾向已很明顯，舊的古典主義表現方法和題材被重複運用。在這個階段中，還有幾位雕刻家

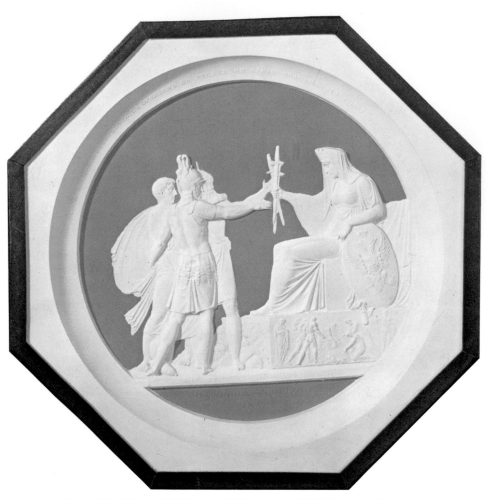

圖96　托爾斯泰　反法戰爭歷史浮雕獎章之一《民兵》1816　玄武岩浮雕　20 × 20cm

圖 97
小彼緬諾夫
擲骨游戰者
1836
大理石雕刻

圖 98
維達利
莫斯科廣場的噴泉（左圖）

圖99　維達利　維納斯　1852　大理石雕刻　聖彼得堡俄羅斯美術館

和他們的作品值得重視。如小彼緬諾夫（　　Н.С. Пименов-Младший
, 1812－1864）的圓雕作品《擲骨遊戲者》（圖 97）和洛岡諾夫斯基（А.
В. Логановский　, 1812－1855）的《投圈遊戲者》，曾被詩人普希金高
度評價，贊許爲「……在俄羅斯終於產生了人民的雕刻。」兩位藝術家
後來都到羅馬進修，回國後的創作則已完全納入宮廷藝術的範圍，如小
彼緬諾夫爲冬宮紋章大廳所作的勝利神葉戈爾，竟把征服恐龍的英雄葉
戈爾的頭部刻成尼古的肖像。而洛岡諾夫斯基也主要爲教堂内部作一些
裝飾雕刻。兩位青年雕刻家早年顯示的才智在後期創作中没有得到應有
的發揮。

　　維達利（　И.П. Витали　, 1794－1855）是十九世紀上半期在莫斯
科從事建築和環境藝術裝飾的雕刻家，他和助手季莫菲耶夫在一起，共
同完成了工程浩大的凱旋門的裝飾雕刻。此外，維達利還爲莫斯科市内
設計了一系列噴泉（圖98），這些噴泉完好地保存到現在。

　　三十年代，彼得堡的伊薩基耶夫斯基教堂需要大量的内部裝飾，維
達利應聘擔任教堂銅門及屋頂四角上巨大的、半跪的天使的設計和製
作，此外，在教堂凡構成三角形牆面的地方，維達利都設計了裝飾浮
雕。伊薩基耶夫斯基教堂的裝飾工作持續了很久，這個工程給維達利帶
來了很大的榮譽。

　　維達利後期名作大理石圓雕《維納斯》（圖 99）（1852，俄羅斯博
物館），以細長、勻稱的比例和優美的動態著稱，一向被認爲是俄國古
典主義雕塑的最後一個代表作。

　　在十九世紀上半期的雕刻家中，還應提到彼得‧克洛德（　　П.К.
Клодт , 1805－1867），他的馭馬羣雕是彼德堡傑出的裝飾雕刻之一（圖
100）。四個青年騎手拉緊繮繩，正在訓練劣性的馬匹。四對人馬分置
於涅瓦大街阿尼契柯夫橋的兩端，形象壯觀生動，來往於橋面的行人無
不爲之吸引。在這個組雕中，克洛德把古典主義和現實主義的表現手法
巧妙地結合起來，四名騎士和四匹壯實的高頭大馬充滿了生命力，顯示
出人與自然鬥爭的智慧和力量。

　　俄國偉大的寓言小説家克雷洛夫紀念碑，建於一八五五年彼得堡的
「夏之園」，這是克雷洛夫生前經常來此散步的一個小型花園。在紀念碑
的底座上有克雷洛夫寓言中各種生動的動物浮雕。《克雷洛夫紀念碑》是

圖100　克洛德　馭馬群雕之一　1849

克洛德後期的名作。

・繪畫

　　一八一二年的反法戰爭，使各種體裁的繪畫創作加强了現實主義精神，甚至在皇家美術學院官方藝術的臺柱——葉戈洛夫、謝布耶夫、安德列・伊凡諾夫的歷史畫中也出現了某些新的傾向。

　　葉戈洛夫、謝布耶夫和安德烈・伊凡諾夫是以古典主義藝術作爲理想進行創作和教學的代表人物。他們嚴格奉行學院歷史畫的陳規，以古代神話和聖經作爲選擇題材的準則。一八一二年人民愛國主義熱情的高漲使他們受到教育，特別是安德烈・伊凡諾夫（ А.И. Иванов ，1775–1848）的《姆斯捷斯拉夫與烈契嘉之戰》（1812）和《基輔人的功勳》（1814），取材於俄國歷史，歌頌了俄國人民的功績，反映了反對拿破崙入侵時期的民族情緒。這在當時的學院繪畫中是比較少見的。伊凡諾夫曾參加過當時的進步組織「文學、科學和藝術愛好者協會」，與十二月黨人也有過一定的聯繫，因此他的創作在選材和構思上較葉戈洛夫與謝布耶夫更具有民主主義的色彩。

　　葉戈洛夫（ А.Е. Егоров ，1776–1851）和謝布耶夫（ В.К. Шеоуев ，1777–1855）在皇家美術學院畢業後曾同時去義大利留學，他們所受的古典主義藝術的影響更深。在一八一二年時期他們用影射的手法，曲折地反映歷史事件，如葉戈洛夫的《基督受難》、謝布耶夫的《商人伊戈爾庚的功勳》，在社會上沒有引起重大的反響。葉戈洛夫後來主要從事裝飾畫和插圖；謝布耶夫則主要完成教堂的大量訂貨，後期曾作過一幅名爲《占卦》的油畫，畫中他自己穿著古老的佛蘭德斯的民族服裝，白色的花邊大圍領，襯托出刻畫細緻的面部，女占卦人的狡黠的眼神很有性格特徵，這是一幅別具風格的自畫像。

　　畢業於皇家美術學院，後來並未在學院工作而專門從事肖像創作的吉普林斯基（ О.А. Кипренский ，1782–1836）是十九世紀上半期深入而鮮明地揭示同時代人精神面貌的畫家，他的創作顯示了俄國肖像繪畫的新水平。

　　一八一二年的反法戰爭使吉普林斯基未能如期去羅馬學習，在俄羅

圖101　吉普林斯基　騎兵軍官達維多夫　1809　油彩畫布　162×116cm
聖彼得堡俄羅斯美術館

斯民族情緒高漲時期，吉普林斯基進入創作上的成熟與多產期。《自畫像》（1808）、《羅斯托普慶娜》（1809）、《騎兵軍官達維多夫肖像》（圖101）（1809）、《赫瓦斯托娃》（1814）等，都是這一時期的作品，在這些作品中，吉普林斯基力求揭示對象深沉的内心世界，表達他們的毅力和理智。在表現手法上，則具有一定的浪漫主義情調，在色彩和光線的處理上，明暗對比強烈，入畫者常常處於情緒激昂的狀態，畫家之所以這樣描繪，與十九世紀上半期俄羅斯進步文化對個人、對個性的尊重有密切聯繫。《騎兵軍官達維多夫肖像》（俄羅斯博物館）是吉普林斯基這一階段最有代表性的作品。達維多夫是有名的詩人、騎兵軍官，也是一八一二年人民游擊隊的組織者和領導者。這位多才多藝的英雄人物，被畫家作了出色的描寫。在畫中，他穿著色彩鮮明的騎兵軍服，有一頭美麗卷曲的黑髮，還有開闊的前額、沈思的眼睛、短短的鬍鬚，一副光彩照人的外表。他站立的姿態非常隨便，背景是雷雨前的天空，閃著光點，孕育著一種緊張的氣氛，這種氣氛與即將到來的嚴峻的一八一二年，似乎有某種預感和提示，而達維多夫的神態是鎮靜的、自信的。

吉普林斯基的「一八一二～一八一三年素描組畫」，沿用了表現達維多夫的手法。在一羣俄國軍官的肖像組畫中，作者除了強調對象的個性特徵以外，蓄意把俄羅斯的英雄人物表現成爲普通的人們。在一八一二年戰爭中經受了鍛鍊的進步的貴族知識分子，如塔米羅夫（俄羅斯博物館）和青年民兵奧列寧（特列恰可夫畫廊），他們的形象都被畫得相當出色。

在一八一〇至一八一五年間，吉普林斯基還畫過一套鉛筆肖像組畫。在這套組畫中，除了有俄國軍官之外，還有很多社會下層人民的肖像，如《農民的孩子》（1814）、《盲人音樂家》（1809，俄羅斯博物館）等。在這些肖像中，有時爲了加強畫面效果而加用一些白粉或有色粉筆作渲染，在技法上很有特色。在構圖上，他常運用對象的腰部、頭部的轉動和姿態，以及服飾的穿戴，來強調入畫者的性格特徵和社會地位。

吉普林斯基在一八一二年前後所作的肖像富有激情，這一階段可以說是他創作的盛期。一八一六年，他去義大利進修，在羅馬逗留時他曾爲古典主義藝術所吸引。這一時期他作的肖像，如《青年園丁》（1817）、《戈利青肖像》（1814）、《阿芙杜林娜肖像》（1822）等，對

圖102　特羅平寧　蒲拉霍夫肖像　1823　油彩畫布　66×55cm　莫斯科國立特列恰可夫畫廊

柔和的輪廓線和外形予以特別注意，用色顯得拘謹，對象畫得比較呆板，且有某種造作感，缺乏當年那種充滿創造的氣度。

　　一八二五年十二月黨人——俄國貴族知識分子革命的失敗，在俄國進步的學者、作家等上層知識分子的心靈上蒙上了陰影。在這個階段，吉普林斯基在他的三張主要作品《普希金肖像》(插圖4)(1827)、《自畫像》(1828)和《塔米洛夫像》(1828)中，表現了一種低沈和不安的情緒。特別是在普希金——這位俄羅斯十九世紀偉大的詩人，與十二月黨人在思想上有著共鳴的知識界的代表——的肖像中，畫家揭示了他內心的壓抑與苦悶。

　　二十年代末俄國的政治空氣令人窒息，吉普林斯基在一八二八年重返義大利，直到一八三六年在義大利去世。他後期的創作，即使是較好的作品如《讀報者》(1831)及一些婦女肖像，已失去早期作品的熱情和深度。

　　吉普林斯基是一八一二年和一八二五年俄國兩次歷史事件的見證人，他是一位難得的以肖像創作反映時代面貌的優秀畫家。

　　特羅平寧(　B.A. Тропинин　,1776–1857)是十九世紀上半期僅次於吉普林斯基的一位肖像畫大師。他出身農奴，直到四十七歲才最終擺脫農奴命運。在他二十二歲時，被他的主人馬爾柯夫送到皇家美術學院專攻肖像畫，六年後被主人召回烏克蘭自己的莊園，為主人及其親屬畫像，並兼做其他雜役。在他早期創作中值得一提的有《兒子的肖像》(1818，特列恰可夫畫廊)。這是一幅充滿感情描繪的少年肖像，溫暖的色調，柔和的光感，生動的臉型，從中可以看到特羅平寧技法上的成熟。一九二三年他得到人身自由以後，即遷居莫斯科，接受肖像畫訂件，成為職業肖像畫家。

　　與吉普林斯基相同的是，特羅平寧在肖像畫創作中力求揭示對象的價值與尊嚴，但特羅平寧筆下的形象給人一種氣質善良和閒逸灑脫的印象，而沒有吉普林斯基肖像中那種昂奮和激情。特羅平寧的肖像，對象經常被描繪在日常生活的環境中，穿著普通的家庭服裝，臉上常有溫和親切的笑容，十分隨便自然，他曾經說過：「應該力求保存自然的美……」這種美學追求，構成了特羅平寧肖像畫的特色。

　　二十年代是特羅平寧創作的鼎盛階段，這時期的代表作有《蒲拉霍

圖103 特羅平寧 花邊女工 1823 油彩畫布 74.9×59.3cm 莫斯科國立特列恰可夫畫廊

夫肖像》（圖102）（1823）、《拉維奇肖像》（1825）、《普希金肖像》（1827）和《雕刻家維達利》的肖像。在這些作品中，以蒲拉霍夫和普希金的肖像最為出色。蒲拉霍夫穿著家常便服，十分隨意地站在畫家的面前，他那開朗、穩健的性格，清晰地呈現在畫面上。特羅平寧的這幅肖像畫，在性格特徵的刻畫和氣質的表現上獲得很大成功。畫面上大膽的筆觸，輕快、透明的色調，給人留下深刻印象。

特羅平寧與吉普林斯基幾乎在同時——一八二七年為俄羅斯偉大的詩人普希金作了肖像。在兩張不同的普希金肖像中，可以看到兩位肖像畫家不同的觀察對象的方法和不同的創作風格。特羅平寧筆下的普希金，似乎處於創作的激情之中，正在醞釀著新的詩篇；而吉普林斯基的普希金，目光遠矚，強調了詩人在這一時期內心的激動。在處理手法上，特羅平寧把普希金描繪在普通的，身著睡衣的日常環境中，以此揭示詩人真實和常見的面貌。吉普林斯基則企圖創造天才詩人的理想形象和刻畫他的內心活動，畫家在肖像的右角上方安放了一個古代詩神的塑像，以此來加深創作的構思。

特羅平寧創造了一種肖像畫的新形式，這種肖像很接近風俗畫。在這類作品中，他描寫的都是普通的勞動者。《花邊女工》便是很典型的例子。

為了說明花邊女工的社會身分，特羅平寧除了刻畫姑娘樸實和善良的面貌特徵以外，同時細緻地描寫了她的服裝、髮式，和她謹慎的動態以及工作的細節，使讀者感覺到這是一位出身於農奴的花邊女工。特羅平寧用同樣的手法創作了《繡金線的女裁縫》、《六弦琴彈奏者》等作品。當然，他的創作以《花邊女工》（圖103）、《六弦琴彈奏者》，和他早期繪製的《兒子的肖像》，最能代表他的創作傾向和藝術素質，有人說這三張作品是作者的變體自畫像。這個說法是很有意思的。

特羅平寧後期的作品，如《自畫像》（1846）、《抱雞的老婆婆》（1856）等，形式簡練，線條圓渾，畫中形象親切憨厚。由於特羅平寧的出身和生活經歷，他的大部分描寫勞動人民的肖像完全不為學院藝術的代表人物所重視，上層社會的權貴們對他的肖像畫也不感興趣。但特羅平寧創造的以勞動者為主題，具有風俗畫特點的肖像，對十九世紀六十年代莫斯科風俗畫的興起，無疑起了啓迪作用。

圖104　維涅齊昂諾夫　收割　1820-1830　油彩畫布　60 × 48.5cm　莫斯科國立特列恰可夫畫廊

十九世紀二十年代，一位立志於藝術教育和擴大藝術創作領域的畫家，在學院的牆外建起了自己的美術學派。他就是維涅齊昂諾夫（A.Г. Венецианов ，1780－1847）。十九世紀上半期，皇家美術學院被認爲是惟一的高等美術學府，並得到宮廷的支持。在這種情況下，開辦一所民間的美術學校，並在教育體制和創作路子上與學院不同，確實需要一點勇氣和精神。維涅齊昂諾夫原是莫斯科人，出身於一個並不富裕的商人家庭，十九世紀初到彼得堡求學，先跟肖像畫家鮑羅維柯夫學習，後來則長期在冬宮博物館臨摹十七世紀義大利和西班牙畫家的作品。二十年代以前，維涅齊昂諾夫曾在彼得堡的《漫畫》雜誌投稿，但他主要從事肖像畫創作。一八一一年，他曾因《自畫像》和《皇家美術學院學監戈洛瓦契夫斯基和他的三個學生》這兩幅作品而被選爲皇家美術學院院士。出於對俄國美術發展的考慮和表達現實生活的願望，二十年代初，他離開了彼得堡到離莫斯科不遠的一個叫薩豐科瓦的農村（現在的加里寧專區），用自己的經費開辦了一所美術學校，他的學生主要來自農奴出身的青年，以及手工業者和市民的子弟，這些青年有藝術才華，有培養前途，但是由於世俗的偏見，他們不能進入皇家美術學院的大門。維涅齊昂諾夫的學校推出了一套新的教學制度。與學院以臨摹爲主的方法完全不同，這裡從學習靜物畫開始，使學生在學習之初便練習觀察現實物像的能力。然後學習繪製建築內部的裝飾，學生們從中掌握表達光線、透視、空間和物體關係的能力。最後去生活中寫生，培養學生對現實生活的興趣和審美能力。維涅齊昂諾夫作爲這個學校教學方針的製訂者和教師，他對學生關懷備至，頗有自我犧牲的精神。他關心每一個學生的成長，培養他們描繪生活的能力，爲他們的經濟和教育問題奔走。他的學校，從二十年代至四十年代存在的二十多年時間裡，先後培養了七十餘名學生，其中富有創作才能，並在俄國風俗畫的發展中起了一定作用的有：克雷洛夫（Н.С. Крылов ，1802－1831）、特蘭諾夫（А.В. Тыранов ，1808－1859）、阿歷克賽耶夫（А.А. Алексеев ，1811－1878）、薩洛卡（Г.В. Сорока ，1813－1864）和查良卡（С.К. Зарянко ，1818－1870）等。維涅齊昂諾夫和他的學生們的創作，被稱爲「維涅齊昂諾夫學派」，他們的畫幅尺寸不大，通過對建築、民間風俗、風景、室內景、靜物等的描繪，較廣泛地反映了當時俄

圖105　維涅齊昂諾夫　女地主的早晨　1823　油彩畫布　聖彼得堡俄羅斯美術館

國外省城鎮各階層人民的生活，如城市手工業者的工廠、城郊農民的集市、藝術家的畫室、打穀場的勞動、別墅、莊園的外景和内部陳設等。尤其對建築内部的裝飾，力求逼真地表現光照的效果和色彩的變化。它們爲研究十九世紀中期以前的俄國的社會風俗，提供了豐富的資料。

作爲這個學派的帶頭人，維涅齊昂諾夫早期從事肖像畫創作，後來則又轉向風俗畫。自他二十年代開辦學校起，他在教學和自己的創作中便以農民和他們的日常生活爲題材，描繪農村的現實生活。

維涅齊昂諾夫獲得成功的第一幅作品名爲《打穀場》（1821，俄羅斯博物館），他自己曾説，這是他「耐心地、直接地向現實生活學習的結果」。畫面展示了農村打穀場的内景：有正在勞動或休息的農民，有馬匹、載運車及其他農具。他所描寫的人、物、工具等都極爲詳盡而細緻。

緊接著《打穀場》以後，維涅齊昂諾夫推出了一系列以農村勞動和生活爲題材的作品，如《女地主的早晨》、《耕地》（插圖 5）、《收割》（圖104）、《沉睡的牧童》、《割麥人》、《村童查哈爾卡》、《牽著小牛的村姑》等，在這些畫中，維涅齊昂諾夫以深厚的感情反映了淳樸的農村生活，刻畫了普通勞動人民善良、純潔的形象。

《耕地》、《收割》、《沉睡的牧童》、《牽著小牛的村姑》，維涅齊昂諾夫畫的是農村的自然景色和人。他以富有特色的風景來加強作品的情調和意境。維涅齊昂諾夫沒有畫過獨幅風景畫，但是他在上述作品中對自然風光的描寫預示了俄國抒情風景畫的出現。

他對表現外光的探索也有相當的成就，特別是對室内光線的處理方面，可以看到十七世紀荷蘭繪畫對他的影響，如他作於一八二三年的《女地主的早晨》（圖105）（俄羅斯博物館），在光線的處理上很有特色，晨光照進室内，使器物、家具和空間具有柔和而明亮的調子。這是維涅齊昂諾夫及其學派獨到的繪畫方法之一。

維涅齊昂諾夫創作的另一個特點，是他畫面上的平靜、安詳與穩健。他畫的主要人物幾乎都處於一種長期的靜態之中（如《撫摸矢車菊的女農民》）（圖106），畫中沒有戲劇性的矛盾和衝突（當時學院繪畫與之相反），他所描寫的是農村的田園生活，他所揭示的是農民的心

圖106　維涅齊昂諾夫　撫摸雉車菊的女農民　1830　油彩畫布　48.3×37cm　聖彼得堡俄羅斯美術館

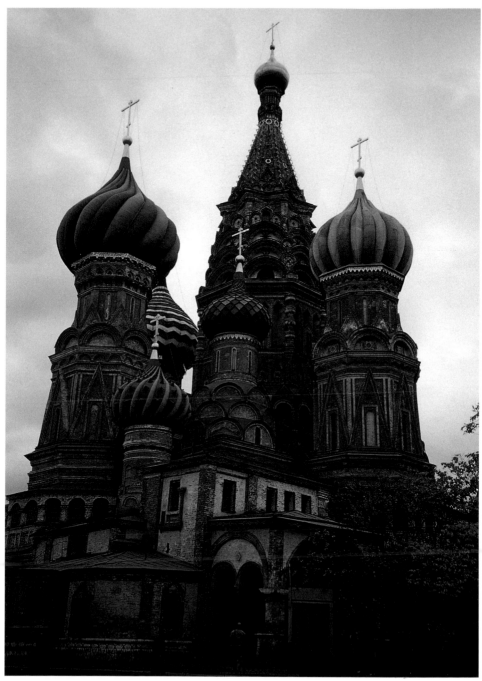

插圖1　華西里‧伯拉仁諾教堂　1555-1560　莫斯科紅場和莫斯科河之間　何政廣攝影

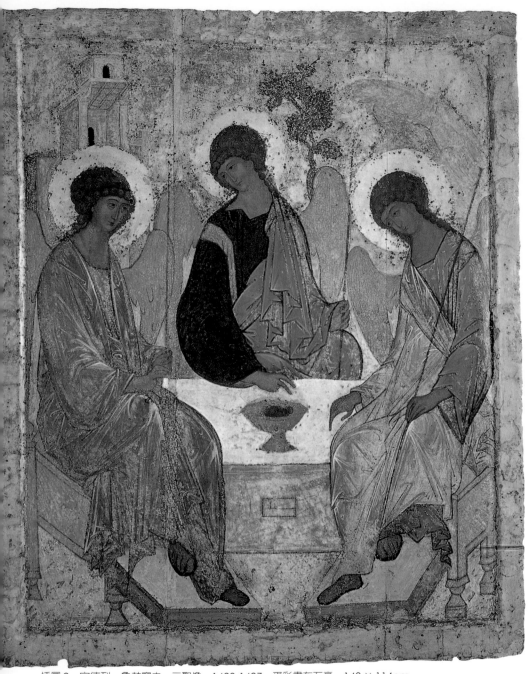

插圖 2　安德列・魯勃寥夫　三聖像　1422-1427　蛋彩畫布石膏　142×114cm
莫斯科國立特列恰可夫畫廊（文見 45 頁）

插圖3　鮑羅維柯夫斯基　洛普希娜　1797　油彩畫布　72 × 53.5cm 莫斯科國立特列恰可夫畫廊（文見99頁）

插圖 4　基普林斯基　普希金肖像　1827　油彩畫布　63 × 54cm　莫斯科國立特列恰可夫畫廊
（文見 153 頁）

插圖 5　維涅齊昂諾夫　耕地　油彩畫布（文見 159 頁）

插圖 6　勃留洛夫　龐貝城的末日　1833　油彩畫布　456.3 × 651cm（文見 197 頁）

插圖 7　A・伊凡諾夫　基督顯聖　1837　油彩畫布　53.5 × 74.5cm
　　　　聖彼得堡俄羅斯美術館（右頁上圖）（文見 203 頁）
插圖 8　菲多托夫　少校求婚　1848　油彩畫布　56 × 76cm
　　　　聖彼得堡俄羅斯美術館（右頁下圖）（文見 209 頁）

插圖 9　普基寥夫　不相稱的婚姻　1862　油彩畫布（文見 219 頁）

插圖 10　克拉姆斯柯依　無名女郎　1883　油彩畫　75.6 × 99cm
莫斯科特列恰可夫畫廊（文見 231 頁）

插圖 11　列賓　庫爾斯克省的宗教行列　1881-1883　油彩畫布　175 × 280cm
莫斯科國立特列恰可夫畫廊　（文見 239 頁）

插圖 12　列賓　伊凡雷帝殺子　1885　油彩畫布　199.5 × 254cm　莫斯科國立特列恰可夫畫廊 (文見 239 頁)

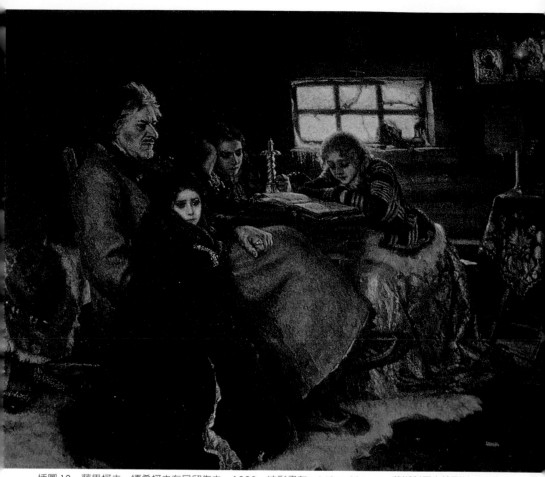

插圖 13　蘇里柯夫　緬希柯夫在貝留佐夫　1883　油彩畫布　169×204cm　莫斯科國立特列恰可夫畫廊

（文見 292 頁）

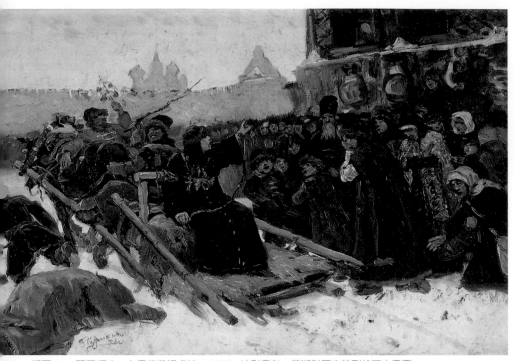

插圖 14　蘇里柯夫　女貴族莫洛卓娃　1887　油彩畫布　莫斯科國立特列恰可夫畫廊（文見293頁）

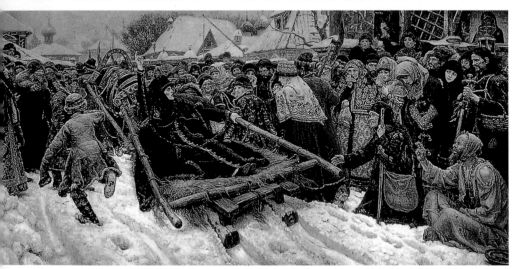

插圖 14-1　蘇里柯　女貴族莫洛卓娃　1881　油彩畫布　48.7×72cm　莫斯科國立特列恰可夫畫廊
（文見294頁）

插圖 15　富拉維茨基　女公爵塔拉岡諾娃　1864　油彩畫布　214×147cm
　　　莫斯科國立特列恰可夫畫廊（右頁）（文見297頁）

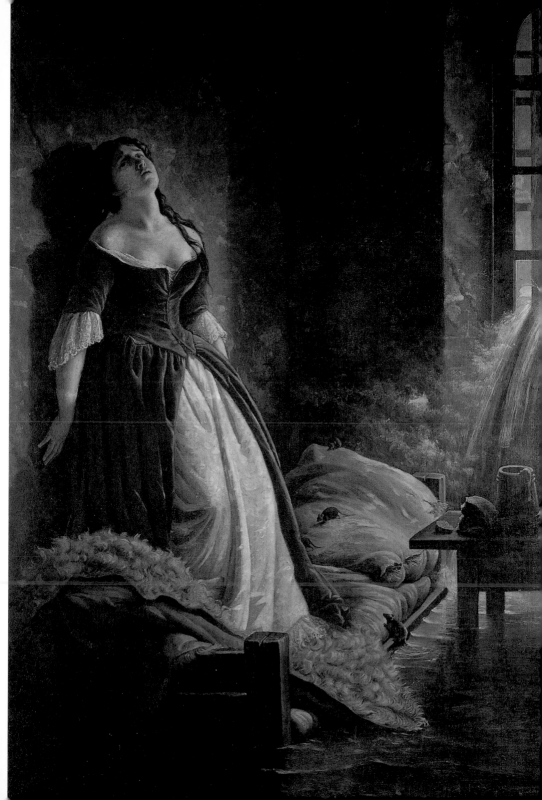

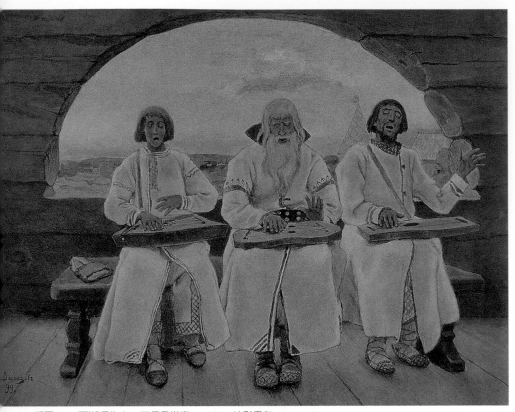

插圖16　瓦斯涅佐夫　三個音樂家　1899　油彩畫布（文見303頁）

插圖17　薩符拉索夫　白嘴鳥飛來了　1871　油彩畫布　62 × 48.5cm
　　　　莫斯科國立特列恰可夫畫廊（右頁）（文見306頁）

插圖 18　希施金　麥田　1878　油彩畫布　107 × 187cm　莫斯科國立特列恰可夫畫廊（文見 309 頁）

插圖 19　庫因芝　雷雨之後　1879　油彩畫布　102 × 159cm　莫斯科國立特列恰可夫畫廊（文見 315 頁）

插圖 20　艾伊凡左夫斯基　九級浪　1850　油彩畫布　221 × 332cm　聖彼得堡俄羅斯美術（文見315頁）

插圖 21　波連諾夫　莫斯科的小院落　1878　油彩畫布　64.5×81.7cm　莫斯科國立特列恰可夫畫廊

（文見317頁）

插圖 22　列維坦　墓地上空　1894　油彩畫布　150×206cm　聖彼得堡俄羅斯美術館（文見 321 頁）

插圖 23 　列維坦　春天・大水　1897　油彩畫布　64.2 × 57.5cm　莫斯科國立特列恰可夫畫廊（文見 323 頁）

插圖 24　阿爾希波夫　洗衣婦　1901　油彩畫布　91 × 70cm　莫斯科國立特列恰可夫畫廊（文見 329 頁）

插圖25　謝洛夫　少女與桃　1887　油彩畫布　91×85cm　莫斯科國立特列恰可夫藏（文見331頁）

插圖 26　謝洛夫　阿爾洛娃肖像　1910　油彩畫布　237.5 × 160cm（文見334頁）

插圖 27
弗魯貝爾　西班牙
1894　油彩畫布
（文見 339 頁）

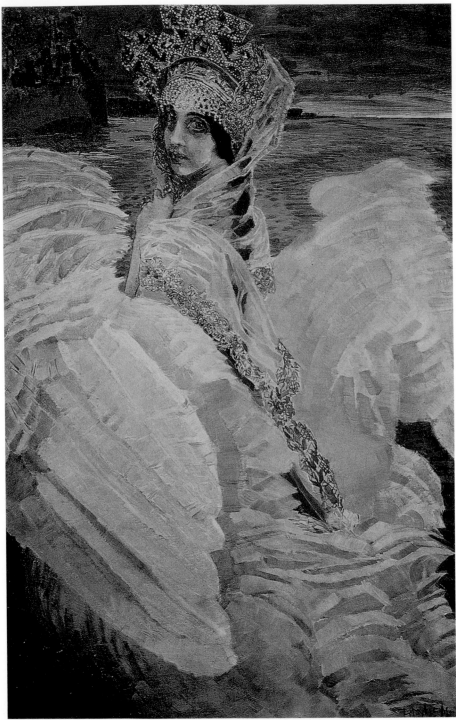

插圖 28
弗魯貝爾　天鵝公主
1900　油彩畫布
（左頁）（文見 341 頁）

插圖 29
弗魯貝爾
白樺樹前的卓貝拉　1904
油彩畫布
（文見 345 頁）

插圖 30　科羅溫　北方的村歌　1886　油彩畫布（文見 345 頁）

插圖 31　涅斯捷羅夫　削髮儀式　1989　油彩畫布　178×195cm　聖彼得堡俄羅斯美術館（文見346頁）

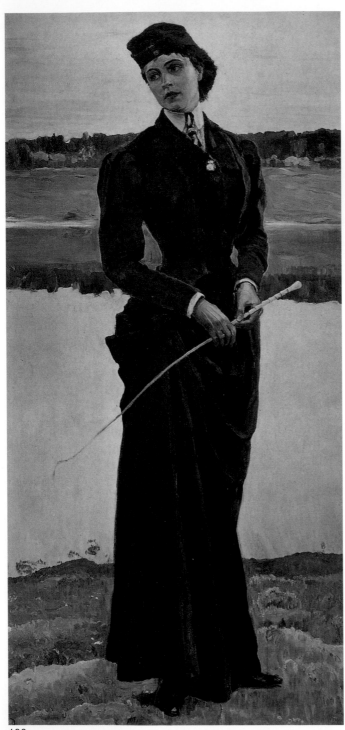

插圖 32
涅斯捷羅夫
女兒的肖像
1906
油彩畫布
175 × 86.5cm
聖彼得堡俄羅斯美術館
（文見 347 頁）

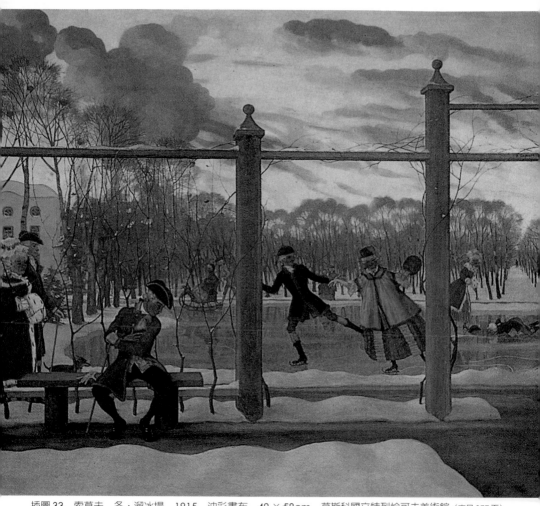

插圖33　索莫夫　冬・溜冰場　1915　油彩畫布　49×58cm　莫斯科國立特列恰可夫美術館（文見377頁）

插圖35　達布任斯基　戴眼鏡的人　1906　水彩木炭畫紙　63.3×99.6cm
莫斯科特列恰可夫美術館（文見393頁）

插圖34　謝洛夫歐羅芭被劫　1910　水彩畫紙（文見385頁）

態的平衡，他歌頌的是生活中和精神上值得肯定和贊美的方面，而忽視了農奴制統治下俄國農村的另一個側面和正在發生的變化。在社會觀上，維涅齊昂諾夫和他同時代的知識分子有十分相近的地方，但作為一位力求獨創的畫家，他擴大了十九世紀上半期俄國繪畫的題材範圍，並致力於一個新領域——風俗畫的創作和研究，並教育和領導了一個學派，在皇家美術學院的牆外另闢蹊徑，為俄國十九世紀中期以後風俗畫的發展，起了先驅者的開拓作用。

十九世紀上期的風景畫沒有反映動蕩時代的特徵，但在技法上突破了十八世紀的陳規，取得了進展。

西爾韋斯特爾·謝德林（ Сильвестр Щедрин ，1791-1830）的創作，標誌了風景畫發展的新階段。從他開始，自然風景中開始了陽光和空氣的表達。

謝德林自彼得堡皇家美術學院畢業之後，在一八一八年去義大利學習，直到一八三〇年逝世為止，他在羅馬和那不勒斯等地度過了一生。

謝德林在國外繪製的作品有《舊羅馬城》（1820年，特列恰可夫畫廊）及《古代羅馬大劇場》（1822年，同前）等。在這些風景畫中，還保留著十八世紀末期流行的青褐色，構圖層次也較含混，細節描寫較多，作者的個性特色並不明顯。但已經約略可以看出他與學院派習慣構圖的差別。

《新羅馬》（1824年，特列恰可夫畫廊）一畫是謝德林由「風景肖像」走向表現自然景色的過渡。為了探索自然界微妙的變化，謝德林在同一地點，同一視野，在不同的時間裡畫過八張變體畫。在《新羅馬》中，他以豐富的色調，明朗的陽光和空氣感，強調了文化古都的典型景色；遠處羅馬的城堡，多孔橋、平房、漁船……畫面上景色豐富，使人感到大自然與人的聯繫，以及歷史紀念碑與當代生活的聯繫。

在以後的幾年中，謝德林長期住在那不勒斯。他有一系列那不勒斯港及其附近薩林島的風景畫問世，如《那不勒斯附近薩林島的景色》（1828年，特列恰可夫畫廊）、《海濱露臺》（圖107）（1828年，俄羅斯博物館）等，在這些作品中顯示了作者對大自然的贊美。那平靜的海洋、明靜的天空、高聳的海濱巖石，一切景色都沐浴在義大利南方柔和的陽光之中。

圖107　謝德林　海濱露台　1828　油彩畫布　45.4 × 66.5cm　莫斯科國立特列恰可夫畫廊

值得提起的是，謝德林的風景畫都有人物的活動。而且這裡的人物，既不是爲了純粹地活躍風景，也不是爲了標誌畫面的比例，而是作者蓄意的描寫。大自然與普通人民密切聯繫。這是謝德林風景畫中新的語言。

謝德林後期的作品，下筆豪放，筆觸輕盈，色彩明朗，體現了義大利南方自然景色的美，可惜的是，謝德林沒有用這種激情來描寫自己的祖國風光，他在一八三〇年患病，在那不勒斯逝世。

西爾韋斯特爾‧謝德林的風景畫成就，曾得到當時廣泛的承認，但是沒有一個人繼承他的風格，只在後來畫海名家艾伊凡佐夫斯基的作品中，能看到謝德林的某些影響。

列別捷夫（ М.И. Лебедев ，1811–1837），是較謝德林年幼的風景畫家，也曾於一八三三～一八三七年在義大利學習，但在風格上與謝德林完全不同。義大利古老的城市和海岸沒有吸引這位年輕畫家，他感興趣的是濃密的樹林，粗壯的樹幹，叢生的葡萄園和林間的小路；他善於細緻地觀察對象，然後把觀察所得的印象與特定的構圖和色彩結合起來。《通往阿爾邦諾的林間小路》（1837，特列恰可夫畫廊）、《在阿利奇公園裡》（1836，俄羅斯博物館），是列別捷夫的代表作。在他的畫面上經常有修理平整的花圃，參天的古木，寬廣的林蔭路，陽光在樹縫中搖曳，枝葉掩映，造成一種特殊的印象。列別捷夫有時在畫中讓人看到一角樓房或幾個人形，以此來點綴景色。

這時期的另一位風景畫家伏洛皮耶夫（ К.П. Воробьев ，1787–1855），經歷了漫長的創作道路。他年輕時曾學過建築，後來又轉學油畫，因此他特別善於表達城市風景，在《彼得堡的秋夜》（1835，特列恰可夫畫廊）和《有獅身人面像的涅瓦河邊》（1835，俄羅斯博物館）兩畫中，他成功地表達了彼得堡夜間的浪漫色彩。在灑滿月光的涅瓦河旁，輕罩的夜霧和雄偉的埃及獅身人面像，加強了北方故都的神話色彩。

伏洛皮耶夫的教學活動，比他個人的創作更有意義。從一八三一年起直到逝世爲止，他一直在皇家美術學院任教，培養了一大批學生。他的學生，風格各有差異，成長過程中也受到不同的影響，但在表達自然風景的浪漫情調這點上他們是共同的。在上面提到的列別捷夫（他也是

圖108　勃留洛夫　義大利的早晨　1823　油彩畫布　64×55cm　聖彼得堡俄羅斯美術館

伏洛皮耶夫的學生）的創作中，能感到這些特色。

　　原來已經逐漸衰落的學院派古典繪畫，在十九世紀三十年代又有了起色，這應該歸功於勃留洛夫（ К.П. Брюллов ，1799-1852）。勃留洛夫以其傑作《龐貝城的末日》，贏得了當時無數藝術家的讚歎和崇拜，甚至像維涅齊昂諾夫學派的一部分學生，都慕名而來，企圖轉入學院學習，學院冷落的門第重又開始活躍。

　　勃留洛夫生於彼得堡，從小就受到父親嚴格的教育，十歲時被送進皇家美術學院幼兒班學習。到了一八一九年，他以《美少年喀索斯》一畫嶄露頭角。一八二二年勃留洛夫得到出國的機會。在義大利的長期進修，決定了這位藝術家整個藝術發展的方向。

　　第一張從義大利寄回彼得堡的創作，名為《義大利的早晨》（圖108）（1823），描繪了一個在初升的陽光中半裸上身於噴水池前洗臉的少女，勃留洛夫想以此來象徵義大利明朗的早晨。在這張作品中，已能看出勃留洛夫的基本創作風格：追求理想化的美，特別是用這種手法來表現婦女的形象。在他稍後的作品如《義大利的中午》（1828，特列恰可夫畫廊）、《維爾莎維亞》（1832，同上）中，更加強了這種表現手法，將生活中的美加以理想化，力求使其接近古典美的標準。就在這類作品中，勃留洛夫擺脫了古典作品中那種枯澀的背景和呆板的色調，這裡已有明朗的陽光和清新空氣的表達。色彩也逐漸豐富起來。

　　一八二七年，勃留洛夫隨建築師考古隊到龐貝城旅行。這是一座公元七十九年被維蘇威火山爆發時吞沒的羅馬古城。出土古城的遺跡給勃留洛夫深刻的印象。於是一個新的創作構思誕生了——從真實的歷史事件中描寫人們所能經歷的各種災難。

　　勃留洛夫在《龐貝城的末日》（插圖6）的構思中，意在通過「末日」驚心動魄的描繪，揭示人們在禍害和死亡前表現出來的崇高的道德品質——相互支持和相互愛護。

　　在《龐貝城的末日》的創作構思到作品完成的前後六年中，勃留洛夫進行了長期的資料蒐集工作，真正在畫布上由上色到最後脫稿，僅僅只用了十一個月。最初的構圖與完成的作品，有很大的變化。他改畫了狹窄的街道和擁擠奔跑的人羣，從而使整個事件在廣場上進行，同時擴大了空間的深度，減少奔跑的動作，加強畫面上各組人物的刻畫。在色彩

圖109　勃留洛夫　離開舞會的莎瑪依洛娃　1842　油彩畫布　聖彼得堡俄羅斯美術館

上勃留洛夫力求以强烈的效果，用鮮紅、暗紅、黑和灰白來表達雷光閃電和山崩地裂的景象。處理手法很誇張，如人嚎馬嘶，震雷轟鳴，大理石雕像從屋頂上往下墜落……整個畫面的氣氛十分强烈。

　　由於歷史環境和創作條件的限制，勃留洛夫在人物的刻畫上不得不到古典藝術中去尋找啓發。尤其由於作者尊崇古典主義美學原則，他在畫中描繪的都是理想化了的人物形象。甚至作者的自畫像（在人羣中頭上頂著顏色盤和繪畫工具的那個青年人），也吸收了古典雕刻人物中的某些因素。

　　勃留洛夫在表現人的外在美時，也同時揭示了人的心靈的美。這是因爲勃留洛夫的創作不光建立在臆想的基礎上，而是實地蒐集材料，到歷史遺址和有關博物館去進行了實際的研究，因此《龐培城的末日》不僅是古典主義的歷史畫，也是勃留洛夫本人傳達真實情感的作品。

　　勃留洛夫曾經攜帶著這張作品遊歷歐洲，獲得了很高的聲譽。這張以古典主義形式，浪漫主義表現手法，以真實的歷史事件爲根據的油畫作品，在當時歐洲確實是不多見的。

　　一八三六年勃留洛夫回到闊別了十多年的彼得堡。學院立刻把滿載盛譽的勃留洛夫聘爲皇家美術學院的教授。從此他不得不接受一系列官方和教堂的定件。儘管他很想尋找適合的題材施展自己的才能，但終日忙於應付，沒有時間搞自己喜歡的創作。在一八三七年到一八四三年間，他曾花費很多精力繪製《圍攻普斯可夫》這一取材俄羅斯十六世紀反對波蘭侵略的歷史畫。但由於沙皇對這幅畫的特別「關切」，使原爲表現人民愛國主義的題材符合了官方要求。勃留洛夫用了七年的時間，始終沒有把這幅畫畫完。關於這時勃留洛夫的心情，在普希金一八三六年給妻子的信中透露說：「勃留洛夫不能做沙皇尼古拉的僕人」。

　　勃留洛夫曾在風俗畫方面尋求新的道路。但在十九世紀三十～四十年代的俄國，人民的現實生活和勃留洛夫所慣用的理想化的藝術表現距離很大，在矛盾的心情下，他只能在東方題材裡尋找自己的理想作品有《君士坦丁堡的甜水》、《土耳其婦女》等。由於勃留洛夫本身在創作上不能完全擺脫美術學院歷史畫舊傳統的影響，這類作品也只能以裝飾性的美來代替真實生活的描寫。

　　真正能體現勃留洛夫創作上卓越成就的，是他的肖像畫。特別在一

圖110　勃魯尼　銅蛇　1825-1841　油彩畫布　249×176cm　聖彼得堡俄羅斯美術館

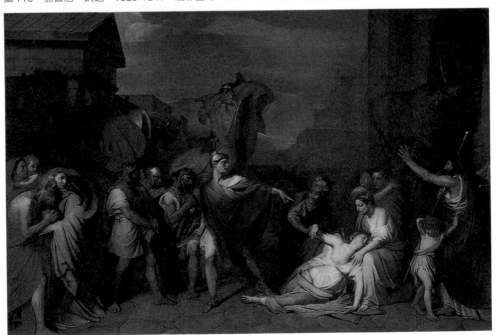

圖110-1　勃魯尼　卡密拉與赫拉迪斯　1824　油彩畫布　350×526.5cm　聖彼得堡俄羅斯美術館

些男性肖像畫中，他以獨特的敏感多方面刻畫同時代人的特徵。在《古戈爾尼克肖像》（1836，特列恰可夫畫廊）中，生動地再現了一位傑出的俄國作家與批評家，「詼諧和熱愛音樂的人」的容貌。又如在《斯特魯果夫希可夫肖像》（1840，特列恰可夫畫廊）中，勃留洛夫揭示了當代知識分子在十二月黨人失敗後無所事事的內心苦悶和失望的倦態。其他類似的作品如《茹可夫斯基肖像》、《克雷洛夫肖像》，在性格刻畫上有相當的深度，並在一定程度上傳達了時代的氣息。

勃留洛夫繪製的女性肖像，用的是另一種表現手法，他經常讓對象處於具體的環境之中，並細緻地描寫這些環境，把環境作為烘托對象的補充情節。如《女騎士》（1832年，特列恰可夫畫廊）、《離開舞會的莎瑪依洛娃》（圖109）（1838，俄羅斯博物館）、《希施瑪洛娃姊妹》等。其中《正要離開舞會的莎瑪依洛娃》是勃留洛夫女性肖像畫創作中具有代表性的作品，如強調對象外形的美，不刻畫個性，同時詳細地描寫環境，如舞會的盛況、華麗的服裝和幕帷等。勃留洛夫的這一類肖像創作，非常接近風俗畫，但與特羅平寧和維涅齊昂諾夫的風俗畫肖像相比，又有很大的差別。勃留洛夫在這類作品中突出地表現了一位貴族畫家的氣質。遠不如前兩位畫的質樸和親切。因此就肖像創作上來看勃留洛夫，也能覺察出這位畫家矛盾的藝術傾向。

勃留洛夫後期的兩張作品，集中地體現了他在肖像創作上的才華和在油畫技法上的成就。一張是一八四八年畫家重病以後用一個半小時畫成的《自畫像》（特列恰可夫畫廊），另一張是《考古學家朗齊的肖像》（1851，同上）。畫中熱情奔放的筆觸，內在感情和精神面貌的表達，用色上的簡練，可以稱作勃留洛夫肖像創作的頂點。在揭示對象心理特徵的深度上，比吉普林斯基、特羅平寧和維涅齊昂諾夫，又更進了一步。

勃留洛夫以後學院的主要活動人物是勃魯尼（Ф.А. Бруни，1799-1875）。這是一位學院派藝術堅定的擁護者，他從一八四五年到一八七一年間擔任學院的領導，使學院在這個時期比任何時候更加遠離人民。他本人的創作，在舊古典主義的軀殼裡，充滿了神祕主義的內容。他的《銅蛇》（圖110）（1825-1841,俄羅斯博物館）一畫，充分反映了他整個創作的特點。

《銅蛇》是聖經中一段陰沉悽慘的故事，由於人們對上帝的懷疑和失敬，於是遭到了可怕的報應。畫面上展示了一片恐怖的景象：地上躺滿了被蛇咬死或正在掙扎的人們。勃魯尼蓄意描寫了在上帝懲罰下人們的痛苦與滅亡。

《銅蛇》作於一八二五年十二月黨人起義失敗以後，畫中宣揚的是反抗者毀滅和順從者得生的主題。畫幅上殘忍和冷酷的氣氛，曾引起人們很大的反感。

亞歷山大‧伊凡諾夫（ **А.А. Иванов** ，1806－1858）是勃留洛夫的同代人，他是十九世紀上期傑出的藝術家之一，他力圖在自己的創作中，用進步的、人道主義觀點，表現有重大意義的題材。他與勃魯尼同為學院派畫家，但在藝術觀上卻是針鋒相對的。

伊凡諾夫的幼年和青年時代，是在俄國熾烈的政治氣氛中度過的。他幼時經歷過一八一二年的衛國戰爭，十九歲時目睹了十二月黨人起義的失敗。他的父親——我們在前面提過的歷史畫家安德列‧伊凡諾夫，與當時的進步知識分子有過相當的聯繫。亞歷山大‧伊凡諾夫就是在這種環境中逐漸成長起來的畫家。

一八二七年伊凡諾夫展出了當時轟動彼得堡的名作《約瑟夫在獄中為犯人釋夢》（俄羅斯博物館），由於這張作品成熟的技巧和完美的形式，以及對古典主義藝術的深刻理解，美術獎勵協會曾授予他金質獎章，並准予公費派遣出國留學。但不久，官方檢查機關發現畫面上有某些影射的內容。原來，伊凡諾夫在黑暗的監獄的牆壁上，畫有一排浮雕，浮雕上是埃及法老將人處死——上絞刑的場面。於是有人說這是伊凡諾夫用它來比喻十二月黨人的死刑的。於是他被扣上「政治上的危險人物」的帽子，被取消了出國學習的資格。後來由美術獎勵協會出面，重新以希臘神話《伯列羅風出征西米拉》命題，讓伊凡諾夫再畫，以此緩和前一畫引起的緊張氣氛。但伊凡諾夫對這個意在歌頌沙皇尼古拉「英明」政治的題材，絲毫不感興趣。雖然他在兩年後完成了這張命題畫，但他「沒有採納審查構圖時的意見」，青年英雄伯列羅風外表並沒有尼古拉的特徵。伊凡諾夫對現存制度的輕蔑態度，引起了某些人的恐懼，反而決定讓伊凡諾夫出國，以便把這個危險人物遠放到義大利去。

在羅馬，伊凡諾夫開始了創作生活的另一階段。從一八三一年到一

八五三年，他再也沒有離開過這個地方。

　　初到羅馬，伊凡諾夫深爲古代和文藝復興的藝術遺產所激動，他進行了大量的臨摹，同時完成了兩張創作，一張是《阿波羅及其心愛的小音樂神》（圖111）（1831-1834，特列恰可夫畫廊），另一張是《基督爲抹大拉的馬利亞顯聖》（1835年，俄羅斯博物館）。在這兩張作品中，可看出伊凡諾夫受到以文藝復興和十七、十八世紀歐洲古典主義的影響，講究形體的完美、色彩的協調和構圖的平衡。前一張中阿波羅有如古典雕刻，體型勻稱，後一張中的馬利亞是古典主義中理想化的婦女形象。伊凡諾夫特意描寫了她在見到耶穌時含著眼淚的微笑容貌。

　　對古典藝術的迷戀並沒有使伊凡諾夫忘卻他自己在俄羅斯深刻體驗過的悲劇性的社會生活，他試圖尋找能觸及社會根本問題的題材。於是他把自己的理想寄託在「人類獲得解放的時刻」的構思中。他認爲在聖經裡可以找到這個理想。於是孕育了《基督顯聖》（插圖7)的構思。這張作品從一八三三年開始，消耗了他以後一生的創作精力。

　　爲了完成這幅規模巨大的畫幅，爲了真實而有説服力地刻畫每個人物的形象，伊凡諾夫到北部義大利尋找模特兒；爲了表達大自然的靈秀，又去威尼斯學習當地畫派的色彩。從他多達六百多幅的小稿中，可以看出《基督顯聖》巨大勞動的主要階段。第一類草圖從一八三三年到一八三七年，最初的稿子都局限於聖經故事的情節。當草圖接近完成的時候，伊凡諾夫才確定需要表達的形象。這些形象很多是聖經故事中所沒有的。特別是在最後階段加上畫面的奴隸。這就使《基督顯聖》的創作構思更加明確，揭示了各個階層的代表人物在聽到「救世主來到了」的預言後所抱的態度。這就使這張作品突破了宗教畫的範圍，而具有社會的、道德的和歷史的深刻含義。

　　在一八三七年以後，伊凡諾夫就把準備工作分爲兩個方面來進行。一方面把所需刻畫的人物具體化，另一方面研究畫面上所需的一切細節，特別是著重研究風景，研究人物與自然的相互關係。直到一八四五年，《基督顯聖》的創作才基本上完成。

　　畫面上，是一羣來到約旦河接受洗禮的人們，構圖中以施洗者約翰爲中心。他身後跟著一羣未來的聖者。畫面中央部分和右面，是無數爲約翰的預言所震驚的人羣。畫面上的視覺中心有三個：第一個中心是施

圖111 亞歷山大・伊凡諾夫 阿波羅及其心愛的小音樂神 1831-1834 油彩畫布

圖111-1 亞歷山大・伊凡諾夫 習作 1833-1857 油彩畫布

洗者約翰，第二個中心是向人們逐漸走近的救世主基督。第三個中心，是蹲在地上準備爲主人穿衣服的奴隸。整個畫面，像由一個完整的藝術綜合構成體；最左面是一對正在爬出水面的孩子和持棍的老者。最右面有準備穿衣，突然爲約翰的預言所激動而尚未穿上衣服的父親與兒子，他們在構圖上與左面的老者和孩子相呼應，共同穩定了整個畫面。在他們身旁，是一個隨著約翰的指向轉身而還沒有來得及穿上衣服的好奇青年。由於他的動態和全裸的身體，使畫面人物顯得有變化。在父子背後是一羣各式各樣的人物，最遠處以兩個騎士的形體結束畫幅的右端。

爲了符合聖經中這段故事發生在約旦河平原上的這一傳統要求，伊凡諾夫在構圖中刻畫了帶有東方色彩的遠山和葡萄園，並在畫面的右方畫了一棵林葉茂盛的老樹。這棵老樹在構圖和色彩上都起了極大的作用，它的厚重和沉著，使得整個畫面顯得穩定。

在人物的刻畫上，伊凡諾夫下過很大的功夫。他認爲「救世主來到」是具有全人類意義的，因此畫面上的形象就應該具有人類的共性。所以他的人物既不是具體的希臘人或羅馬人，也不是猶太人或斯拉夫人。畫面上的主要人物如約翰、基督等，伊凡諾夫是從具體的模特中──甚至從女模特的形象中，從古代雕刻中，從不同年歲的人們中，吸收了共同的東西（有一系列的油畫稿和鉛筆素描可以證明這一點），概括成畫面上的形象（圖112）。

其他各類人物如人羣中的虔誠的信徒、懷疑者和偽君子的形象、狡猾者的微笑、富人的冷淡等，都刻畫得相當生動。奴隸的形象，尤爲成功。由於終身被壓迫，以致形容憔悴不堪，這時突然照耀了第一次的希望──脫離苦海的閃光。把卑賤者作這樣動人的真誠的刻畫，在伊凡諾夫以前還沒有在繪畫中出現過。

在《基督顯聖》這幅畫中，當然也存在著某些宗教意識。伊凡諾夫希望在邪惡的世界中以仁慈的基督的出現來象徵人類解放，這一思想本身就帶有空想的色彩。伊凡諾夫由於長久滯留於義大利，完全脫離了俄國的現實生活。他在那裡鑽研聖經，企圖從聖經找到解決哲學和人類社會學問題的鑰匙，這是不可能的。直到義大利民族解放運動開始和一八四八年革命風暴席捲歐洲時，伊凡諾夫和一些進步的俄國知識分子，如赫爾岑、車爾尼雪夫斯基、奧加遼夫等的認識，才對他新的世界觀的

圖112 亞歷山大‧伊凡諾夫　基督顯聖頭像稿　　1833-1857　油彩畫紙　57.7 × 44.1cm
聖彼得堡俄羅斯美術館

形成起了很大的作用。他意識到，藝術應該給人民帶來新的啓蒙的思想。於是，他對自己致力一輩子的《基督顯聖》開始了懷疑。從此就再沒有在畫面上下功夫了。

　　伊凡諾夫是一位勤奮、頑强的藝術家，他的一生都在不斷地追求和探索。他在油畫技法上獲得了很大的成就。他爲了在《基督顯聖》中能完美地表達風景，他就不遺餘力尋找表達外光的規律（圖113）。他的風景畫稿成爲十九世紀上期優秀風景畫的組成部分。晚年，伊凡諾夫爲一所私人住宅作過壁畫，他研究了各種宗教和神話，把聖經上的傳說作爲神話來處理。

　　由於伊凡諾夫久居國外，對俄羅斯生活缺少了解，所以在他的作品中談不到真正的民族性。甚至缺少像維涅齊昂諾夫等作品中所具有的那種誠樸的俄羅斯情感。但他的「藝術爲社會發展服務」的信念，對俄國十九世紀中期和後期的藝術界有廣泛而深遠的影響。

　　十二月黨人政治事件以後，俄國的進步思想在文學和藝術中開始迅速發展。三十年代果戈里的《欽差大臣》，稍後的《死魂靈》，四十年代涅克拉索夫的長詩，屠格涅夫、陀思妥耶夫斯基的小説，奧斯特洛夫斯基的戲劇等，批判現實主義文學相繼出現，畫家們也找到了一種新的表達思想的形式——文學作品插圖和與此相聯繫的單幅諷刺畫。

　　阿庚（ A.A. Агин ，1817－1875 ），是當時相當出色的插圖畫家之一。他曾爲果戈里的《死魂靈》作了一百張插圖。他以真摯的熱情和諷刺的筆調，勾畫了果戈里的小説中主人公的形態。另外，如迦迦林爲梭羅古波的《篷車》所作的素描插圖、吉姆爲馬特列夫的《女公爵庫爾恰柯娃的新聞》所作的插圖等，形象地反映了沙皇尼古拉政權下的社會醜聞和聳人聽聞的事件。柏林斯基曾給予這些插圖以高度評價，他寫道：「你們看了這些莊稼漢、鄉下女人、商人、商人老婆、地主、僕役、官吏、韃靼人、吉卜賽人，就會承認，畫這些人物的，不僅是能手，而且是偉大的畫家，並且了解俄國。」（《祖國札記》，1845，第十卷）

　　軍官出身的菲多托夫（ П.A. Федотов ，1815－1852）在四十年代初露鋒芒，他具有敏鋭的觀察力，能抓住生活中一切庸俗的現象，予以尖刻、辛辣的諷刺，在他的表現手法中，可以看到果戈里文學作品的影響。他早期的版畫，如《有存摺的未婚妻》、《摩登商店》、《菲傑爾加之

圖113　亞歷山大・伊凡諾夫　基督顯聖習作　1840　油彩畫布　47.7×64.2cm　聖彼得堡俄羅斯美術館

死》等，以微妙的幽默，描寫的真實和深刻的諷刺內容，揭示了當時社會生活中人與人之間畸形的關係。

從一八四六年起，菲多托夫開始從事油畫創作。他第一張出色的油畫作品名叫《初獲勳章的人》（1846，特列恰可夫畫廊）。一個初獲勳章的小官在請客之後的第二天早晨，他剛起牀，光腳，頭上的卷髮紙還沒有去掉，他向女廚子炫耀著那枚掛在破睡衣上的勳章。窄小的房間，亂成一團的陳設，地板上倒著的酒瓶和打碎的盤子，斷了弦的七弦琴；所有這一切環境描寫，具體地揭露了十九世紀四十年代下層官吏的空虛和寄生的生活。

下一年，菲多托夫畫成了另一幅傑作《過於挑剔的未婚妻》（1847，特列恰可夫畫廊），這張畫以描寫的細膩和幽默的諷刺不同於衆，畫面上兩主兩次四個人物的心理刻畫，達到了維妙維肖的程度。

菲多托夫這種揭露當時「上流社會」生活的手法，同樣用於他另一張作品《貴族的早餐》（1849，特列恰可夫畫廊）中。這裡描寫了一個破產落魄而又不肯放下架子的貴族，他的早餐只有一塊黑麵包了。但當聽到小狗的叫聲，知道有客來訪的時候，他慌張地用書本蓋上那塊麵包，惟恐讓別人看出自己的窘態。同時，菲多托夫還採用了一些必要的環境描寫，如紅木家具、青銅器、地毯等，使揭露的事實更有典型意義和藝術的真實性。

菲多托夫對社會各階層生活深刻的觀察力，和他揭露社會陋習的藝術才能，集中地表現在他的《少校求婚》（插圖8）（1848，特列恰可夫畫廊）一畫中。這張作品的題材觸及了當時社會生活中的一個本質問題——貴族和商人為追求財富和榮譽而互相巴結，這是當時「上流社會」的真實情況。沒落的貴族放下架子來同當時還沒有社會地位，但是很有錢的商人結親，對他們雙方來說都是一筆有利的交易。菲多托夫抓住了由於未婚夫出現而引起商人全家騷動的一剎那，來開展諷刺的場面。不同於前幾張作品，這裡的道具、環境和氣氛更加集中而典型。商人家客廳裡為表示自己的富有而推砌著毫不相稱的擺設：貴重而像教堂裡用的吊燈，牆上掛滿著用高價訂購的大大小小的肖像，這些點出了商人低級的藝術口味。特別醒目的，是中間一組人物服飾的描寫：驚惶失措的未婚妻那粉紅色的華貴的裙子、正在粗魯地拉住女兒的母親身上那光彩閃

圖114　菲多托夫　日丹諾維奇肖像　1850　油彩畫布　24.5×19.2cm　聖彼得堡俄羅斯美術館

耀的緞子衣服。從這些描寫中可以看出商人高攀門第心切。在人物刻畫上，高傲的站在門口的少校、穿針引線的媒婆、慌慌張張地釦著外衣的商人、緊張的商人老婆和未婚妻，他們的神態相當誇張而真實，使人感覺出這是當時社會生活一個側面的寫照。

一八四八年以後，沙皇政府成立了一個專門的「刊物祕密監視委員會」，這是迫害進步文藝的措施。檢查機構多次指責菲多托夫的藝術傾向，於是他不得不暫時收斂一下諷刺的鋒芒。他開始尋找生活中肯定的形象來表現。《日丹諾維奇肖像》（圖114）（1849-1850，俄羅斯博物館）就是這一時期的作品。在鋼琴旁的日丹諾維奇穿著淡青色的衣衫，白色的罩裙，以探求的眼光看著觀眾，她文雅、樸素、聰明、矜持，有少女內在的純潔的美。這是菲多托夫創作中不可多得的作品。

菲多托夫在一八五一年作的《青年寡婦》（特列恰可夫畫廊及伊凡諾夫博物館）中，提出了嚴肅的婦女問題。涉及婦女地位的主題在當時藝術上尚屬創舉，這一題材在六十年代民主藝術中得到了進一步的發展。

一八五一年菲多托夫完成了最後的一幅作品：《再來一次，再來一次》（特列恰可夫畫廊），這兒疊用兩個相同的句子重複一個意思，反映了尼古拉時代外省的小軍官，終日無所事事，只有以無聊的消遣來虛度歲月。他在昏暗的小屋裡，伏在牀上，拿起一根煙桿，叫他的狗從煙桿上跳過去，並不斷以「再來一次」的口吻去命令他。屋子裡暗淡的燭光，從窗口望出去那荒涼的街道，暗示了小軍官無法排遣的苦悶，整個作品充滿著內在的悲劇氣氛。菲多托夫的才能，遠遠超越了同時代的諷刺畫家，他認識到，藝術家應該是一個眼界開闊的社會醜惡現象的揭露者。因此他能比自己同時代人更尖銳、更敏感地看到生活現象的本質。菲多托夫一生窮困，一八五二年十一月逝世於彼得堡精神病院。他是一位承前啟後的畫家，是俄國十九世紀批判現實主義的先驅。

第五章　十九世紀下期的美術

─面向生活和巡迴展覽畫派

　　十九世紀六十年代以前的俄國，貴族地主的農奴經濟占主導地位，工業非常落後，强迫性的農奴勞動阻礙了生產力的發展。在一八五三～一八五六年對英、法和土耳其聯軍的克里米亞戰爭中，俄國遭到慘重的失敗，被迫簽訂了巴黎和約。當時一位政論家謝爾貢諾夫（1824-1891）在他的回憶錄裡寫道：「克里米亞戰爭暴露了農奴制俄羅斯的腐敗和衰弱。俄羅斯好像從昏睡病中醒了過來……人人都開始思索，人人都充滿著批判精神。」農民暴動在俄國此起彼伏，資產階級自由主義運動也開始活躍起來。俄國國內形勢的變化，迫使沙皇亞歷山大二世不得不走政治改良的道路。於是在一八六一年二月十九日（俄曆），沙皇政府簽署了廢除了農奴制的法令。

　　農奴制改革前後的俄國，文化領域開始了覺醒，湧現一大批先進人物。在自然科學方面，出現了謝切諾夫（生理學）、皮羅果夫（外科醫學）和門德列耶夫（化學）等卓越的科學家；在哲學、政論、美學方面，革命民主主義者（農民革命的擁護者）別林斯基、車爾尼雪夫斯基、杜勃羅留波夫等，積極倡導唯物主義的美學理論。一八五五年，車爾尼雪夫斯基在其著名的學位論文《藝術與現實的美學關係》中，提出了批判現實主義、人民性、民族性等文藝創作原則，在理論上爲當時俄國蓬勃興起的文藝運動以有力的指導。大型文學刊物《現代人》①，在俄國文壇上起了重要的作用；文學巨匠，如：涅克拉索夫②、薩爾蒂科夫─謝德林③、屠格涅夫④、奧斯特洛夫斯基⑤、列夫‧托爾斯泰⑥等，在他們的作品中提出了俄國的各種社會問題，創造了一系列鮮明的、富有哲理的形象。進步的音樂家們成立了「強力集團」⑦，探索俄國音樂的民族化問題，他們反對當時上流社會對義大利和法國音樂的盲目崇拜，而在俄國歷史、人民生活、文學名著和民間文學中尋找題材。「強力集團」的主要代表人物穆索爾斯基、鮑羅亭等人的創作，打開了俄羅斯音

樂的新篇章。

　　俄國社會的覺醒，文藝界民主運動的活躍——從文學、音樂、戲劇到美術，形成了十九世紀後期強大的批判現實主義思潮。這個思潮在造形藝術中，尤以繪畫爲最突出。它在世界繪畫史上留下了光輝燦爛的一頁。

註①　《現代人》雜誌，由詩人普希金創辦，發刊於一八三六年。一八三七年詩人死後，由彼得堡大學校長普列特尼約夫編輯，影響不大。一八四七年，涅克拉索夫擔任《現代人》的發行者，自此它成爲十九世紀中期俄國文壇上最活躍的刊物之一。

　　②　涅克拉索夫（1821－1878），十九世紀俄國傑出的詩人。著有長詩《在俄羅斯誰能快樂而自由》、《在伏爾加河上》、《鐵路》、《嚴寒——通紅的鼻子》、《母親》等。

　　③　薩爾蒂科夫—謝德林（1826－1889），十九世紀後期俄國作家。著有《戈羅夫略夫一家》、《莫名其妙的故事》及童話三十多篇。

　　④　屠格涅夫（1818－1883），著名作家，作品有《獵人日記》、《羅亭》、《貴族之家》、《前夜》、《父與子》及中篇小說《阿霞》等。

　　⑤　奧斯特洛夫斯基（1823－1886），劇作家。作品有《大雷雨》、《白雪公主》、《來得容易去得快》、《沒有陪嫁的女人》等。

　　⑥　列夫·托爾斯泰（1828－1910）十九世紀最偉大的作家之一。作品有《戰爭與和平》、《安娜·卡列尼娜》、《復活》及自傳性三部曲等。

　　⑦　「強力集團」，成立於一八五五年，以青年作曲家巴拉基列夫爲首，它的成員有居易（1835－1918）、穆索爾斯基（1839－1881）、李姆斯基—柯薩科夫（1844－1908）、鮑羅亭（1834－1887）等五人。他們的創作對俄國民族音樂的發展具有決定性的影響。

圖 115
彼羅夫
復活節的宗教行列
1861　油彩畫布

圖 116
彼羅夫
送葬
1865
油彩畫布　45 × 57cm
莫斯科國立特列恰可夫畫廊
（左圖）

圖 116-1
彼羅夫
投河的女人　1867
油彩畫布　68 × 106cm
莫斯科國立特列恰可夫畫廊
取材自英國詩人 T · 古德的詩
《嘆息橋》（下圖）

・繪畫

⑴批判現實主義的奠基者──彼羅夫

彼羅夫（ B.Γ. Перов ，1834-1882）是六十年代民主藝術的傑出代表。他的作品反映了一八六一年農奴制改革後的俄國社會面貌。揭示了沙皇制度的殘酷、教會的欺騙、商人的勢利、城鄉勞動人民的痛苦。在他的作品中鮮明地貫串了民主主義藝術的思想原則。

六十年代初，彼羅夫以完全新穎的題材，打開了俄羅斯藝術史上嶄新的一頁。他的三張作品：《復活節的宗教行列》（1861）、《鄉村傳教》（1861）和《飲茶》（1862）（三畫均藏於特列恰可夫畫廊），從各個不同的角度，揭示了沙皇專制統治的基石──教會的醜態。

在《復活節的宗教行列》（圖 115）中，彼羅夫描繪了六十年代農村中復活節時的情景。這是一幅簡陋、貧困，沒有覺醒的俄羅斯農村生活的縮影。積雪剛融時村道上的爛泥，沒有抽芽的禿樹，爛醉如泥的人們──所有這一切，加強了作品沉悶的氣氛。

在揭露教會真實面目的同時，彼羅夫並沒有美化六十年代的農民，他如實地描寫了農村生活的狀況。

《鄉村傳教》和《飲茶》，也分別描繪了農村小教堂內傳教的場面和神父的日常生活，揭示了教會的虛偽、腐化，以及在禁慾主義外衣下對物質生活的熱中。在六十年代初期彼羅夫這種對現實大膽的揭露，對俄國民主藝術傾向的發展，起了很大的推動作用。

一八六二年，彼羅夫作爲學院的公費生去巴黎學習。《盲人音樂家》、《賣唱者》、《巴黎城郊的節日》等都是這一時期的作品。異國的情調和生活方式完全與彼羅夫的創作風格格格不入，於是他在兩年以後重又回到俄國。

六十年代中期，彼羅夫由早期對教會的揭露，進一步轉向對社會黑暗的控訴。

《送葬》（圖 116）（1865 年，特列恰可夫畫廊）是彼羅夫六十年代中期的代表作品之一。著名詩人涅克拉索夫看過這張畫以後，稱彼羅夫

圖 116-2
彼羅夫
飲茶　1862
油彩畫布
43.5 × 47.3cm
莫斯科國立特列恰
可夫畫廊

圖 117
彼羅夫
最後一家酒店
1868
油彩畫布
51.6 × 65.8cm
（左圖）

爲「真正的哀悼詩人」。彼羅夫以抒情的筆調描寫了農村中的現實悲劇：嚴寒的冬天，全家惟一的勞動者死了，留下了寡母孤子爲他送葬。畫面上沒有眼淚，也沒有哭聲，在老馬駕著的破車上，首先使人注意的是農婦的背影。在冷落，空曠的道路上伴隨送葬的，只有那隻忠實的小狗。遠處一望無際白雪覆蓋的田野，黃昏來臨前的冷寂，鉛塊似的天空，村邊低矮的松林……單調的自然景色加強了整個畫面陰暗、悲哀的氣氛。彼羅夫用簡潔的語言勾引起人們無限哀愁的情緒，它使人聯想起涅克拉索夫《嚴寒，通紅的鼻子》這首長詩中的情節。詩人和畫家一樣，有力地描繪了農奴制改革後俄國農村的真實面貌。

繼《送葬》之後，《三套馬》（1866，特列恰可夫畫廊）和《女教師來到商人家》（1866，特列恰可夫畫廊）接著問世，彼羅夫在這兩幅不同題材的作品中揭示了六十年代俄國社會不同階層人們的遭遇。

在彼羅夫以後的作品中，婦女命運問題被提到社會問題的角度來描寫。《投河的女人》和《最後一家酒店》（1867、1868，均藏於特列恰可夫畫廊）就是這方面具有代表意義的作品。

從一系列草圖中來看，《投河的女人》的構思，並不是純客觀地在紀錄生活。在第一張草圖中，描寫了一大羣人好奇地、議論紛紛地圍著一個穿著豔麗服飾的女屍。而在完成的畫幅中，畫面上是在有霧的晨光中，岸上躺著剛被撈上的溺死者，她穿著黑裙，普通的皮鞋，顯然是一位爲生活奔波的勞動婦女，在屍體身旁坐著一位民警，他沈思地抽著煙，從他這一動態和情緒來看，清晨在河岸邊發現屍體，對他說已經是司空見慣的事了。彼羅夫在這裡去掉了多餘的景物和人羣，同時改畫了溺死者的服飾和形象，這正看出彼羅夫爲了加強作品的社會意義而進行的苦心構思。背景上晨曦中的克里姆林圍城和遠處正在冒煙的工廠，清楚地標明了事件發生的時代。人們在看過作品以後自然會生出這樣的問題：到底是爲什麼使這個勞動婦女走上了自殺的道路？

在《最後一家酒店》（圖117）中，彼羅夫以寥寥的筆墨，提出了同樣令人深思的社會問題：冬天的黃昏，在靠近市郊關卡的最後一家酒店的門前，在寒冷的雪橇上坐著一個農婦。她等待著正在酗酒的丈夫。陰沉的關卡，青灰色的積雪，灰黑房屋的龐大輪廓，從酒館門口射出的昏暗的燈光……一切對她來說是無限的淒涼。

彼羅夫的繪畫題材，深受當時文學作品的啟發，在某種意義上帶有文學插圖的特色，但又不僅僅是插圖，他用生動的造型語言，創造了不同凡響的藝術形象，為六十年代以後批判現實主義繪畫的發展，起了奠基的作用。

彼羅夫同時也是出色的肖像畫家。他在六十年代末創作了兩幅農民肖像畫《福瑪施卡——叟齊》（1868，特列恰可夫畫廊）和《流浪人》（1870，同前）。其中《流浪人》是文學作品中常見的形象。著名批評家斯塔索夫曾予以極高的評價：「是肖像，但還不止於此——是農民典型形象的速寫。」

一八七一～一八七二年，彼羅夫創作了當代文化名人的肖像組畫。劇作家奧斯特洛夫斯基，詩人馬依可夫，文學家陀思妥耶夫斯基、達耳等都包括在這個肖像組畫之內。這些肖像畫的共同特點就是形象上的質樸、真實、平易近人。畫家側重表現人物的精神狀態，因此把一切注意力集中於人物神態的表達上。如奧斯特洛夫斯基這位「黑暗的沙皇制度的揭露者」敏銳的、善於洞察一切的眼神，開闊的前額，富有特徵的髯鬚。陀思妥耶夫斯基臉上削瘦的肌肉，灰黃的眼珠，沉思的神情……為了同一目的，彼羅夫幾乎在每一幅肖像中，都非常注意刻畫對象的手。「手為心聲」這一創作的祕訣，在彼羅夫的作品中被十分重視。如陀思妥耶夫斯基骨瘦嶙峋的、緊握的雙手，奧斯特洛夫斯基平穩分放於兩膝的大手，都極富特徵，有助於表現對象的氣質。

彼羅夫在七十年代畫了一系列風俗畫，畫中以溫暖的情調，敘述了當時社會上的「小人物」——小市民及其他中產階層人民的生活，描寫了他們的歡樂與痛苦。這類作品中最有代表意義的是《獵人的休息》（1871，特列恰可夫畫廊），畫面的生活氣息，輕微的幽默，和文學的敘事情節，是這幅作品吸引廣大觀眾的主要因素。

彼羅夫在七十年代對狩獵題材感到特別的興趣。像《捕鳥人》、《養鴿者》等都是這組畫中較優秀的作品。彼羅夫在這些畫幅中再現了俄羅斯景色的魅力，使人們想起同時代屠格涅夫的小說《獵人日記》中美妙而饒有趣味的描寫文字。

彼羅夫是在車爾尼雪夫斯基和杜勃洛留波夫的美學影響下成長起來的藝術家。在俄羅斯六十年代民主革命高漲聲中，他以自己的藝術提出

了許多重要的社會問題，這是彼羅夫創作中最珍貴的部分。他與當時的文學家涅克拉索夫、奧斯特洛夫斯基等作家有許多類似之點：既鞭策了社會的醜惡，又肯定了新生的先進的事物。他是一位名副其實的繪畫中的革新者。

在六十年代的繪畫領域裡還有一些畫家，他們的作品充滿了對被損害者和被侮辱者的同情。

涅伏列夫（ Н.В. Неврев ，1830－1904 ）在《議價》（ 60 年代，特列恰可夫畫廊 ）一畫中，第一次公開，直接地譴責了農奴制度的殘酷罪惡。畫面上是買賣農奴的場面。雖然這幅作品完成的年代已在農奴制取消以後，但在當時仍然具有很大的現實意義，因爲買賣農奴的殘餘在一八六一年以後還繼續了很長的時間。涅伏列夫在揭露農奴制度野蠻的同時，也揭露了所謂「文明社會」的虛偽。

涅伏列夫的另一張作品《養女》（ 1867，特列恰可夫畫廊 ）描繪了年輕婦女可悲的命運，這一作品與當時奧斯特洛夫斯基的同名劇本在構思上有著密切的聯繫。

六十年代在揭露統治者們腐朽的靈魂和道德面貌方面最打動觀衆心靈的作品，是普基寥夫（ Н.В. Пукирев ，1832－1890 ）的《不相稱的婚姻》（ 插圖 9 ）（ 1862，特列恰可夫畫廊 ）。這是六十年代有關婦女命運問題的最傑出的藝術描寫。在畫面上，戲劇性的矛盾達到了最高潮，神父給新婚夫婦交換戒子，在昏暗的教堂中，新郎拿著蠟燭，斜視著身旁的姑娘，他已經掩飾不住自己的衰老：下塌的眼睛，滿額的皺紋，已經脫落得差不多的頭髮，他在年齡上完全可以做身旁姑娘的祖父。新娘勉強拿著燭火，眼睛哭腫了，眼淚流盡了，但她仍然逃脫不了命運對她的捉弄，她現在是任人擺布。畫左角上背光的神父猥瑣的側影，引起人們內心的憎惡。在新郎背後的人們，從外形特徵上來分析，是一羣與新郎同一社會地位，同樣卑劣的親屬；在新娘的身後，站著兩個憤憤不平的年青人。那個雙手交叉於胸前的，是普基寥夫的自畫像。

這是一張從內容到形式都極不一般的作品，畫面上的每一個形象，都帶有肖像的特徵。畫幅的尺寸，也是六十年代罕見的。畫面上的人物相當於真人大小。打破了六十年代畫面較小的常規。同時，在普基寥夫的構圖上，人物都只半身，使全部筆墨都集中到主要人物表情和內心的

刻畫上。

　　六十年代的優秀作品，還有普良尼斯尼柯夫（И.М. Прянишников
，1840－1894）描寫喪失人類尊嚴的、屈辱的小人物《調笑者》（1865）
；尤桑諾夫（ А.Л. Юшанов ，1840－1866）描寫阿諛、奉承醜態
的作品《歡送上級》（1864）；伏爾柯夫（ А.М. Волков ， 1827
－1873） 描寫社會道德敗壞的作品《解除了的婚約》（1860）和年輕藝
術家雅柯比（ В.И. Якоби ，1833－1902）的《囚犯在押解途中的休息》
（1861）等，這一系列作品，從各個不同的方面暴露了社會的畸形和醜
態，在喚起人民對現實的認識上起了積極的作用。

　　由於六十年代的繪畫與文學作品有著密切的聯繫，所以特別注意情
節的完整性和細節描寫的具體性，大部分繪畫都具有文學插圖的性質，
色彩和表現技法還不夠完善。

　　六十年代在文學和繪畫中社會性題材的崛起，是爲當時的歷史條件
所決定的。一八六一年農奴制取消前後，人們對社會問題十分敏感，爲
了暴露產生這類不平現象的社會根源，促使藝術家們尋找相應的表現形
式，批判、揭露、諷刺就成爲進步藝術常用的表現手段。上面提及的一
系列藝術家，特別是彼羅夫的創作中，可以明顯地看到這一特徵。

⑵從彼得堡自由美術家協會到巡迴展覽畫派

　　進步的社會思潮和繪畫領域的新變化，猶如一陣春風吹進了皇家美
術學院，在一向沉寂的學院圍牆裡產生了強烈的反響。

　　還在十九世紀上半期，學院已逐漸接受走讀的旁聽生，並且建立了
考試制度。因此，外省的許多非貴族出身的青年也有了進入學院的機
會。這些學生帶著濃郁的鄉土氣息，思想比較活躍，他們對學院沉悶的
古典主義教育感到枯燥乏味，對古代的希臘和羅馬感到陌生，對以宗教
故事爲題材的藝術感到虛僞。這些年輕人渴望用自己的畫筆來表現自己
所熟悉、所熱愛的家鄉和人民的生活。然而學院的教條卻不允許。這就
不能不引起他們日益強烈的反感了。

　　以前的學生，只要一進入學院，就如同進入象牙塔，受到小心翼翼
的「保護」。他們不能與院牆外的普通人接觸，古典藝術作品裡的人物
是他們學習的典範，美好的景色全在義大利和法國古典主義畫家的畫面

上。他們把教授當作奧林匹斯山（希臘神話中衆神居住的神山）上的神仙，當作引導自己進入藝術殿堂的上帝。然而，隨著春風的吹拂，終於發生了變化。當學院領導正在洋洋得意地高舉古典主義大旗的時候，他們怎麼也沒有想到，自己的權威將要受到挑戰。

一八六三年，學院公布了畢業生的金質大獎章競賽題目——《瓦爾加列的宴會》，這是一個斯堪地納維亞的古代神話故事，描寫死神聚宴的場面，畫面上的人物和道具都由學院統一規定。這個題材遠離現實生活，與時代潮流格格不入，束縛了學生的思想和接觸現實的自由。於是一輩年輕人聯名向學院上書，強調十三個油畫系的畢業生同畫一個題目，不能發揮各自的長處和特點，希望學校當局諒解和滿足他們的要求。

皇家美術學院的領導認爲這是空前未有的越軌行爲，指責他們的請求帶有某種政治色彩，因而嚴加拒絕。其實，學院裡的某些教授早就注意到許多學生對「高尚」題材不感興趣，而偏偏熱衷於「低級」的風俗畫了。這些來自外省和遙遠邊區的學生，暑期回家住在鄉間，在開學後帶回來的寫生稿中，盡是農民、大車、草鞋，這些是使教授們高貴的眼睛受到褻瀆的「低級、庸俗」的東西。在教授們看來，學生不畫健美的古代裸體，而畫衣衫襤褸的農民，不畫希臘羅馬的廊柱，而畫鄉間歪歪斜斜的籬笆和草屋，簡直是大逆不道。

面對學院領導的蠻橫決定和教授們的無理指責，十三名油畫系和一名雕塑系的畢業生毅然離開了美術學院，以表示對學院陳規的抗議。他們推舉富有組織才能和善於思考的克拉姆斯科依爲領袖，在離學院不遠的地方租了一所住宅，正式成立了「彼得堡自由美術家協會」，大部分人都搬到那兒，住在一起。

這些青年充滿著探求真理的精神，他們認爲藝術負有社會使命，不能僅僅滿足少數人的需要，而應像當時的文學一樣，反映社會的現實生活。十四個人按照車爾尼雪夫斯基的小說《怎麼辦》中所描寫的公社原則生活，在一起畫畫、學習、探求藝術上的各種問題，彼此間嚴格要求，開誠布公地批評作品中存在的缺點。每年夏天，多數成員回到自己的家鄉，秋天回來時，帶來許多新穎的畫稿和描繪民間生活的作品。冬天，他們就著手畫一些大幅的歷史畫，或爲訂件者畫肖像和聖像畫，賺一點

錢以維持生活。他們還經常在住處舉辦小型的作品展銷，以擴大社會影響。

一八六四～一八六八年，是這個協會最繁榮的時期。每星期四，他們定期舉行晚會，一般有四五十人參加。大廳中放著長桌，備有紙張、鉛筆、顏料，大家可以自由作畫，也可以寫詩或討論哲學、美學上的問題，還有人朗誦青年們喜愛的文學作品，研究一些他們感興趣的論文，如車爾尼雪夫斯基的《藝術與現實的美學關係》、皮薩列夫的《美學的破滅》、蒲魯東的《藝術、藝術之基礎及其社會意義》等。有時晚會上還傳播一些皇家美術學院內部的趣聞，青年們毫無顧忌地揭露、嘲笑那些脫離生活的僵化了的老古板「權威」。

在這樣的晚會上，有幾個人物特別活躍。比如後來成為風景畫名家的希施金，他長得像個地道的俄國農民，有著一雙粗壯、結實的手，但就是這雙手精細地描繪了優美的俄羅斯大森林。他的學生華西里耶夫是一個剛滿十九歲的青年，才華橫溢，知識淵博，談吐不凡，在同伴中威信很高。克拉姆斯科依則是晚會的當然主持人，他的持重、智慧、風趣，總是把人們吸引在他的周圍。

星期四聚會吸引了社會上的許多藝術愛好者和美術學院的低年級同學，他們爭先恐後地趕來參加。晚會上的民主氣氛和自由結合的形式，給青年人留下了極其美好和深刻的印象。

「彼得堡自由美術家協會」的產生，是十九世紀六十年代俄國民主運動發展的必然結果，是文化領域中繼《現代人》和「強力集團」之後的又一個重要的進步組織，它顯示了在俄國繪畫領域裡已經有了足夠的力量與皇家美術學院分庭抗禮。但是，「彼得堡自由美術家協會」的成員對自由和民主的嚮往還是空想的，他們缺乏堅定的思想基礎，而且十多人長期過著公社形式的集體生活，也出現了很多具體的實際問題，他們不得不思考更為求實的長久之計。

一八七〇年，莫斯科的畫家米塞耶多夫、蓋依、彼羅夫等發起成立一個全俄羅斯的藝術家聯合組織「巡迴藝術展覽協會」。這個倡議得到了瀕於解散的「彼得堡自由美術家協會」成員的積極響應。克拉姆斯科依立即參與了新協會的籌備工作。一八七〇年十一月二日，新協會的章程得到了俄國內務部的批准，這個日子，一般就被認為是「巡迴藝術展

覽協會」成立的日期。

　　「巡迴藝術展覽協會」一開始就提出了比較切合實際的任務：團結所有的進步藝術家（凡有志於爲俄國民主藝術而努力的藝術家都可申請入會），每年舉行定期的畫展；展覽會除在首都展出外，還要到彼得堡以外的城市去展出，使俄國的繪畫和雕刻能與更多的人接觸；設立固定的組織，定期商討有關藝術創作問題，負責出售展覽會的作品。協會要求成員按照車爾尼雪夫斯基的美學原則進行創作，這些原則是：「美就是生活」，「藝術家的任務不在於追求那些不存在的美，也不在於去美化現實生活，而在於真實地再現生活」。

　　由此可見，「巡迴藝術展覽協會」不僅提出了健康、鮮明的創作綱領，而且具有解決實際問題的求實精神，這樣，它就有可能把要求進步的藝術家最大限度地組織在一起，爲實現共同的目標而奮鬥。

　　一八七一年十月二十八日，第一次巡迴藝術展覽會在彼得堡正式開幕。這次展覽的規模並不大，有十五名畫家及一名雕刻家參加。共展出四十七件作品，其中有些作品立刻馳譽全俄，成爲俄羅斯藝術史上的傑作，如蓋依的《彼得大帝審問王子阿列克賽》、彼羅夫的《陀思妥耶夫斯基肖像》和《獵人的休息》、薩符拉索夫的《白嘴鳥飛來了》、克拉姆斯科依的《五月之夜》、希施金的《松樹林》和雕刻家安托柯爾斯基的名作《伊凡雷帝》等。

　　第一次巡迴藝術展覽會獲得了很大的成功，人民第一次在公開的展覽會上看到描寫自己生活和自然風景的作品。有人這樣敍述過當時的盛況：「巡迴藝術展覽會是藝術的真正勝利，觀眾在展覽會上就像在節日裡一樣。」進步的諷刺作家和批評家薩爾蒂柯夫・謝德林在一八七一年看過展覽以後贊許道：「藝術對人民說來不再是祕密，這下不論是誰，有名無名，都有權利來討論和研究我們今天的生活。」

　　展覽會在彼得堡展出後，又去莫斯科、基輔、哈爾科夫等城市巡迴展出，在各地都受到了熱烈的歡迎。在此以前，外省不必說，即便在彼得堡，人們也只能看到少數貴族的肖像畫，或報章雜誌上刊印的複製品（多爲冰冷的宗教畫成難懂的歷史畫）；而現在，人們在展覽會上第一次看到了自己熟悉的鄉土風情。第一次巡迴展覽會，表明了俄羅斯藝術進入了歷史的新階段。從前僅供少數人欣賞的繪畫和雕刻，如今已與廣

大羣衆見面，爲促進藝術爲社會服務和藝術的普及方面作出了貢獻。

　　自一八七一年以後，「巡迴藝術展覽協會」幾乎每年都舉辦一次展覽，其社會影響也隨之擴大。從此，「巡迴藝術展覽協會」組織的展覽會，稱作「巡迴藝術展覽」，參加的成員稱作「巡迴展覽畫派」，也簡稱「巡迴畫派」。在七十和八十年代，「巡迴藝術展覽協會」經歷了最繁榮的時期。除了老一輩的創始人還不倦地進行創作以外，在協會中增加了一批新生的力量。俄羅斯十九世紀後期藝術史上的大師如列賓、蘇里科夫等都在這個時期先後加入了協會組織。巡迴展覽畫派的陣容日益壯大，與學院藝術形成了針鋒相對的局面。在當時人民的心中，批判現實主義與巡迴展覽畫派是同義語。

　　巡迴展覽畫派的題材，與人民的現實生活和俄羅斯民族歷史有著密切的聯繫，風俗畫、風景畫、肖像畫、歷史畫，得到了廣泛的發展。

　　風俗畫在巡迴展覽畫派的創作中占有主導的地位。他們繼承了六十年代的藝術傳統，在新的歷史條件下，深刻地、全面地反映了現實生活。他們既批判、揭露、諷刺一切否定的東西，同時也表現肯定的、值得歌頌的現象。

　　巡迴展覽畫派的歷史畫具有一些新的特徵。歷史畫家們不再以古代神話和聖經爲主要題材，而以民族歷史中重要的事件作爲描寫中心。在一定程度上突出了人民羣衆的歷史作用，表現了作者對人民歷史命運的關切。

　　肖像畫在巡迴展覽畫派的創作中具有重大的意義。藝術家描繪了社會上進步的、值得肯定的人物，並力圖把他們作爲道德理想的代表來表現。

　　風景畫在巡迴展覽畫派的創作中也得到了進一步的發展。與學院派那種「高尚的義大利風景」不同，巡迴展覽畫派描寫簡樸、雄偉的大自然，著意表現它內在的詩意和美。

　　巡迴展覽畫派的作品，不論那一種題材，對人民都十分親切。因爲他們在進行藝術構思時，首先考慮的是作品在人民生活中的作用，讓人們更深刻地去理解生活，通過作品引起羣衆對藝術的興趣。

　　「巡迴藝術展覽協會」的成長不是一帆風順的。在它發展的過程中，經受了各種考驗。沙皇政府的宣傳機關對巡迴展覽畫派進行了污蔑

和攻擊，官方報紙上經常出現「批評家們」的辱罵文章。另一方面，學院派的所謂「高尚藝術」對畫家們進行不斷的誘惑。在一八七四年，皇家美術學院曾提議把學校展覽會與巡迴展覽會合併展出。當這一企圖遭到拒絕以後，學院就與巡迴展覽畫派為敵，除了停止供給展覽場所以外，禁止領學院獎學金的學生參加巡迴畫展。為了削弱「巡迴藝術展覽協會」的影響，學院還另外組織了「藝術作品展覽協會」，公開吸收會員，並給予他們各種優待，並在章程中也提出在彼得堡和莫斯科以外的城市巡迴展覽作品。但「藝術作品展覽協會」與學院的展覽會一樣，作品展覽時門庭冷落，沒有得到人民羣衆的支持。

一八八一年，「藝術作品展覽協會」再次提出與「巡迴藝術展覽協會」合併的建議，又一次遭到拒絕，這顯示了巡迴展覽畫派有足夠的力量抨擊學院藝術的進攻。直到九十年代中葉，皇家美術學院在維持不下去的情況下進行大規模的教學改革。在新的歷史條件下，巡迴展覽畫派的許多人都參加了這次改革活動，他們認爲學院終究是一個有歷史傳統的培養藝術人才的場所，如果能使學院具有較爲進步的教學製度，這對培養青年一代將大有好處。所以在學院改革後，一部分有相當聲望的藝術家，如列賓、波連諾夫等，都參加了學院的教學工作。

巡迴展覽畫派之所以能在十九世紀後期的藝術史上大放異彩，是與這個組織的領導者的作用分不開的。克拉姆斯科依和斯塔索夫是巡迴展覽畫派藝術思想的指導者。他們在美學觀點上，贊同車爾尼雪夫斯基的唯物主義美學，認爲只有周圍的現實生活才是藝術創作的基礎。他們一致認爲藝術是教育人民的，藝術家是社會活動家。因此他們不倦地爲批判現實主義的、具有民族特點的藝術而鬥爭。

斯塔索夫（ B.B. Стасов ，1824－1906）是一位傑出的理論家，擔任俄國「帝國公共圖書館」美術部主任，他對十九世紀後期兩個藝術組織「巡迴藝術展覽協會」和音樂界的「强力集團」在理論上和實際工作中的支持，起了極大的作用。這位具有無比熱情的政論家對新的進步的事物有驚人的敏感。畫家們和音樂家們要求建立民族藝術和使藝術與人民相結合的願望，得到了斯塔索夫熱烈的支持。他曾經說過：「只有這樣的藝術是偉大的，需要的，神聖不可侵犯的──它不滿足於古老玩物，而是睜大了眼睛觀看周圍所發生的一切。」

斯塔索夫關懷青年藝術家的成長，他經常給予青年人以各種幫助。他鼓勵他們的進步，批評他們的缺點。他教育青年必須掌握知識，他說過：「只憑才能——是不夠的，藝術必須有知識。」

在巡迴展覽畫派和「強力集團」活動的年代裡，官方評論沒有中斷過對他們的攻擊，斯塔索夫以尖銳的論戰回擊了敵對派的進攻。

儘管斯塔索夫在評論十八世紀的俄羅斯藝術及對個別藝術家的評價中曾有某些偏頗，但這並不影響他對十九世紀批判現實主義的發展所作出的貢獻。他和克拉姆斯科依一起，在巡迴展覽畫派的成長過程中，作出了巨大的努力。由於他們對這個組織經常的關懷——包括從組織工作到藝術創作，巡迴展覽畫派才具有堅強的生命力。

對巡迴展覽畫派成員的培養起了積極作用的，是傑出的教師契斯恰可夫（П.П. Чистяков，1832－1819），他自一八七八年起開始在皇家美術學院從事教學。他確定了現實主義的教學原則，引導學生細緻地觀察對象。特別在素描教學中，他對形體、結構的基本訓練非常嚴格。他要求學生深思熟慮地、創造性地對待所描繪的對象，拋棄那些偶然的、非本質的細節，他還根據十九世紀後期俄國繪畫發展的趨向，製定了一整套具有民族特點的教學體係。契斯恰可夫觀察敏銳，善於發現學生的才能，並根據他們的特長予以發展。在他嚴格的教學要求下，培養了一大批繪畫基本功力過人的藝術家，如蘇里科夫、謝洛夫等。誠然，契斯恰可夫並沒有和古典主義以及學院的傳統決裂，也不具有斯塔索夫那樣的激情，但他的教學活動，為十九世紀後期藝術的發展作出了貢獻。

對巡迴展覽畫派起了很大協助作用的，還有畫廊的經紀人特列恰可夫（П.М. Третьяков，1832－1898），他是一位酷愛藝術的工業家，他從一八五六年起就開始系統地蒐集各種藝術作品，決心建立俄羅斯自己的民族畫廊。他是現實主義藝術積極的支持者和崇拜者，與當時藝術家有密切的聯繫。每年他從展覽會上購置優秀的作品，收藏在私人博物館中，他意識到，累積民族藝術財富是富有社會意義的活動。所以除了蒐集當代的藝術品外，他還努力蒐集古代包括聖像畫在內的各種藝術品。一八九二年，特列恰可夫正式把自己的收藏品轉送給莫斯科當局公開展覽，作為全市對廣大觀眾開放的公共畫廊。

在巡迴展覽畫派的畫家們只能以出賣作品來維持生活的條件下，特列恰可夫的活動就具有更大的意義了。從這裡反映了他本人對藝術的支持，畫家列賓說：「特列恰可夫的肩上擔負了整個俄羅斯油畫學派的生存重擔」。

巡迴展覽畫派從一八七○年正式成立，到一九二三年結束為止，存在了五十三年，其間開過四十八次展覽，每次展覽的規模不算很大，第一次展覽四十七件作品，第二次四十五件，第三次七十一件，第四次八十五件……每次展覽都有出色的創作問世。

巡迴展覽畫派是批判現實主義文藝思潮在美術中的反映，是十九世紀後期俄國特定的歷史條件下的產物，它自然不可避免地具有時代的局限性。人道主義在作品中表現得比較普徧。畫家們同情勞動人民，但不能給他們指出一條出路，這是由於畫家們自己一方面是俄國社會的叛逆者，另一方面又是這個社會的依附者，他們既譴責社會的醜惡，同時也和這個社會保持千絲萬縷的聯繫。雖然如此，巡迴展覽畫派的藝術，揭露了封建農奴制的殘餘和資本主義的罪惡，對沙皇專制制度起了破壞作用。其重要的意義在於它造就了一大批傑出的畫家，他們把俄羅斯美術推向輝煌發展的新階段。

⑶巡迴展覽畫派的舵手──克拉姆斯科依

在巡迴展覽畫派的畫家中，首先應該提到的是它的組織者克拉姆斯科依（ И.Н. Крамской ，1837－1887）。從「彼得堡自由美術家協會」到「巡迴藝術展覽協會」，他一直在其中起著核心的作用。同代和年輕一代的藝術家無不贊賞和尊重他的才能。

克拉姆斯科依出生在俄國中部的伏龍涅什省奧斯特洛戈日斯克城的一個貧苦的小市民家裡，十六歲以前，當過跑差和記事員。一八五三年，他跟隨一個流動的照相師學習修底版，後來到了彼得堡。由於勞動和生活的鍛鍊，他在自學中累積了豐富的知識，並於一八五七年考進皇家美術學院。由於他接受革命民主主義的思想影響較早，藝術見解比一般青年人成熟，因此他在同學中有相當高的威望。

克拉姆斯科依是一位嚴肅、認真、善於思考、重視理論探索的活動家。他認為對藝術的基本要求是民族性和思想性。他在《俄羅斯藝術之

圖118　克拉姆斯科依　沙漠中的基督　1872　油彩畫布

命運》一文中寫道：「我認爲藝術不可能是別樣的，它只能是民族的。」「我們要在表達光、色、氣氛方面不斷努力，然而不要失去藝術家最寶貴的品質——良心。」他告誡青年畫家，不要因爲迷戀形式面而有損於作品的思想內容。

在創作上，克拉姆斯科依是一位很有成就的畫家。他熟諳油畫的表現技巧，善於總結色彩、構圖等方面成敗的經驗。在第一次巡迴展覽畫派的展覽會上，克拉姆斯科依展出了一幅題爲《五月之夜》的作品，這是根據果戈里的同名小說畫成的，它描繪了烏克蘭的五月之夜一羣在愛情上受到農奴制摧殘而溺水自盡的姑娘的幽靈。畫面把小說中的哀傷之情在氣氛上作了充分的渲染。月色朦朧，詩意盎然，構圖、設色別開生面。

克拉姆斯科依雖長於抒情，但從藝術素質來看，他更是一位很有深度的畫家。他的創作範圍是廣闊的，他既是一位卓越的肖像畫家，又畫了爲數甚多的風俗、風景題材的作品。他的取材初看起來不同於其他巡迴展覽畫派畫家所慣用的題材。他沒有描寫城市貧民的生活，也沒有揭露農奴制改革後的農村面貌。克拉姆斯科依以最大的注意力集中揭示當代人物的內心世界，提出當時爲人們所關心的社會問題和道德問題，克拉姆斯科依對人物心理的刻畫，突出地表現在他的名作《沙漠中的基督》（1872，特列恰可夫畫廊）一畫中。他借用基督的形象和隱喻的手法，來表現知識分子決定選擇爲人民的幸福而獻身的主題。

克拉姆斯科依是繼亞歷山大・伊凡諾夫以後用德行和道義來解釋基督——自我犧牲者的精神面貌的藝術家。他把基督刻畫成爲一個平凡的，但卻富有哲學思想的社會改革者。因此他的形象完全沒有宗教氣味，畫面的主人公是一個現實的「人」。

《沙漠中的基督》（圖118），是一八七二年第二屆巡迴畫展上的中心作品之一。它的創作思想和藝術技巧得到了人們的贊揚。畫面上的黎明時光，地平線上升起的朝霞，湖濱石塊之間還未完全退卻的青藍色的夜景，所有這些景物描寫都有助於人物內心活動的表現。

爲了創作基督形象，他下了很大的功夫。他曾作過基督的肖像雕刻，又到克里米亞去尋找表達基督形象的環境。這些都說明了藝術家嚴謹的創作態度。

圖119　克拉姆斯科依　托爾斯泰肖像　1873　油彩畫布　聖彼得堡俄羅斯美術館

克拉姆斯科依另一張以心理刻畫見長的創作《無法慰藉的悲痛》（1884，特列恰可夫畫廊），是一幅揭示為自己的骨肉之死而忍受創痛的母親形象，據說這是作者看到沙皇對進步人士的迫害而產生的構思。

克拉姆斯科依在人物心理刻畫方面的才能，同樣成功地表現在他的肖像畫中。

七十年代和八十年代初，他塑造了一系列當代名人的肖像，如作家列夫·托爾斯泰、涅克拉索夫、薩爾蒂科夫·謝德林、藝術家希施金、李托夫欽科、安托柯爾斯基等。畫家不僅表現了這些人物的外貌特徵，而且對他們的精神面貌和心理狀態也有精細入微的刻畫。如列夫·托爾斯泰的肖像（圖119）（1873，俄羅斯博物館）便是一例，這幅肖像畫是克拉姆斯科依受特列恰可夫之托，特意到托爾斯泰的故居雅斯納雅—波良納去畫成的。托爾斯泰當時四十五歲，正在寫作《安娜·卡列尼娜》，是體力和精神十分旺盛的時期。畫面上的托翁臉部表情安靜沉著，他那富有洞察力和無比智慧的眼睛特別炯炯有神。

在克拉姆斯科依的肖像創作中，涅克拉索夫的肖像（圖120）（又名《涅克拉索夫於「最後之歌」時期》1877–1878，特列恰可夫畫廊），特別引人注目。克拉姆斯科依是在詩人逝世的前幾個月才開始作這幅畫的。當時涅克拉索夫病情已經十分嚴重，但他仍然繼續在寫他的《最後之歌》。詩人的堅強意志和不屈的生命力，使他克服了肉體上的痛苦。他躺在長沙發上，手裡拿著筆和詩稿，身旁小桌上放著藥物、茶杯和手鈴，沙發下是詩人常穿的便鞋，牆上鏡框中掛著別林斯基的半身肖像。克拉姆斯科依帶著無限的惋惜和尊敬的心情，真實地記下了室內的這些有助於表現人物性格的細節，這是他創作中惟一的把肖像描繪在真實環境中的作品。

特列恰可夫畫廊中陳列的《無名女郎》（插圖10）（1883），是一幅有時代感，有高度美學價值的作品。在這幅畫前，人們不能不為畫家精湛的藝術表現力所激動。畫家描繪的是一位十九世紀後期具有獨立人格的知識婦女的形象。她氣宇軒昂，儀表非凡，穿戴著北國冬季裡上流社會女性的流行服飾，坐在華貴的敞篷馬車上，高傲地望著觀眾。人們傳說這是克拉姆斯科依塑造的安娜·卡列尼娜的形象。因為他創作此畫的時間，正值小說《安娜·卡列尼娜》問世不久，是在俄國社會引起轟動的

圖120　克拉姆斯科依　涅克拉索夫肖像　1877-1878　油彩畫布　莫斯科國立特列恰可夫畫廊

八十年代初。根據克拉姆斯科依與托爾斯泰的關係，以及畫家善於在文學作品中尋找創作題材這些情況，這一說法不無道理。

特別值得一提的是，克拉姆斯科依繼承了六十年代民主藝術的傳統，留下了一組勞動者的肖像畫，如《山林看守人》、《米涅·梅西耶夫》、《手拿馬勒的農民》等，這是一些他在故鄉常見的農民形象。他們正直、純樸、善良，世世代代在俄羅斯的土地上辛勤勞動，然而，在過去的俄國肖像畫中，卻從來沒有他們的一席之地。克拉姆斯科依用親切的筆調，突出他們的智慧、勤奮和覺醒。這類題材在巡迴展覽畫派中比較有代表性。

一八八〇年左右，當克拉姆斯科依已是一位大名鼎鼎的肖像畫家時，他卻創作了一幅特具抒情詩意的《月夜》。這幅畫與他十五年前的那張《五月之夜》在表現手法上十分接近，堪稱姊妹作。《月夜》描寫的是春末夏初的晚上，在寂靜的莊園中，一個穿著白色長裙的姑娘正在池塘邊的長椅上憂傷地沉思。作品的題材、情調，接近屠格涅夫的小説《僻靜的角落》。這幅畫深得人們喜愛，流傳極廣。

不幸的是，隨著後期生活環境的變化，克拉姆斯科依晚年在生活習慣和性格上都發生了一些令人遺憾的變化。他經常出入上流社會，名氣越來越大。人們用高價訂購他的作品，顯貴們用馬車接送他為自己畫像（他的一張肖像畫定價高達五千盧布）。他變得十分富有，甚至在作畫時也穿著鑲有綢緞襟子的長禮服，最新式的鞋子和流行的大紅花襪。他當時不到五十歲，但已瘦弱多病，顯得非常衰老，頭髮幾乎全白了，外表像個七十歲的老人。他同巡迴展覽畫派的年輕一代也不再像過去那樣親近，講起話來總是慢吞吞地拖長腔調，而且經常發脾氣，暴躁不安。但是即便在這時，人們都還遷就他，因為大家記得舊日寬厚的、善於和別人相處的、有毅力的克拉姆斯科依，感謝他過去對青年人的愛護和關懷。

克拉姆斯科依去世的那天早晨，他正在給一位叫拉鳥赫甫斯的醫生畫像。就在他們進行活潑的交談過程中，醫生發現畫家的眼睛老是看著他不動，接著踉蹌了幾步，便直挺挺地倒在地上，調色板跌落面前。等醫生趕過去扶他時，他已經離開了人世。

人們為克拉姆斯科依舉行了動人的葬禮。在彼得堡斯摩稜斯克墓地

圖 121　列賓　伊阿亦拉女兒的復活　1871　油彩畫布　229 × 382cm　聖彼得堡俄羅斯美術館

上，整整一個小時，人們鴉雀無聲，默默地，莊嚴地向這位俄國十九世紀後期批判現實主義繪畫學派的創始人之一，表示深切的哀悼。

⑷列賓和他同時代畫家筆下的俄國社會

爲巡迴展覽畫派的藝術活動作出了傑出貢獻的是列賓。

伊里亞·葉菲莫維奇·列賓（ И.Е. Репин ，1844−1930 ）是在克拉姆斯科依藝術思想的直接影響下成長起來的畫家。他生於烏克蘭哈爾科夫省丘古也夫城一個屯墾士兵的家裡，祖父和父親都經營過販馬生涯，所以他自小與下層人民有過較爲廣泛的接觸。還在少年時代他跟故鄉的聖像畫師學藝時，便聽説有個叫伊凡·克拉姆斯科依的聰明人，才華出衆，雖出身於平民，但已進了皇家美術學院。

一八六三年，十九歲的列賓從烏克蘭的邊區小城來到彼得堡。爲報考皇家美術學院作準備，他進了「 美術家獎勵會 」業餘學校。剛剛退出學院的克拉姆斯科依正在這裡教素描。列賓的好學和藝術天賦，得到了他的賞識。從此，他們過往甚密。

一八六四年一月，列賓考入皇家美術學院，開始了系統的、正規的技法訓練。但是，他不滿足於學院的教學，經常帶著自己的習作，到克拉姆斯科依的住所去接受指導、聆聽教誨。此外，他也是「 彼得堡自由美術家協會 」組織的「 星期四晚會 」的常客，不斷受到自由的藝術空氣的薰陶。這一時期的生活和經受的鍛鍊，對列賓一生的創作都有極大的影響。他在晚年所寫的回憶錄中，曾以專門的章節（《我的老師克拉姆斯科依》），記述了這位藝術前輩勤勞奮鬥和曲折的一生。

列賓自一八六四年進入學院至一八七一年畢業，整整學習了八個年頭。一八七〇年，莫斯科的幾位畫家正式發起成立「 巡迴藝術展覽協會 」，在倡議書上六名莫斯科畫家的簽名下面，還有十七名彼得堡畫家的簽名，其中就有列賓。那時他已是學院的高年級學生，有獨立創作的能力，藝術觀點與克拉姆斯科依息息相通。但是，他正式成爲巡迴展覽畫派成員，卻是一八七八年的事。因爲當時學院規定，不准領取美術學院獎學金的人參加巡迴畫派的展出，因此，列賓雖然早就參與了巡迴畫派的活動，但是一直沒有成爲它的正式成員。畢業時，他按照學院的命

圖122　列賓　伏爾加河上的縴夫　1868　油彩畫布　51.5×65.8cm　聖彼得堡俄羅斯美術館

題，畫了《伊阿亦拉女兒的復活》，並得到了金質大獎章和出國深造的機會。

《伊阿亦拉女兒的復活》（圖 121）（1871，俄羅斯博物館），是一張十分動人的作品，在半暗的只有幾支昏黃燭光照耀的房間裡，在死一般的靜寂中，人們在期待著奇蹟的來到。基督的莊嚴和年邁父親緊張、焦急的等待，構成了整個畫面肅穆的氣氛。躺在高臺上，身上罩著白色被單的伊阿亦拉女兒散著長髮，帶著花冠，彷彿正在沉睡。這張創作的意境是由藝術家童年時代看到姊姊烏斯佳之死的印象而來，因此畫面顯得特別真切和令人激動。

《伊阿亦拉女兒的復活》是列賓在創作中運用學院的技巧（構圖、人物、環境）和克拉姆斯科依畫派的現實主義精神相結合的成果。

與創作《伊阿亦拉女兒的復活》的同時，列賓從事《伏爾加河上的縴夫》（圖 122）一畫的創作。列賓在這張舉世聞名的作品中顯示了卓越的藝術才華。

還在一八六八年學生時代，彼得堡涅瓦河上縴夫的沈重勞動引起了年輕的列賓的同情，從那時起，他就開始醞釀一張描寫縴夫的作品。但在最初的構思中，他企圖把縴夫的痛苦和在河畔遊玩的人們同時表現在畫面上，以揭示社會的不公平和貧富懸殊的對比。

一八七〇年夏季，列賓和風景畫家華西里耶夫等去伏爾加旅行。伏爾加河兩岸典型的俄羅斯風光和伏爾加流域縴夫的生活，加深了列賓的感受，他蒐集了很多素材，同縴夫們交了朋友，傾聽他們訴說自己的經歷，所有這些堅定了他描寫伏爾加河上縴夫的信心。

十九世紀後期俄國的畫家和詩人都曾為縴夫非人的勞動感到激憤和不平，涅克拉索夫寫過關於縴夫的詩篇，畫家魏列夏庚、薩符拉索夫等也畫過縴夫的生活。他們從不同的角度表現了縴夫不幸的遭遇。列賓卻採取了不同於眾的處理方法，他把縴夫畫成既是不幸的勞動者，但又是英雄的人們。

在三年的創作過程中，列賓在人物形象、自然景色及色彩等方面進行了不倦的探索。在一八七三年，人們終於看到了這樣的畫面：寬廣的伏爾加河上，一羣拖拉著笨重貨船的縴夫緩慢地沿著沙灘前進。悶熱的空氣籠罩著一切，十一個餐風宿露、飽經寒暑煎熬的男人，拖著沈重的

腳步，默默地走著沒有盡頭的路。在這個由不同經歷、不同個性、不同年齡的勞動者組成的行列中，除了紅衣服的少年以外，其餘的人都有著共同的特徵：由於風吹日曬而變得黝黑的臉龐，破舊的衣服，堅毅的表情……這一切都說明了壓在這羣男子漢肩上的生活負擔有多麼的沈重。長期的艱難的共同跋涉，使他們練出了一致的步伐，培養了相互間的友愛和關切。畫家筆下的十一個人物，既是一羣生活在社會底層的縴夫，也是一支堅忍不拔的隊伍，他們從外形到精神世界，充滿了內在的美。在構圖上，列賓巧妙地利用了沙灘的地形和河灣的轉折，使畫中人物猶如一羣雕刻組像，被塑造在一座黃色的、隆起的底座上。正由於畫家布局上的匠心，這幅尺寸不很大的畫面產生了宏大雄偉的效果。此外，景色的描寫在畫中也起著不小的作用：開闊的河岸、一望無際的伏爾加河、遠方船桅上飄動的小旗，暗示著縴夫們正在逆風而行；而午後熾烈的陽光，則道出了在沙灘上一步一個腳印地行路的艱難。

　　這幅畫的問世，使文藝界的有識之士看到了俄國批判現實主義的勝利，也預見到了列賓未來的成就。

　　一八七三年，畫完《伏爾加河上的縴夫》以後，列賓就去法國留學。國外各種新的印象，擴大了列賓的眼界，在法國三年，列賓繪製了不少畫幅。《漁民的女孩》（1874，依爾庫茨克博物館）、《祈禱的猶太人》（1874，特列恰可夫畫廊）、《薩特闊》（1876，俄羅斯博物館）、《巴黎咖啡店》（1875，斯德哥爾摩私人收藏）等。從這些作品中，可以看出列賓在油畫技法上顯著的提高。

　　一八七六年，列賓回到俄國，開始了創作上的盛期。

　　《祭司長》（1877，特列恰可夫畫廊）是回國後的第一張名作。在這張肖像中，列賓刻畫了「僧侶之獅」，黑暗勢力代表者的形象。在祭司長那豎起的濃眉，勢利的，沒有同情心的眼睛，由於經常酗酒而紅腫的鷹鼻等外形上，列賓絲毫沒有掩飾他的本來面目。那肥大的雙手——一隻按放在挺起的肚子上，另一隻威嚴地拿著教會的笏杖，像熊一樣肥大而粗重的身子，幾乎占了整幅畫面。列賓把這位祭司長性情粗暴，妄自尊大，對一切事物都無動於衷的性格特徵，深刻地揭示了出來。

　　《祭司長》的模特兒，是列賓故鄉丘古也夫教堂的一名顯赫人物，名叫伊凡‧烏蘭諾夫。列賓對這位教會上層人物從內心到外形的描繪，已

遠遠超過了對某一具體人物的肖像刻畫，所以在畫的標題上只用其職務總稱，而無需再道出他的姓名。

《祭司長》的表現手法簡練、大膽，沒有多餘的筆觸。那寬大的袈裟和黑色的僧帽，在褐色和赭色的背景前，更予人以沉重的印象。這一俄國僧侶階級典型形象的塑造，使俄羅斯現實主義肖像藝術的水平，大大提高了一步。

繼《祭司長》之後，列賓展出了新作《庫爾斯克省的宗教行列》（插圖11）（1880－1883，特列恰可夫畫廊）。列賓借助外省小城鎮的宗教習俗，描寫了俄國由於資本主義發展而導致的階級分化。在麥收時節，橙黃色的薄霧籠罩著大地，參加宗教禮儀的善男信女們，在聖像前後形成了浩浩蕩蕩的隊伍。畫面中央是小省城裡的新興地主，她自命不凡，一本正經地托著聖像；在她身旁的僧侶和包稅商，則是受當局保護的中心人物；在他們前面，有正在熏香的教堂執事、唱詩班、虔誠地捧著空聖像匣的婦女，以及擡神龕的農民等。這個「正規」的行列，有騎馬的警察保護。行列的另一部分是農村的貧民，他們身背包裹，顯然是從遠方趕來的信徒，但他們沒有資格加入「正規」的行列。一個駝背、瘸腿的青年，竭盡全力地去接近神龕，但受到鄉勇的阻攔。列賓把這個心地純正、善良，但受到社會歧視的小人物的形象刻畫得相當出色。

這幅畫的色調統一，氣氛表現得很好，由於人羣的流動而引起的塵土和悶熱感，都得到了真實的表現，在技法上比《伏爾加河上的縴夫》又提高了一步。

列賓的視野很廣，除了風俗畫以外，他還創作了一系列出色的歷史畫。

如《索菲亞公主》（1879，特列恰可夫畫廊）一畫，列賓運用戲劇性的場面，通過對彼得大帝同父異母的姊姊、近衛軍叛亂的策畫者索菲亞公主被囚禁在修道院的具體描寫，揭示了十七世紀末、十八世紀初俄國宮廷中尖銳的鬥爭。接著他又用心理描繪的手法，刻畫了暴君和殺子者——沙皇伊凡雷帝的形象。

《伊凡雷帝殺子》（插圖12）（1885，特列恰可夫畫廊）這幅畫，列賓構思於一八八一年。那一年的三月一日，沙皇亞歷山大二世被民粹黨人暗殺。接著，俄國的革命者遭到殘酷鎮壓。列賓在回憶錄裡寫道：

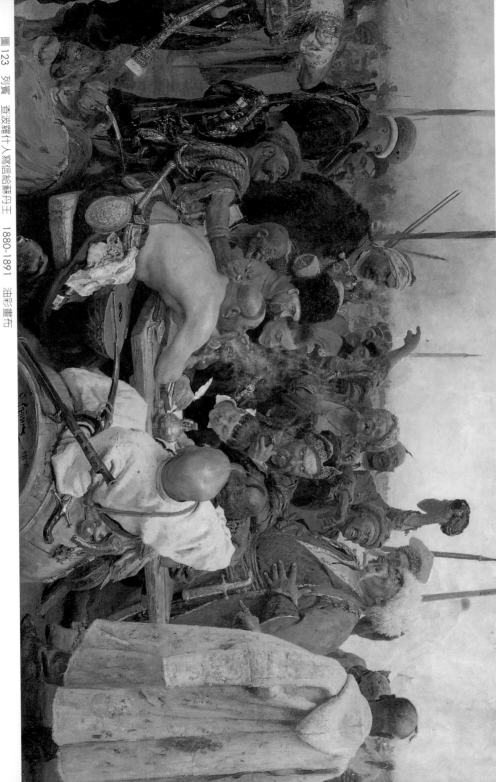

圖123 列賓 查波羅什人寫信給蘇丹王 1880-1891 油彩畫布

「這一年，是流血的一年……」在流血事件的啓發下，列賓決心拿起畫筆，借助歷史事件來隱喻、揭露沙皇統治者的凶殘。

伊凡雷帝（1533-1584）三歲即位，十七歲親政，自他開始，俄國君主稱爲「沙皇」。他生性殘暴多疑，血腥鎮壓人民起義和貴族反對派，所以在歷史上被稱爲「恐怖的伊凡」。十六世紀俄國政治上的尖銳鬥爭，也反映到他的家庭生活中。伊凡雷帝在盛怒之下用權杖打死了自己的親生兒子。列賓的畫，就是揭示了這個暴君——殺子者的悲劇。人們從畫面上可以看到，伊凡雷帝既承擔著父親殺死兒子後的懺悔和痛苦，又流露出意識到親手消滅王位繼承人時的恐怖與悲哀。他用蒼老的、血管突出的手，抱著奄奄一息的兒子，另一隻手拚命按住那流血的傷口，企圖挽回兒子的生命；而垂死的太子，無力地支撐在地毯上，死亡的陰影已籠罩著他。列賓對伊凡雷帝那種近乎神經質的外形和極其複雜的感情變化，刻畫得如此逼真，簡直達到了精細入微的程度。

《伊凡雷帝殺子》的思想内容，不僅在於揭露過去歷史上某個沙皇的罪惡，而且是影射當時沙皇統治的殘暴。因此這幅畫在公開展出時，曾被沙皇的特務機構派人破壞，用刀子割破了畫面。後來雖經修復，但畫幅已受到損傷。現在這幅名畫只得用特製的鏡框，固定在特列恰可夫畫廊的牆面上。

列賓繪的另一幅歷史畫《查波羅什人寫信給蘇丹王》（圖123）（1880-1891，俄羅斯博物館），以其英雄的羣像和樂觀的色彩，表現出與《伊凡雷帝殺子》迥異的繪畫風格。

查波羅什部族是十六至十八世紀烏克蘭第聶伯河下游部分哥薩克人的自治組織，他們大多是受不了封建地主壓迫而逃亡出來的農奴。列賓通過一個具體的歷史細節，再現了查波羅什人的一段光榮歷史。

畫面所表現的是：十七世紀時，勇敢、豪邁、熱愛自由的查波羅什人，以他們的首領伊凡·謝爾各爲中心，正圍坐在桌邊給土耳其蘇丹王覆信。他們用譏諷、嘲弄、尖刻的語言，回擊土耳其人對他們的誘降，恥笑蘇丹王的癡心妄想。人羣中不知是誰想起了一個恰到好處的措辭，引起了大家的贊賞和哄笑。整個畫面爲一片笑聲籠罩，由於年齡、性格、經歷、體質的不同，有的在哈哈大笑，有的在嘻嘻作笑，有的露出會心的微笑；在這笑的合奏中，伊凡·謝爾各含蓄地、胸有成竹地叼著

圖124 列賓 意外的歸來 1883-1888 油彩畫布 160.5×167.5cm 莫斯科國立特列恰可夫畫廊

煙斗，文書趕忙把那不可多得的妙句記下來。這場景充分顯示了查波羅什人豪放的性格和平等的、兄弟般的相互關係。

這張畫的第一張草圖，作於一八七八年。當時列賓在莫斯科近郊阿勃拉姆采夫的馬蒙托夫別墅作客，在某次晚會上有人講起了查波羅什人的故事，列賓深為查波羅什人豪邁和勇敢的性格所激動，於是產生了這幅創作的構思。在八十年代，為了蒐集有關的歷史資料和尋找在烏克蘭聚居的查波羅什人的後裔，列賓先後三次去烏克蘭作調查研究，豐富自己的印象，並修改構圖。因此我們現在所見到的這張作品，不論在服裝、用具、裝飾品、樂器等的描繪上，畫家都是經過認真推敲的。

這幅畫展出以後，博物館和私人收藏家紛紛向列賓定購。列賓用了幾年時間，畫了同一題材的好幾幅變體畫，以滿足定購者的要求，因此這幅畫流傳很廣，尤其在烏克蘭列賓的家鄉一帶，幾乎是家喻戶曉。

在創作上述歷史畫的同時，列賓還以十九世紀後期俄國民粹派反對沙皇專制的政治事件為素材，畫了一組油畫，較聞名的有《拒絕懺悔》、《意外的歸來》、《宣傳者被捕》等。

列賓的這一組畫，醞釀於七十年代後期，那時民粹黨人的形象在進步知識分子的心目中還相當崇高。列賓在自己的作品中著力刻畫了早期民粹黨人高尚的革命品質和不妥協的精神面貌。

為了確切地表達《宣傳者被捕》（1878-1892，特列恰可夫畫廊）一畫的創作構思，列賓在十餘年的創作過程中進行了艱苦而頑強的努力。他畫了許多變體畫，只在最後的完成稿中，才確定以宣傳者被捕的場面來突出革命者的形象和展示主題。

列賓一方面表現了革命者臨危不屈的品質。同時也客觀地表現了這位尚未為人民理解的宣傳者的孤立處境，從畫上不多的人物中，只有在裡屋探頭向外的姑娘對他表示同情，其他畏縮遠處的農民，也都是為著看熱鬧而來的。

列賓是民粹派的同情者，然而他又是一位深刻的現實主義者，在作品中他自覺、不自覺地觸及了民粹黨革命活動的局限性——與廣大人民的遠離。列賓把英雄人物放在鬥爭最尖銳的場面上和失敗的環境中來刻畫，是符合於歷史的真實的。

在《拒絕懺悔》（1879-1885，特列恰可夫畫廊）一畫中，列賓集中

圖 125　列賓　穆索爾斯基肖像　1881　油彩畫布　64.5 × 53.4cm　莫斯科國立特列恰可夫畫廊

地表達了革命者的崇高品質和精神面貌。

　　拒絕臨刑前的懺悔，是當時革命者對沙皇暴政有力的抗議，也表示革命者對無神信仰的忠貞和視死如歸的氣節。列賓在革命者果斷和安然自若的神態中，在他輕蔑地對待前來接受最後一次懺悔的神父的目光中，表達了這位令人肅然起敬的成熟的革命者的形象。

　　《意外的歸來》（1883－1888，特列恰可夫畫廊）是列賓的名作之一，在這裡，藝術家把英雄人物放在生活環境中來處理，描寫了革命者從流放地歸來剛進入家門的瞬間，通過全家每個成員細緻的心理刻畫突出了主人公的形象。

　　在革命者的形象上，列賓作過幾次重大的修改。最初的革命者是一個女學員，後來才改成男主人，這樣既使作品具有更大的說服力，同時也使情節更富於戲劇性。

　　由於列賓在構圖上的獨運匠心，畫面布局和環境、陳設，以及每個人物的心理活動，都以革命者為中心展開，突出了這個人物在整個畫面上的作用。同時，列賓又選擇了晴天的上午作為革命者歸來的時刻。美好的陽光照進了房間，這正好與人們喜悅的心情聯繫。畫面明朗的色調，象徵男主人意外歸來而帶給全家重逢的歡樂。

　　《意外的歸來》（圖124）於一八八四年展出在第十二次巡迴展覽畫展上，受到了當時所有進步階層熱烈的推崇和反動統治者的攻擊。斯塔索夫對列賓八十年代三幅描寫革命者的作品——《宣傳者被捕》、《拒絕懺悔》和《意外的歸來》，予以崇高的評價。他這樣寫過：「這才是歷史，這才是現代生活，這才是真正的今天的藝術。」

　　列賓不僅是一位優秀的風俗畫家、歷史畫家，同時也是卓越的肖像畫家。他把肖像稱作「最有現實意義的繪畫體裁」。他為同時代各個階層的代表人物作了各種類型的肖像。

　　《穆索爾斯基肖像》（圖125）（1881，特列恰可夫畫廊），是列賓的肖像傑作之一。俄羅斯作曲家穆索爾斯基（1839－1881）是強力集團的主要成員之一，他為俄羅斯音樂的形成和繁榮作了重要貢獻。他譜寫的大型歌劇《鮑里斯·戈都諾夫》和《霍凡欣納》，在俄國舞臺上長期上演，他根據民歌創作的許多浪漫曲，在羣眾中廣為吟唱。他在作品中描寫俄羅斯的平民，表達他們的喜怒哀樂。由於巡迴畫派與「強力集團」

有著共同的藝術追求，所以列賓與穆索爾斯基結下了深厚的友誼，當列賓爲這位音樂大師畫像時，穆索爾斯基已住進醫院，病情十分嚴重，但在畫面上我們並不感到他是一位垂危的病人。他半低著頭，雙眼凝視著右上方，好像在傾聽一曲優美的樂曲，又好像在構思新的樂章，更似乎在默默地回顧，總結自己即將結束的一生⋯⋯列賓以無限深情的筆觸，爲人們留下了俄羅斯十九世紀天才音樂家動人的形象。

列賓在一八八三年所作的《斯塔索夫肖像》（俄羅斯博物館）是畫家和批評家一起出國時在德累斯頓畫成的。由於對被描繪者的熟悉和深厚的友情，列賓把自己對斯塔索夫的表白：「我愛您這無情的、真誠的、雄壯的人物——」恰到好處地傳達在這張肖像之中。由於列賓在八十年代用筆上的豪放和灑脫，加強了這幅作品的藝術感染力。

《托爾斯泰肖像》（1887，特列恰可夫畫廊）是列賓的另一傑作。七十年代克拉姆斯科依爲托爾斯泰所作的肖像，突出了托翁作爲社會生活分析者和揭露者的特點；而八十年代列賓筆下的這位文豪，卻是一位偉大思想家和作家的形象。這裡托爾斯泰正處在讀書間息的瞬間，他正在沉思。作家的眼光，避過觀衆直視遠處，表現了集中思維的神態。在構圖、用色上，列賓與克拉姆斯科依的那幅一樣，相當簡練與樸素。

列賓還有一系列成功的肖像作品，如《膽怯的農民》（1877）、《達爾維克肖像》（1882）、《女演員斯特列別托娃》（1882）、《作家皮謝姆斯基》（1880）、《外科醫生皮羅戈夫》（1881）等，都是俄羅斯肖像畫中藝術上很見功力的作品。

列賓用另一種筆調，描繪了和自己特別親近的人們，如《娜佳》（1881）、《蜻蜓》（1884）、《秋天的花束》（1892）等。列賓把他們表達在日常生活中最自然的場合。在自由而令人感覺親近的畫面上，流露了作者對畫中人物真切的愛撫感情。這種別具風格的帶有風俗性的肖像畫，在後來謝洛夫的肖像創作中得到了進一步的發展。

一九○一～一九○三年間，列賓繪製了巨大的羣像畫《國務會議》（俄羅斯博物館）。雖然這是一張官方訂件，但列賓仍然運用了直率的藝術語言。在金碧輝煌的國務會議大廈中，俄國的「執政人物」並沒有被美化，這些國家要人有的裝模作樣，有的妄自尊大。在列賓親自完成的油畫速寫中，以《伊格納吉伯爵肖像》和《蓋拉爾德和高列梅金肖像》最

具有特點。「要人們」的冷酷和庸碌在這裡得到了率直的表現。

列賓是一位多產的藝術家，人們常常以他的藝術成就稱他為「天才的畫家」。其實，列賓的天才完全出於勤奮。他在每一幅畫中都付出了很大的心血，很少一蹴而成，而是反覆思索，琢磨再三，如《查波羅什人寫信給蘇丹王》前後畫了十一年，《拒絕懺悔》畫了六年，《庫爾斯克省的宗教行列》畫了三年。從每幅畫創作過程之長，不難看出他嚴肅認真的創作態度和孜孜不倦的探索精神。

列賓也是一位富有成果的藝術教育家。他在改革後的皇家美術學院任教十四年，為巡迴展覽畫派培育了一代新人。學生中有青出於藍的肖像畫家謝羅夫，有聰慧超人的庫斯托其耶夫，還有插圖畫家卡爾道夫斯基等。

二十世紀初，列賓長期居住在庫屋卡拉自己的別墅中。這裡在十月革命時曾被畫入芬蘭國境。當時由於周圍白色勢力的影響，使列賓長期與祖國失去聯繫。在十月革命後雖有返國的願望，但由於藝術家年老體衰和其他原因，始終未能如願。

一九三〇年九月二十九日，這位俄國繪畫史上最負盛名的畫家，以八十六歲的高齡逝世於彼得堡郊區庫屋卡拉自己的家中。根據列賓生前的遺願，親人們把他埋葬在畫室的花園中。林木茂密，風景秀美的庫屋卡拉現已改為「列賓鎮」，列賓的故居已成為「列賓紀念館」。

列賓以豐富的藝術創作經驗和卓越的表現技巧，把俄羅斯繪畫提升到新的水平。他繼承了彼羅夫、克拉姆斯科依的優良傳統，接受了當時俄國進步文學的影響，吸收了西方藝術的精華，進行了辛勤艱苦的勞動，進行了自己的獨特創造，把現實主義藝術運動推向高潮。列賓藝術中深刻的批判精神，標誌著俄國批判現實主義的高峯。

與列賓同一時期進行創作活動，並對巡迴畫派的繁榮起了相當作用的還有其他畫家。現對他們作如下的介紹：

馬克西莫夫（B.M. Максимов，1844－1911）。他是七十～八十年代風俗畫的代表之一。由於對俄羅斯農村的熟悉和理解，他一生的創作，都以改革後的俄國農村生活為中心。

《魔法師闖入農民的婚禮》（1875，特列恰可夫畫廊）是馬克西莫夫七十年代的名作之一。在這幅作品中，他以戲劇性的畫面表達了農村中

殘餘的宗法勢力對人們精神上的約束。

馬克西莫夫抓住了典型的俄羅斯農村婚禮的場面，塑造了各有特點的俄羅斯農民形象。

馬克西莫夫站在舊人道主義的立場，通過對農村中逐漸分化的兩類人物而予以刻畫，表示了他對沒有依靠的貧苦農民的同情。這一思想，貫串在他創作的《分家》（1876）、《貧窮的農民》（1879）、《拍賣》（1880）、《病危的農夫》（1881）、《借糧》（1882）等一系列作品中。

馬克西莫夫後期創作中最享盛名的作品《沒落》一畫（1889，特列恰可夫畫廊），刻畫了沒落貴族地主的形象。老態龍鍾的女地主躺在華貴的靠椅中，仍然流露出她那不減當年的自尊和高傲。然而她已經和身後那座古老的、搖搖欲墜的破莊園一樣衰老。為了強調女地主的形象和作品的社會意義，馬克西莫夫又刻畫了女地主的終身侍侯者——坐在臺階上的老農婦，她似乎也在回憶著什麼。過去的孤獨和多年的僕從生活，使她依舊保留著原來的待遇。她陪伴著主人，粗糙的茶具放在身邊的臺階上，她的什物在女主人的茶桌上仍然沒有立足之地。馬克西莫夫以這一細節描寫，給作品增添了鮮明的社會色彩。

從《沒落》這幅作品中，可以看出馬克西莫夫在表現技法上的提高。背景上的碧空、陽光，衰老破舊的貴族之家，遠方莊園中的叢林、亂草，女地主腳邊的繡花枕頭，以及那隻和她一樣衰老的狗……畫面上每一個細節都成為說明主題的重要因素。

米塞耶多夫（ Г.Г. Мясоедов ，1835-1911），是「巡迴藝術展覽協會」的發起人之一，也是一位描寫俄國農村生活的畫家。在一八七二年第二次巡迴展覽會中展出的《地方自治局的午餐》（特列恰可夫畫廊），是一幅有關農村題材中最成功的作品。米塞耶多夫在畫中通過自治局會議參加者午餐優劣的強烈對比，揭露了虛偽的改革內情和農村的真實狀況。

《宣讀一八六一年二月十九日的解放農奴宣言》（1873，特列恰可夫畫廊）從另一個角度揭露了改革的騙局：當沙皇的解放農奴令下達以後，農村中的農奴主封鎖了這個消息。但農奴們終於得到了「解放宣言」，於是大家聚集到堆棧裡偷讀這個有關自己切身自由的「文件」。畫面上從縫隙裡照進堆棧暗處的陽光，加強了這個祕密集會的緊張氣

氛。

　　在一八八七和一八八八兩年中，米塞耶多夫先後創作了《播種者》、《收割》（圖 126）和《成熟的田野》三幅油畫，其中以《收割》（俄羅斯博物館）最有名。在畫面上，一望無際成熟的田野，金黃色的麥田，是富饒的俄羅斯原野。男人們在割麥，婦女們在捆紮，充滿了勞動的旋律，是畫家對生活的贊歌。畫面上對外光的表達和對收穫季節氣氛的渲染都比較成功。

　　在巡迴展覽畫派中，比馬克西莫夫和米塞耶多夫獲得更顯著藝術成就的畫家是薩維茨基（ K.A. Савицкий ，1844－1905）。

　　薩維茨基的早期作品《修鐵路》（1874，特列恰可夫畫廊），以其深刻的思想内容和卓越的藝術技巧而獲得公衆的肯定。這是一幅反映七十年代俄國社會生活重大變化的作品：隨著資本主義的發展，俄國資本家大興鐵路修建，破產的農民成爲僱用工人。

　　畫面上有兩個形象特別引起人們注意。一個是在構圖中心，頭上纏著布的農民，他沈重地推著獨輪車，外形上與列賓《伏爾加河上的縴夫》中領頭的那位縴夫十分相似，是一位有獨立思考能力的勞動者的形象。另一個令人注意的，是那個尚未成年的孩子。作者用童工和成年人一起勞動的事實，揭露了俄國資本積累時期的情景。

　　薩維茨基這張作品的構圖，強調了人羣形體安排的變化旋律。背景上豎起的電線杆和遠方的信號燈，是資本主義俄國城鎮新出現的景色。

　　《修鐵路》的畫面，與七十年代涅克拉索夫的詩篇《鐵路》相比，在藝術語言和思想内容上有異曲同工之妙，都是描繪「在暑熱下，在嚴寒中，永遠直不起腰來的……」俄羅斯的勞動人民。

　　《迎接聖像》（1878）是薩維茨基七十年代另一名作。

　　這幅作品的創作年代，離彼羅夫《復活節的宗教行列》相隔十七年。六十年代彼羅夫以宗教行列來諷刺宗教代表人物的醜態和人民的無知，而薩維茨基的作品，反映了十多年中農村的變化，年老的一代（主要是婦女）仍然幻想上帝的拯救，她們真誠地迎接聖像的到來。向聖像表示虔誠的，還有無知的孩子。但人羣中的絕大部分都是從遠處跑來看熱鬧的老鄉。

　　薩維茨基刻畫的形象是十分生動的，他除了突出了站在人羣中，對

圖126　米塞耶多夫　收割　1887　油彩畫布　聖彼得堡俄羅斯美術館

圖127　薩維茨基　出征時的告別　1880-1887　油彩畫布

聖像的來到無動於衷，正在沈思的年輕人以外，還精心描繪了馬車上跨下地來的神父、正在聞鼻煙的教會執事、一本正經捧著聖像的孩子、迎上去親吻聖像的農婦……在這樣一幅場面宏大、人物衆多的畫面上，作者塑造了各種類型的人物形象。《迎接聖像》是「俄羅斯畫派中最有意義和重要的成果之一」（斯塔索夫語）。

《出征時的告別》（圖 127）（1880–1887，俄羅斯博物館），是薩維茨基的巨幅創作。這張畫從構思到完成，用了將近十年時間，畫面描寫了俄土戰爭時被徵入伍的青年農民與家人告別的情景。第一張變體畫曾在一八八〇年的巡迴畫展上展出過。後經作者重新修改，於一八八七年正式完成。

要把這麼多人物，這麼多家庭分離的場景，表現在統一的畫面上，這就要求作者具有成熟的藝術技巧。薩維茨基在這一點充分顯示了獨特的才能。雖然在色彩的統一上，在各組人物的安排和變化上，還不是盡善盡美。但總的來說，這幅作品仍然是八十年代俄羅斯風俗畫創作中的出色作品。

農村生活在七十～八十年代的風俗畫中，占有很大的比重，但描寫城市風俗的繪畫，也得到了發展，其中特別以馬柯夫斯基（B.E. Маковский，1846–1920）的創作最有代表意義。

馬柯夫斯基的創作才能是多方面的，他畫過果戈里小說的插圖，也描寫過農村生活，但是在他創作中占有主要地位的，還是表現有關大城市各階層人民生活的畫幅。普通勞動者、小職員、公務員、學徒、市民、學生等，都是馬柯夫斯基樂於表現的對象。他具有敏銳的觀察力，善於在平凡的現象中揭示事件的本質。

馬柯夫斯基的早期作品《在候診室裡》、《夜鶯愛好者》、《煮果醬》、《得到養老金》，取材新穎、別致，幽默地刻畫了小市民的形象。

七十年代後期，馬柯夫斯基的《女慈善家》（1874，特列恰可夫畫廊）、《被定罪的人》（1879，俄羅斯博物館）等，分別以對比的手法，細緻的心理刻畫和獨到的細節描寫，表達了具有社會意義的主題。畫家對主要人物的形象，如女慈善家、被判刑的革命青年，都處理得很好。

八十年代是馬柯夫斯基的創作盛期。《銀行的倒閉》（1881）、《會見》（1883）和《在街心花園》（圖 128）（1887），是這一時期的作品

圖128　馬柯夫斯基　在街心花園　1887　油彩畫布　53 × 68cm　莫斯科國立特列恰可夫畫廊

（三畫均藏於特列恰可夫畫廊）。

《銀行的倒閉》一畫，描寫了由於銀行的倒閉而造成的人禍。在一片喧鬧和恐慌中，表現了城市生活的悲劇。

《會見》，這是一幅篇幅不大的作品，馬柯夫斯基以簡練的筆墨集中刻畫了兩個人物——母與子的會見。畫面上雖然沒有母子互訴衷腸的描繪，但就在靜默之中，傳達了用語言難以表露的感情。在這幅作品中，馬柯夫斯基避免了一覽無遺的描寫，只用細節巧妙地點出主題，給觀衆留下很多回味的餘地。

《在街心花園》是馬柯夫斯基八十年代的代表作，展出於第十五屆的巡迴畫展，描寫了俄國資本主義發展給人們帶來的精神和道德的變化。畫家以銳利的筆鋒，描繪了城市生活的誘惑，使青年工匠逐漸蛻變的悲劇。畫中莫斯科多雨的深秋季節，樹葉落盡的光禿禿樹幹，空空蕩蕩的街心花園，無不襯托女主人公，一個懷抱著吃奶孩子來城裡看望丈夫的農婦孤單和痛苦的心情。馬柯夫斯基的作品，像同時代契訶夫的小説一樣，善於抓住現實生活中主要的一點，而加以渲染、概括，然後提煉成具有社會意義的藝術形象，達到批判現實主義的高度。

八十年代和九十年代初，馬柯夫斯基創作了像《解釋》（1891）、《晚會》（兩畫都藏於特列恰可夫畫廊）等富有情節的畫面。這些作品在細節描寫上、人物形象上、色彩運用上，都表現了具體、生動、明朗的特點。

馬柯夫斯基是一位多產的藝術家，在十九世紀末二十世紀初，還有很多新作，只是在題材方面與盛期創作有多雷同之處，藝術技巧也較前稍顯遜色，但他一生的創作活動，卻爲十九世紀後期的批判現實主義繪畫立下了功績，使巡迴展覽畫派的藝術不僅在內容上更加充實，同時在表現形式和技法上，也得到了補充和豐富。

另一位畫家雅洛申柯（ H.A. Ярошенко ，1846−1898），是巡迴展覽畫派直接影響下成長起來的畫家。他的《司爐》和《囚禁者》兩畫（1878，均藏於特列恰可夫畫廊），爲十九世紀後期批判現實主義藝術揭示了新的一頁。

《司爐》是俄國油畫中第一次出現工人階級形象的畫作。司爐——有著粗壯的體格，他是一個保留著農民形象的中年工人。從他沉思的眼

圖 129
雅洛申柯
女學員
1883
油彩畫布
85 × 54cm
聖彼得堡俄羅斯美術館

神，結實多筋的雙手，已經微微彎曲的身軀……這些外形特徵中，看得出這是一個在舊社會飽受折磨的司爐工。在他樸實的形象中，蘊藏了俄國新興階級堅毅和不屈的性格。

《囚禁者》是與《司爐》同時構思的作品。

在陰暗、潮濕的囚室裡，惟有高處的一面小窗能接觸牢房外自由的天地。被囚的人對窗外的嚮往是多麼深沈！他已經爬上了囚房中惟一的破桌，去享受從小窗中見到的一切。

從被囚者瘦長的背形和桌子上放著的書籍這一細節中，作者給大家暗示了這是一個政治犯。雅洛申柯通過囚禁者對光明的追求和對自由的嚮往這一描寫，流露了作者對被囚者的同情和尊敬。畫面上雖然看不到被囚者的正面，但在他背影的形體中，傳達出他的精神面貌。雅羅申柯常常採用新穎的構思、深沉的題材，突破巡迴畫展中有些作品的一般化通病。

八十年代，雅洛申柯完成一組與革命鬥爭有關的作品：《在里托夫斯基城堡旁》（1881）、《大學生》（1881）、《女學員》（圖129）（1883）、《老一代和年青一代》（1881）、《原因不明》（1884）等，其中尤以《大學生》和《女學員》為最優秀。

描寫平民青年知識分子的生活和刻畫他們的形象，是十九世紀後期俄國繪畫的重點，雅洛申柯首先接觸了這一題材，並力求準確地表現他們的精神和品質。從《大學生》和《女學員》兩幅畫來看，雅洛申柯的創作是成功的。

七十～八十年代雅洛申柯主要創作肖像畫，當時文化界的進步人士，如克拉姆斯科依、馬克西莫夫、烏斯平斯基、薩爾蒂可夫—謝德林、門德列耶夫等，都在雅洛申柯筆下得到生動的描繪。雅洛申柯的肖像作品很少畫背景，也不強調動作及姿勢，而把筆墨集中於神情的刻畫。他的肖像作品風格簡練、樸實。

《女演員斯特列別托娃的肖像》（1884，特列恰可夫畫廊）是雅洛申柯的代表作之一。在這位名演員的肖像中，畫家沒有強調她的職業特徵。她服飾普通，臉色有些蒼白，神情壓抑，但眉宇間充滿毅力，這是一個富有理想的知識婦女的形象。

在雅洛申柯創作中特別值得提起的是《到處是生活》（1888，特列恰

可夫畫廊）一畫。畫面描繪了開往西伯利亞囚車上的一個生活側面，被流放的老人、工人、士兵、工人的妻和孩子，大家湊到窗口來欣賞車窗外生活的一角。孩子掉下的麵包屑引來了歡樂的鴿子。這些已被剃去半邊頭髮的「犯人們」，是這樣熱愛生活！在他們善良的形象上，人們不禁要問：他們到底犯了什麼罪？

《到處是生活》是一幅極有藝術感染力的作品，在當時社會上有較大的影響。

他的後期作品如《在鞦韆上》、《溫暖的地方》等，在技法上有很大的進步，色彩明朗飽滿，很注意外光的表達。構圖別致而饒有情趣。

雅洛申柯是巡迴展覽畫派後期的中心人物之一，他新穎的表現手法，爲批判現實主義增添了不少光彩。

除了上面提及的幾位畫家以外，還有一些畫家和一些作品，在七十和八十年代很有影響力，如茹拉甫寧夫（ Ф.С. Журавлев ，1836-1871）的《舉行結婚儀式之前》（1881，俄羅斯博物館）、《商人的追悼會》（1876年，特列恰可夫畫廊），和普良尼斯尼柯夫（ И.М. Прянишников ，1840-1894）的《趕空車的人》（1872，特列恰可夫畫廊）等，都以風俗畫的形式，觸及了值得深思的社會問題。在表現手法上，或諷刺嘲笑，或揭露鞭策，藝術家都力求通過自己的作品達到批判現實的目的。

列賓和他同時代的畫家，以肖像或風俗畫的藝術形式，深化了俄羅斯的批判的現實主義，他們以驚人的真實性和藝術力量，從各個方面——從農村到城市，從勞動者到小市民，從進步人士到時代的新興人物……它像一面鏡子，清晰、深刻地反映了俄國十九世紀後期的俄國社會的面貌。

克拉姆斯科依　夏日原野的少女　1874　水彩畫紙 20.5 × 29.2cm　莫斯科國立特列恰可夫畫廊

克拉姆斯科依　巴黎郊外風景　1876　水彩畫紙　24 × 31.8cm　莫斯科國立特列恰可夫畫廊

克拉姆斯科依　讀書女人　1881　油彩畫布　91×71cm

克拉姆斯科依　山林看守人　1874　油彩畫布　84×62cm
莫斯科國立特列恰可夫畫廊

克拉姆斯科依　讀書　油彩畫布　1860　油彩畫布　64.5×56cm　莫斯科國立特列恰可夫畫廊

列賓
托爾斯泰像
1901
油彩畫布
207 × 73cm
聖彼得堡俄羅斯美術館

256-5

列賓　婦女肖像　1881　油彩畫布　112 × 82cm
列賓　秋天的花束　1892　油彩畫布　111 × 65cm　莫斯科國立特列恰可夫畫廊（左頁）

256-8

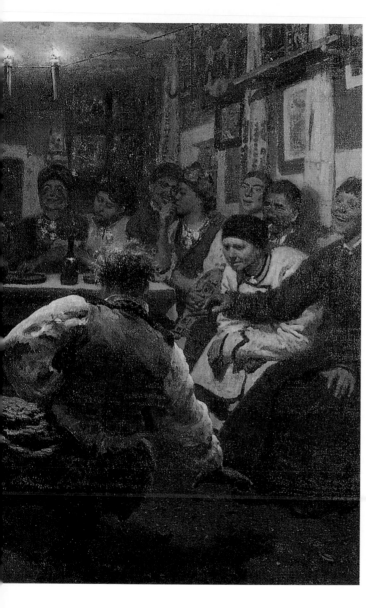

列賓
晚宴
1881
油彩畫布
116 × 186cm
莫斯科國立特列恰可夫畫廊

列賓　狗　1894　油彩畫布　102.5 × 78cm

256-10

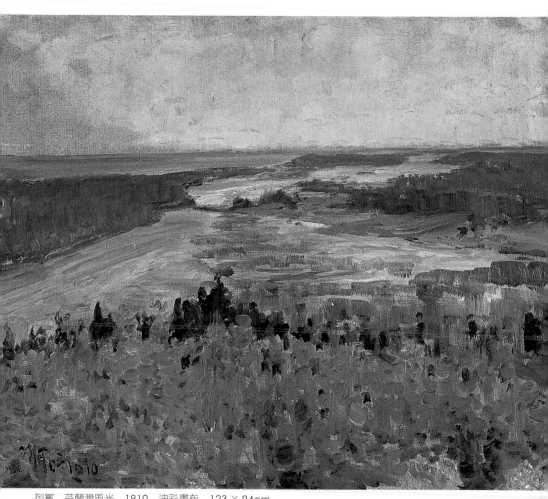

列賓　芬蘭灣風光　1910　油彩畫布　123×94cm

馬克西莫夫　沒落　1889　油彩畫布　72 × 93.5cm　莫斯科國立特列恰夫畫廊（文見 248 頁）
馬克西莫夫　祖母的童話　1867　油彩畫布　67 × 92cm（右頁上圖）
馬克西莫夫　出航　油彩畫布　70 × 50cm（右頁下圖）

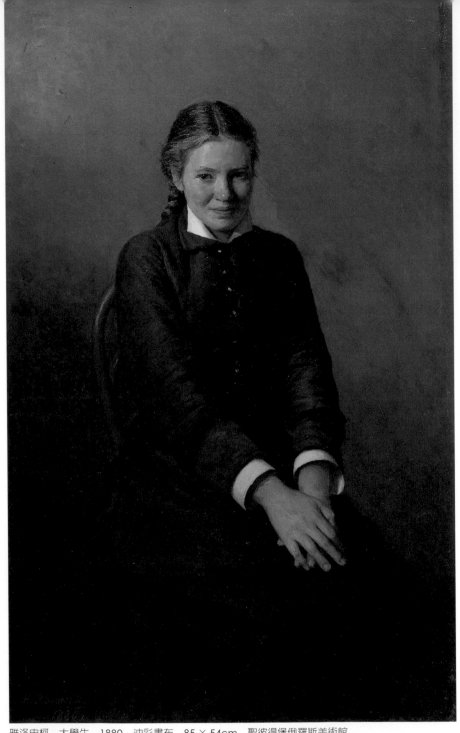

雅洛申柯　大學生　1880　油彩畫布　85×54cm　聖彼得堡俄羅斯美術館

256-14

雅洛申柯　溫暖的地方　1889　油彩畫布　63 × 67.5cm　聖彼得堡俄羅斯美術館

國家圖書館出版品預行編目資料

俄羅斯美術史(上) = History of Russian Art I
　奚靜之著. ――初版. ――台北市：藝術家，
　2006[民95]，　面 15 × 21 公分
ISBN:978-986-7034-29-8(平裝)
1.美術―俄國―歷史

909.48　　　　　　　　　95022444

俄羅斯美術史(上冊)
History of Russian Art I
奚靜之　著

發行人 ▌何政廣
主編 ▌王庭玫
責任編輯 ▌王雅玲・謝汝萱
美術編輯 ▌柯美麗
出版者 ▌藝術家出版社
　　　　台北市重慶南路一段 147 號 6 樓
　　　　TEL:(02) 23719692~3　FAX:(02) 23317096
　　　　郵政劃撥：0104479-8號藝術家雜誌社帳戶

總經銷 ▌時報文化出版企業股份有限公司
　　　　倉庫：台北縣中和市連城路 134 巷 16 號
　　　　電話：（02）23066842

南部區域代理 ▌台南市西門路一段 223 巷 10 弄 26 號
　　　　　　　TEL:(06) 261-7268　FAX:(06) 263-7698

製版印刷 ▌欣佑彩色製版印刷有限公司
初版 ▌2006 年 12 月
定價 ▌台幣 380 元

ISBN　13：978-986-7034-29-8
　　　　10：986-7034-29-5
法律顧問　蕭雄淋